即興真實人生

一人一故事劇場中的個人故事

Jo Salas　著

李志強　林世坤　林淑玲　譯

IMPROVISING REAL LIFE

Personal Story in Playback Theatre

Jo Salas

Improvising Real Life: Personal Story in Playback Theatre.
Third Edition
Published by Tusitala Publishing
Copyright©1996 by Jo Salas.
Frontispiece from a drawing by Ann E. Hale.
Chinese Edition Copyright©2007 by
Psychological Publishing Co., Ltd.

獻給 *Michael Clemente*，一人一故事演員

對於他所給予我們的
以及我們對他的無限懷念
實非言語所能描述

意義產生於創造過程及說故事時的核心，它既是目標也是屬性。當它是我們自己敘說出來的生命故事或是從生活中擷取的事件時，我們將覺察到自己並非偶然及混亂環境的受害者，儘管我們有時的確感到悲傷或卑微，但也能在有意義的宇宙中過得有意思。再一次，對於我們本身故事的回應，也如同對於他人故事，是「有，有啊！我有故事。是啊！所以我存在。」

　　——摘自 Deena Metzger《為你的生活寫作》（*Writing for Your Life*）。

CONTENTS

目錄

CONTENTS

（正文頁邊數字係原文書頁碼，供索引檢索之用）

關於作者

Photos: Heather Robb

Jo Salas, MA, CMT 獻身於「一人一故事」劇場的創立與發展，此劇場是她的先生 Jonathan Fox 於一九七五年所創建。經過與創始劇團多年表演之後，Jo 目前帶領主持另一個劇團，四處教導一人一故事劇場。她也是一位音樂治療師兼創作歌手。

Jo 是紐西蘭人，現在與先生及女兒一起住在紐約州北部。

譯者簡介

李志強

清華大學化學碩士

美國紐約一人一故事劇場中心學校畢業

美國紐約一人一故事劇場中心董事

電子郵件信箱：jester.lee@gmail.com

林世坤

美國印地安那大學心理諮商碩士

諮商心理師，一人一故事劇場愛好者

林淑玲

劇場別名：喬色分　dramajojo@gmail.com

英國 Hertfordshire 大學戲劇治療碩士

美國紐約一人一故事劇場中心學校畢業

——擬爾劇團藝術總監

原文第二版前言

當《即興真實人生》第一次出版後，一人一故事劇場已然蓬勃發展：有愈來愈多的人投入一人一故事劇場裡成為演員、說故事人、引領者及訓練員，一人一故事在世界版圖與機構中持續地擴展呈現著。

顯然不可忽略的是，在最需要彼此聆聽的地方，一人一故事已經變成社會轉變的方法，我們正在見證二十年前願景的實現：劇場的願景是以說故事及早期的儀式美學做為媒介，提供現今社區一些實踐整合的社會功能。

這樣的需要是急迫的。當本世紀結束時，我們深受人們彼此之間失去連結所憂苦。令人振奮且希望尚存的是，我們聽到：在西澳洲，一人一故事被應用在原住民及礦工族群裡；一人一故事出現在北京的第四屆聯合國婦女會議的民間社團論壇；一人一故事被應用在以色列想要在新家園找到安身之處的中東移民的議題中；在美國內陸發展出幫派成員的一人一故事。

同時，做為表演藝術的一人一故事欣欣向榮地持續發展，從傳統內涵中匯集出新的面貌。在美國及歐洲，大合唱形式逐漸成為經常使用而且重要的元素，在澳洲及發源地紐西蘭亦同，許多劇團也嘗試不同的主持風格，在表演裡同時地分擔故

事的責任。

　　一人一故事的成長還有另一個層面。做為一個社群，一方面要面對的是保護我們的藝術，免於規範及定型的壓力；另一方面，也要避免商業主義或譁眾取寵的扭曲走向。一人一故事是強健但也是脆弱的，其本質在於我們共享的文化環境中的許多層面都不一致，一人一故事的成功，伴隨而來的是，其價值可能也未必一直被尊重。

　　幸運地，將一人一故事傳送到全世界的口語傳統正是最有效的守護者。那些被一人一故事吸引的絕大多數的人們認為、以及珍視其最特別的地方是：藝術的融合、不拘禮儀、真實、以及社會理想主義。訓練的普及也很重要，多年深愛一人一故事的我們目前提供教導以及自身經驗，給任何想要學習一人一故事的內涵與本質的人。

　　在我第一版所提及的一些特別的工作中，當然也發生了一些改變。在第十章我曾經評論，在日本，人們發現創立一人一故事的困難，以及大部分都是個別實務者在運用。然而時至今日 ── 一九九五年，已經有好幾個活躍的表演劇團了。在第一版的第十章所提及的劇團都還是完好存在的，不過現在需要處理的問題及挑戰是不同於三年前所面對的。

　　我在第一章描述的創始劇團的地位已經改變，我們在一九八六年退休後，持續每年會有幾次一起表演，隨著時間流逝，這樣的機會愈來愈少。一九九三年，在我們演員之一 Michael

即興真實人生
一人一故事劇場中的個人故事

Clemente 過世後，我們承認我們劇團的時代終於結束。

然而，在這個地區的一人一故事劇場持續活躍與穩定，並且都是由創始劇團成員（分別是 Jonathan Fox 、 Judy Swallow，以及我自己）帶領的一人一故事劇場學校及兩個劇團——社區一人一故事劇場與哈得孫河一人一故事劇場承先啓後。

我的希望是，添加了說明圖片以及一人一故事用詞詞彙的第二版，能夠繼續成為新接觸者的入門介紹，並成為熟練者在一人一故事的原則與實務的準則。

一如往常，歡迎您不吝指教並且分享您的故事。

Jo Salas

New Paltz, New York

December 1995

 致謝

　　首先，我想要感謝在本書中我提及的故事的所有說故事人，還有所有帶著仁慈及創造力來傾聽及演出的人們。

　　全書中我引用了三個劇團的工作狀況，包括一人一故事創始劇團、哈得孫河一人一故事劇場（前身為 Astor 一人一故事劇場），以及社區一人一故事劇場。我衷心地感謝他們。這三個劇團的成員都在當地的一人一故事社群。在整個方案中，我直接或間接地感受到他們的支持。我也很感謝在最後章節所討論到的劇團及主持人——Heather Robb 及法國一人一故事劇場、 Bev Hosking 及威靈頓一人一故事劇場、 Armand Volkas 及生活藝術劇場實驗室。

　　Jude Murphy 、 Marc Weiss 、 James Lucal ，以及 Judy Swallow 慷慨地來信或告訴我有關他們的工作，使我能補足自己直接經驗中的落差。正當我有所需時， Jane Ashe 及 Lara Ewing 提供非常有助益的回饋。也感謝 Rebecca Deniels 及寫作團隊給予寫作過程必要的臨門一腳；感謝 Stephen Josephs 樂意針對想法與難題提供卓見與建議；感謝 Robin Larsen 及 Carol Hanisch 他們獨特的角色將這本書發行問世。

　　我的公婆 Melvin Fox 及 Patricia Lowe 分別對我展現了他們的熱忱、鼓勵與專業意見。我的女兒 Hannah 及 Madeline Fox 替

我加油打氣——我特別感激，因為做為一人一故事先驅者的小孩，長大過程中，常會有很大的壓力，更不必說會令人難堪。

最後，對於我先生 Jonathan Fox ，他對我的愛和陪伴、評論注釋、資訊提供和多面向的支持，以及一人一故事劇場的創立，我的感謝已非筆墨所能形容。

推薦序——生命的禮物

　　深夜提筆寫本書的序，好幾個夜晚以來一直遲遲無法下筆，一方面自己學習一人一故事劇場才六年多的經驗，這麼一本老師的書，很怕自己的文字表達能力未盡好推薦之責，另一方面回首這一路學習的心路歷程，該從何處下筆，也讓我思索許久。承蒙三位譯者的愛護邀我寫序，就把一人一故事劇場的重要資訊、在台灣的發展，和我個人的經驗做個分享。

　　記得和同事到大武山的好茶部落，原住民的朋友邀請我們圍著營火、歌唱、述說生命中的故事，大夥莫名地感動、落淚，我自己也正在經歷著情感的關口，隨著別人的故事一一地在心中流訴著。繁星點點，人是這麼的渺小，卻也這麼真實的存在。我們很自然地擁抱著，卸下了身份、地位、親疏關係，只因為我們共同理解、疼惜每個人人性中的真實情感。這樣的感動，在多年後的一人一故事劇場中再次遇見了。

　　"Playback Theatre" 中文譯為一人一故事劇場，是民眾劇場〔註1〕的一種形式。創辦人 Jonathan Fox 不斷思考傳統劇場表演對於社群的意義和貢獻，並受到原始民族的影響——透過聚會、

註 1：參閱文建會出版的《區區一齣戲》（2006：17），民眾劇場（People's Theatre）的定義：「……是相對於精英、專業的一種劇場概念與實踐。它透過各種工作坊的方法……，讓民眾享有創作自己的劇場的權力，並在劇場中表達自己的聲音。」

儀式，來傳遞情感、文化。於是他結合劇場與心理劇的專業，創造出這種即興互動的生命故事劇場。它的精神著重對話、傾聽、同理與接納，並和夫人 Jo Salas 與原始劇團的友人繼續研究其中的形態與精神，希望能在現代社會中提供一種愛、分享、平等與尊重的藝術場域。而此本 Jo Salas 的《即興真實人生》是一本深入淺出的工具書，將一人一故事劇場的實作方式和理論基礎都做了清楚的介紹，也介紹了此劇場形式的每個角色：演員、樂師、主持人該如何呈現；並提供了一般民眾很關心的議題：「一人一故事劇場與療癒」的看法、以及介紹不同社群與世界各地一人一故事劇場的發展。

　　台灣的差事劇團在一九九八年邀請英籍的 Veronica Needa（李棫基女士）和香港的譚碧祺、莫昭如老師相繼來台指導後，扶植了第一個一人一故事排練團隊，此團隊在二〇〇四年，由連同我的八位創始團員成立了——擬爾劇團〔註2〕，目前主要從事一人一故事劇場的演出和推廣工作，並在牯嶺街小劇場做駐點排練與演出。台灣在台北、新竹、花蓮都有團隊成立（陸續增加中），台北更有三個社區的志工團隊（大多是婦女），定期進入該社區的校園服務學生、家長和老師，尤以成立二年多的北投女巫劇團經驗最為豐富，也很用心地四處學習，並將經驗分

註2：台灣一人一故事劇場推廣團隊的資訊：
　　一一擬爾劇團，http://tw.myblog.yahoo.com/playback-1102
　　悅萃坊一人一故事劇場，http://tw.myblog.yahoo.com/lifestory-theatre
　　北投女巫劇團，http://tw.myblog.yahoo.com/wwitch88tw/

享給其他志工團隊，他們自我期許「歐巴桑救台灣」，把家庭主婦的力量發揮在台灣社會裡。值得一提的是，另外兩個是台北縣政府家庭服務中心的志工團隊，是由縣政府扶植，主要進入校園或為跨國婚姻的新住民朋友服務。提供此種藝術型態的服務方式，是個新嘗試，但他們的發展與自主式成立的團隊不同，能否延續、以及如何經營，又是不同的議題。在其他國家，一人一故事劇場應用在不同的社群團隊，除了提倡人人都有故事外，人人亦會說故事、聽故事、看故事、甚至演故事，應用在教育、社區、表演劇場、療癒場所……等最為普遍。

　　一人一故事劇場演出完畢的夜晚，我總會失眠，因為在看或演出他人的故事時，同時也是在 Playback 我自己的生命故事。不論在國內、外參加一人一故事劇場的活動，每每感覺我們都是一家人，語言、膚色、種族的隔閡似乎透過故事、肢體聲音的演譯，都化為烏有，很多次觀眾回應著：「感覺到此劇場像是有魔力般，演出結束後，久久無法散席，把不認識的彼此都吸引在一起。」而那個魔力的根源，就是真實的人生故事在儀式性的氛圍中，用戲劇的方式共睹生命的豐厚。二〇〇〇年，我參加了差事劇團舉辦的工作坊，從此以後，它就像我生命中的禮物，研究與推廣它，是我的志業，更重要的，它的精神教導著我實踐在生活裡，讓我學習謙卑、尊敬、愛與分享。

　　同樣繁星點點的夜晚，只是地點換在美國的一人一故事劇場學校，我們在廣場上分享著不同國家的歌舞，同學中有人的

家園正受到戰火的威脅，我們祈求著紛爭消弭、戰爭遠離、和平到來。這幾年一人一故事劇場逐漸重視故事背後傳遞的社會議題，因為每個個人的故事常常跟所處的社會文化、政經背景有關，如何將個人的故事在舞台上傳遞更廣的視野，讓地球上不同地區的居民，透過故事進行對話，增進了解，同理感受，引發惻隱之心，關懷彼此。

　　自己因為懂得英文，而可以深入了解此劇場形式，常思考何其有幸，但也何其不公平，全球化即意味著西方化嗎？資深的國際級導師們用心地希望藉由一人一故事展開人際間與國際間的對話，他們在世界各地教授著，企圖突破語言的障礙，透過翻譯，帶領著各種族群、年紀的朋友進行劇場遊戲、Playback的表演形式，最後用同理心、肢體聲音來傾聽故事；至二〇〇六年，一人一故事劇場有三十年的歷史，目前全世界有五十多個國家有此劇場形式的團隊（持續增加中），而有些國家的一人一故事劇場會結合該國的風俗民情發展出當地的特色。國際上有一人一故事劇場網絡〔註3〕，提供定期的刊物、國際進修訊息，且每四年舉辦一次國際大型聚會，而世界各國、各洲也都有固定的年聚。為求有更多的學術論證、研究支持，也定期進行學術研討會。創辦人 Jonathan Fox 除了在美國開辦一人一故事劇場學校〔註4〕，提供培訓課程外，今年更是將學校改名為 The

註3：一人一故事劇場網絡，請上 http://www.playbacknet.org/iptn/
註4：一人一故事劇場中心，請上 http://www.playbackschool.org/

Center for Playback Theatre，希望教授此劇場中的各項議題，更擴大服務，望能支持世界各地的一人一故事劇場的方案，提供實際操作上或議題思考上的諮詢與研究，展現故事的價值，增進族群間的了解，推動社會改革，尋求更和平、平等與友愛的世界。

　　本書的三位譯者：淑玲、志強和阿坤，都是我因一人一故事劇場而認識的好夥伴，他們一心想著如何讓使用中文的朋友也接受到這個禮物。很感謝他們利用忙碌的工作之餘，完成此書的翻譯，對於閱讀中文的 Playbackers 是一大福音，更是能盡速拓展大家對於一人一故事劇場的認識。邀我寫序實不敢當，而我們四位也是此領域的新生兒，用一種分享的心態介紹給大家，但就如本書作者 Jo Salas 所言，書本只是個參考，要認識一人一故事需不斷實際操作和學習。較佳的一人一故事劇場演出需兼顧藝術性、社會性與儀式三個面向，它有著簡單純樸的概念，容易入門，但要做得好，需不斷地廣泛學習其中的各項領域；也因各個國家的文化背景、組成份子的不同，而發展出各種面貌；且運用在不同的社群，像是香港的團隊，有老人、宗教團體和不同智能的朋友，他們出版了兩本很好的參考書籍〔註5〕，希望未來台灣的 Playbackers 也可以集結心得，產生本土的一人一故事劇場著作。由於不同的國家和導師對戲劇形式的用詞不盡相同，如文中的 tableau story 翻成「一頁頁的故事」，在台灣我

註5：《流動塑像》（2000 年）、《大合唱》（2005 年），香港展能藝術會出版

即興真實人生
一人一故事劇場中的個人故事

們稱為「定格」,而香港有些團隊稱為「連環圖」(像連環漫畫般),並沒有統一的用詞,目前的方式是,若有不同的團隊相聚,只要在進行前溝通彼此可以相通的共同用語,了解所指的形式,這些用詞並不會造成困擾。

今晚仍是繁星點點,這幾年來,因為一人一故事這個不完美的即興劇場,讓我活得更自在、更能接受不完美的自己,而這自在好像是一次次地聽、看、說、演故事後,漸漸去除心中的恐懼換取來的,像學步的孩童不斷地被鼓勵、理解、傾聽後,找回不怕跌倒的生之勇氣。點點繁星,像是用故事和我交心的夥伴們,因為每個人都擁有自己獨特的生命故事,在世界各地璀璨地發亮著,看似渺小卻又光彩奪目,陪伴著我入眠。

分享給你一人一故事劇場這個禮物,請看……

高伃貞

(本文作者為悅萃坊一人一故事劇場負責人,美國一人一故事劇場學校2006年畢業)

譯者序（一）──**即興真實人生，請看**

人生如戲，戲如人生，如果直接將人生大戲「如實」搬上舞台，身為觀眾的自己，會作何感想？

一人一故事劇場的精神，在於演出說故事人的故事，並當成一份珍貴的禮物送給說故事人和觀眾。因此在一人一故事劇場中，觀眾是故事的來源，沒有觀眾，就沒有故事，沒有故事，就沒有一人一故事劇場。

簡單地介紹本書的內容。第一章介紹了一人一故事劇場，第二章說明了故事的力量。從第三章開始，分別是一人一故事劇場中關於「場景與形式」、「演員」、「主持人」和「樂師」的相關主題，對於一人一故事劇場的夥伴，能夠提供全面的認識。第七章是〈風采、呈現和儀式〉，深入地討論了一人一故事劇場演出時的內在精神。第八章和第九章則分別介紹一人一故事劇場在療癒和社區中的運用，第十章簡介了一人一故事劇場在全世界的發展情形。

在翻譯的過程中，許多名詞讓我們傷透腦筋，在經過彼此討論並詢問港台兩地的朋友之後，我們決定沿用「一人一故事劇場」這個大家業已熟悉的稱呼，storyteller 也採用香港的習慣翻譯成「說故事人」，以便區隔一般的敘事者或是說故事者。我們本著一份對一人一故事劇場的熱愛投入翻譯工作，但總有力

不從心之處，疏漏在所難免，也渴望大家能夠不吝指教。

　　身為一人一故事劇場的一份子是種幸福，有幸參與 Jo Salas
《即興真實人生》的中文版翻譯工作，是幸福中的幸福。在翻譯
的過程中得到許多收穫，也希望這份滿滿的喜悅，能夠分享給
更多更多的朋友。感謝淑玲和阿坤，和你們共事是個愉快且難
得的經驗。感謝所有支持我們、協助我們的夥伴們、以及心理
出版社的朋友們，沒有你們，就沒有這份成果。同時也要感謝
這個期間裡，不斷給予我支持的家人和朋友們，謝謝你們。

<div align="right">

李志強

2007.6 於新竹

</div>

譯者序（二）──感動在心裡會萌芽

於一九九七年，憑著一股傻傻的想要助人的熱忱赴美求學；於一九九九年畢業後，因著對心理劇的痴迷，成為位於美國華府的聖伊莉莎白醫院（St. Elizabeth Hospital）的心理劇實習生。在實習訓練中，初次接觸即興表演故事的形式，覺得驚豔，有如此自發、創造、尊重、質樸又真實的同理著、表達著人的生活故事，分不清是藝術還是治療，卻又是美又是感動人心。當自己的故事由同儕在眼前馬上演出時，心裡的震撼是一股強大的力量，讓我臣服於一人一故事劇場。我知道這是直指人心、重視人之所是的好東西，好想要馬上帶回台灣分享。心裡的感動落了根。

第二次的震撼是在參加 Zerka Moreno 為期兩週的心理劇訓練工作坊，剛好 Judy Swallow 的社區一人一故事劇場公開演出，如同書中所說，座無虛席，還有購票入場站著的觀眾。看到台上演員表演時的認真、快樂、真實，還有看到 Judy 十年前照片與眼前的真人相較，發現十年後的臉上竟然洋溢著活力與智慧而年輕的樣貌，讓我不禁思考一人一故事劇場是有何魔力。感動再次受到了滋養。

回到台灣，在新竹第一次開課分享一人一故事劇場的訓練，看到學員的驚訝與喜愛，更堅定我的感動與分享的渴望。

直到接觸──擬爾劇團的工作坊，認識更多喜好者，也在新竹組成愛好者劇團，就想要將對一人一故事劇場的感動分享給更多接觸或經驗過一人一故事劇場的人，更想分享給還沒接觸過戲劇或一人一故事劇場的人，所以開始有了翻譯這本書的念頭，並找了淑玲與志強一起合作。特別要感謝心理出版社林敬堯先生大力的支持與協助，取得中文翻譯版權，以及陳文玲編輯不厭其煩的討論指導翻譯內容，得以讓這本書分享推廣；感謝高伃貞老師撰寫推薦序，高老師於美國一人一故事劇場學校畢業，由其推薦，更顯珍貴；這是第一本一人一故事劇場的中文翻譯，七年前的感動終於在二○○七年萌芽，希望有更多人讓它成長、茁壯、散佈到有人有愛的角落。

翻譯此書時，正值小兒出生，一年走來看到他成長，心裡有許多的喜悅與感恩，感謝我的太太在背後的支持，讓我有心力可以完成翻譯，最後想將這本書獻給我的父母。

林世坤

2007.6 於新竹

譯者序（三）──因為即興，所以生活更真實

～譯者淑玲的邊看、邊說、邊演、邊感動

　　《即興真實人生》這本書介紹的一人一故事劇場，是一種以即興演出原型的劇場，在此種劇場空間裡，人們訴說著生活中的真實事件並看著這些事件當場被表演出來。這本書的翻譯工作可以用一句話形容：千呼萬喚始出來。由於本人生活上一向貫徹「即興」哲學，想什麼說什麼；這麼有計畫地坐在電腦桌前逐字斟酌敲打、工整地研究英文文法、思考別人的語意，可以說是超越極限再極限。想想當初也不過是即興地說了一句話：既然那麼多人等著看，不如我們翻了它吧！就這樣彷彿下了個約定，和志強、阿坤三人成虎，努力找到了願意搭配的心理出版社，終於得以將一顆小小的學習慾望與一人一故事劇場前輩的智慧相遇，相濡以沫後化成文字，所以今天將這本書真實地擺在大家面前，未來的生活中它將是一件最真實不過的事了。

　　現在既然是寫序，我將恢復成最慣用的語氣與文體，和大家吐露我的真實。

　　第一次看一人一故事劇場，在異鄉：英國。

　　記得在南倫敦劇團的舞台上，看著一群外國人演出我的故事。

　　那第二語言學習上的困窘與遠離家人情感上的寂寞，被聽見了！

　　我也因此找到一直未定的戲劇治療論文題目。於是，一人一故事即興地發生在生活裡。

　　第一次說一人一故事劇場，在國土：台灣。

　　記得在一一擬爾劇團的團練教室裡，對著工作坊學員說著一人一故事的精神。

　　一個談論對死亡恐懼的故事牽引出對親人離去的遺憾，關於生命故事分享的療癒力量，被驗證了！

　　也因此激發我當這個劇場傳福音的使者。於是，一人一故事真實地融入於生活裡。

　　第一次演一人一故事劇場，在家鄉：台南。

　　記得在誠品的實驗劇場裡，上演自己父親的故事：第一次看戲，女兒的戲。

　　台北的團跑到台南演出，台南的父親來支持那個遠在台北做劇場的女兒，那原先遙不可及的距離，被縮小了！

　　於是，一人一故事劇場即興了我和家的真實。

　　第一次感動一人一故事劇場，在新加坡的各種語言裡。

　　記得在亞洲交流的會議廳裡，被一個日本人為二次大戰道歉的故事感動。

　　她哭著說著她的故事，台上的演員哭著演，台下的觀眾哭著聽，我那時是主持人也哭了，故事完成了一次和平外交，擁抱裡有日語、華語、菲律賓語、印語……等，但都無需翻譯。記憶被正視，傷痛被處理了。

　　於是，已經不知道第幾次被一人一故事劇場感動了，在基隆、在花蓮、在學校、在醫院，我們服務的故事裡、在每一個蠢蠢欲動的想望裡。

　　想望，序要偷偷夾著感謝：我——擬爾劇團的戰友們，每次翻完一篇他們都急著閱讀的興致支持著我持續工作；還有遊戲基地和花蓮團隊的徒兒們，他們嗷嗷待哺的眼神讓我知道：再不把這本書翻出來，他們就得花錢補習英文才能有機會親自領會本書菁華。為了讓大家多省點錢看好戲……拼了。

　　就是因為再次敘述每一個生活的時刻，真實清楚即興；

　　就是因為認真體會每一個真實的感受，生活即興起舞；

　　就是因為我的即興翻譯和你的即興閱讀，一人一故事劇場的生活從此更真實。

概論

　　這本書在描述一種即興表演的形式，這種形式將那些在表演中被述說出來的故事，無論平凡以及不那麼平凡的生活事件——夢、回憶、幻想、悲劇及鬧劇：全都立體攝影地化成真實人物，如同生活中的浮光掠影一般。此形式既易親近又有趣，同時也伴隨著深度與精巧老練的層次。它在劇場裡出現，但也可以在劇場之外——幾乎可以在任何環境裡進行，因為其本質可適用於在場任何人的需要與所關心的事。無論是熟練優雅的表演者還是笨拙新手的表演，一人一故事劇場經由人們的故事歌頌個人的經驗以及彼此之間的連繫，亦即人們集體的經驗。

　　被吸引前來從事一人一故事的人們，通常發現他們之所以會這麼做的原因，是因為它本身的正面回饋——有趣、將故事帶進生活，以及知道你已給予陌生人或朋友一個可回憶的禮物之滿足感。至於其他的回報——金錢、認可、聲望，因受到一人一故事劇場不屈就於分類的影響，並非很容易隨之而來。它一次匯集藝術的、療癒的、社區營造的、以及有願景的於一身。也許它是這些幾百年來在我們的文化中那些還未熟識的功能的組合體。

　　我寫這本書最重要的目的，是為了做為許多從事一人一故事者和想要有更多學習的人的一項資源。做為一位教導新進與

有經驗者的一人一故事劇場老師,我知道一人一故事劇場真的不能從書本上學到。我希望可以給予的是進行訓練中的補充資料、一種有支持力且增益知識的陪伴。

本書第一章說明一人一故事劇場的起源——何時、何處以及如何發生,還有一人一故事創始劇團的歷程。第二章討論故事的意義,也提到在美學與心理層面的基礎工作。第三章描述我們可以回應觀眾故事的各種形式。第四章則是關於一人一故事表演的議題、挑戰和樂趣。在第五章,我們檢視主持人或司儀的複雜角色。第六章研究一人一故事劇場的音樂部分,研究這個整合的元素如何能夠協助塑造故事場景與支援演員。第七章探討在內容劇情總是未知的劇場裡,表現與儀式必要本質的架構。第八章專注於心理治療機構與更平常的環境中,一人一故事的療癒層面。在第九章,我們看到一人一故事如何適應融入許多不同的社區角落。最後在第十章,我們延伸擴展到全世界,瞧瞧一人一故事在不同國家中如何變化,以及如何維持原樣。

我所了解與描述關於一人一故事劇場的部分,都是源於我自己獨特的優勢觀點,這與任何人的觀點都不會相似。說明這件事情有其重要性,尤其當論及一個最關注與尊崇主觀經驗領域時更是如此。自一九七五年起,一人一故事劇場早已成為我整體生活的一部分。我協助創始劇團出發,以一位老師、客串演員、朋友、同胞的身分,我一直與許多從那時就投入一人一

故事劇場的劇團與個人保持連繫與連結。我非常清楚它會經歷改變與調整，我或我們的方法不是進行一人一故事劇場唯一或正確的方法。對我或任何人來說，一人一故事不僅非常動態而且十分善變，難以用文字書本來捕捉或固定。然而我相信，關於原始形式多多少少的描述，對於一人一故事還是有價值的，可以當作那些啟程走上自我探索的旅程者一個參考的指標。而且有些特定的基本價值與實踐在所有改變過程中是維持恆久不變的，如果缺少了這些，這項工作將會面目全非，再也不是一人一故事。我希望這些基本價值與實踐會在後面的章節裡一一浮現。

3

　　書中所陳述的這些故事，都是摘自表演、工作坊以及排練中所說出來的真實故事。根據各章節所需，一些所看到的故事內容已經稍加潤飾。為了保密，我已經修改所有說故事人、演員與主持人的姓名，除了 Jonathan Fox 的姓名以外，我唯一使用的真實姓名就是在第五、八及十章出現的導演全名。

◀ CHAPTER 01 ▶

緣起

「誰要說下一個故事？」

問問題的人是一人一故事劇場表演的領航員，或稱為主持人（conductor）。在他後面較低的舞台上有五名演員，二女三男，都穿著樸素深色的褲子及上衣，並坐在木箱上期待著。其中一人剛扮演完海鷗，另一個則剛扮演紐約警察。可是現在他們都以自己的身分坐在台上等下一幕開始。有一個樂師坐在一邊，被一堆樂器圍住。

觀眾席中有兩個人舉手，主持人向其中一人招手示意。

他說：「我看見你先舉手的。」並向另一人歉然一笑。

一個年輕人向前來到舞台上並坐在主持人身旁。

主持人說：「你好，你的名字是……？」

「Gary。」年輕人回答。在他眼中有著詼諧的聰慧。

主持人說：「歡迎你坐到說故事人的位子上，Gary。你

的故事發生在哪裡？」

「嗯，我想，有兩個地方。我在一家瓦斯公司上班，是一個挖溝渠的工人。可是每隔三個星期，我都會到城裡的凱薩琳學院待上一個週末。我快要拿到學士學位了，那是一個給像我這種沒辦法從工作中請假去唸書的人所設的課程。我的週末總是塞得滿滿的，再加上一大堆的功課。」

主持人說：「你能挑一個演員來演你嗎？」

Gary 仔細看著每一個演員，並挑了一個。他說：「不好意思，我不記得你的名字，你可以演我嗎？」

演員點點頭並站了起來。

主持人說：「在故事中還有其他重要的人嗎？」

6　「嗯，這個故事其實是跟一個在課程中叫作 Eugenia 的女人有關。我想，她啟發了我。她是如此有生命力，而我知道她所要應付的事情比我的困難多了。她來自牙買加，還在適應這裡的文化而且有一個小孩。她總是這麼有活力且充滿熱忱。她也很聰明，光是跟她說話都讓我覺得很好。」

Gary 也選了一個人來演 Eugenia。接著還有一些問答。然後主持人說：「請看！」

燈光變暗，音樂響起。在昏暗中，演員們安靜地在舞台上擺好箱子。其中一些演員幫自己穿上一些布當戲服。音樂停止，燈光亮起。戲開鑼了。說故事人的故事就在那，被動作、對話及音樂刻劃著。演員們帶出了 Gary 的精力、熱忱、

以及當他與 Eugenia 一起上課時的勇氣。這一幕榮耀了他對
生命的願景，不只是一個挖溝渠的工人而已。

　　Gary 坐在舞台上主持人旁，看著他的故事正在上演。對
觀眾而言，Gary 臉上的情緒也是這場戲的一部分。這一幕結
束。演員轉身面向說故事人，他們做出的姿態像是把剛剛演
出的一切當作一份禮物獻給他。

　　主持人要 Gary 給些回應，他問道：「就是像這樣嗎？」
Gary 點點頭說：「是呀，很接近。」

　　主持人說：「Gary，謝謝你的故事並祝你好運。」

　　然後他帶著微笑回座。換另一位說故事人上台，接著另
一個也是。一個接著一個的故事像是一條繩子上的彩色珠
子，有一條線把他們拉在一起，看不見但卻知道它在那裡。

　　一人一故事劇場是一種原創於即興劇場的劇場形式，人們
在此訴說著他們人生中的真實事件，並看著這些事件當場被表
演出來。一人一故事劇場通常以舞台表演方式呈現，由一群訓
練有素的演員演出現場觀眾的真實故事；或是在一些私人團體
聚會的場合，由團體成員擔任演員，演出其他成員的故事。它
有一個清楚的形式，但常以不同的方式加以應用。任何的生活
經驗都可能在一人一故事劇場被道出並且演出，從世俗的到不
凡的，從好笑的到悲慘的──有的故事甚至囊括了以上所有可
能。這樣的過程對於任何程度的演員都是能力可及的。一切只
需要彼此尊重、互相同理、以及一個愉悅的態度。然就另一方

面而言，對於那些在一人一故事劇場工作的人來說，這也是一個可以磨練演技及提升藝術層次的空間。

「一人一故事劇場」這個名字代表了它本身的演出形式及參與演出的團體。現在世界各地已有許多一人一故事劇場團體，如果這些團體都稱自己為一人一故事劇場的話（並不是所有的團體都這麼做），有些通常會加上其他名稱以示區別，而通常加上的是所在地的城市或區域名稱。現在已有「雪梨一人一故事劇場」、「倫敦一人一故事劇場」、「西北一人一故事劇場」等等。

一人一故事劇場的基本構想其實非常簡單，但是其中的含義卻是複雜而深遠的。當人們聚集一處並獲邀請訴說自己的故事以供演出時，許多訊息及價值觀也正相互交流著，這些訊息及價值觀常常與我們現行文化中所普及的背道而馳或是相當不一致。一個主要的想法是：個人的生活經驗是值得關注的。這就是說，你的生活故事在藝術層面上很適合當一個主題，因為別人可能覺得你的故事很有趣，可能從中得到些什麼，也可能因此而感動。也就是說，我們自己比那些好萊塢或百老匯的偶像更能進一步觀察我們的家園，以便從中發覺出能對我們這個世界有意義的反應。綜合來說，有效的藝術表現並不只限於專業的表演者，所有的人——包括你和我，都可能達到內心的自我，或超越自我以創作出那個能觸動彼此心靈的美麗事物。主要要說的是，故事的本身有著深切的重要性，我們需要這些故事來建構我們生活的意義，如果我們知道如何去辨識的話，生

活本身就充滿了許多的故事。我們是說對劇團而言，這或多或少都是我們所承襲的偉大戲劇，而伴隨著文藝劇團的傳統或之前，總是早就有一個更直接、更私人、更謙卑、以及更容易接觸的劇團，而這個劇團也經由美學儀式所形成不朽的連結中成長茁壯〔註1〕。

　　若與一些古老及非科技性的劇場傳統做連結，一人一故事劇場仍然十分新穎。這是我們這個時代的產物，由現代事物發展出來並企圖去為現代需求發言。它從何而來呢？

　　一人一故事劇場起始於 Jonathan Fox 的版本，基於我是他的老婆及事業上的夥伴，我將告訴你一些我自己的故事，我也參與了一人一故事劇場的誕生。

　　一九七四年，我們住在康乃迪克州的新倫敦，那是一個被許多可怕工業所遮蔽的沿岸城鎮。Jonathan 是個作家，並在大學兼職教授英文。我們有幾個朋友，大夥的孩子都上同一所實驗學校。這些朋友要 Jonathan 幫忙發展一個戲劇作品讓他們可以演給小孩看。雖然 Jonathan 之前並不積極參與劇團，但是認識他的人都知道他具備戲劇化誇張的表達方式，以及對一些場景的品味，同時還兼具娛樂、包容與謙恭的特質。

　　從孩提時代開始，Jonathan 一直都對劇場很有興趣。但是他也一直對一些競爭性，有時是主流劇場世界裡自我陶醉的觀

9

註 1：想要再更深入理解這裡提到的某些觀點，以及書中其他地方提及的觀點，可以參考 Jonathan Fox (1994). *Acts of Service: Spontaneity, Commitment, Tradition in the Nonscripted Theatre*. New Paltz, NY: Tusitala.

點感到沮喪。然而，他卻在早期口語傳統價值與美學中、在現今非主流的劇場中，以及在工業時代前部落生活儀式與說故事扮演的功能中，發現他自己的模式與靈感。在那裡，他也發現了中世紀神祕的西方傳奇，與那些他在哈佛所研讀的奇蹟劇之間的相似性。這些劇本是非正統的、隨著季節與節日更新的、深入詳盡的、不修飾的業餘作品。

當這個在倫敦的計畫結束時，每個人都想繼續一起工作。他們邀請我擔任樂師。我既高興又擔心。雖然我一輩子都在玩音樂，我卻不知道如何即興表演，如何在沒有樂譜的情況下演出。對我來說，這是一條需要放下已知與重新學習的漫漫長路，也是一個尋回對音樂的即時反應與流暢度的開始。

我們將自己命名為「一切都是恩典」（It's All Grace）。我們在海邊表演，在弱智中心的草坪外表演，也在教堂的地下室演出。我們的節目是即興發展出來的、偏重主題的、儀式性的，精力旺盛中又帶點混亂。就許多方面而言，它已經既刺激又帶著效益，但是 Jonathan 還是繼續在尋找著。

有一天，在一家小餐館喝過一杯熱可可後，Jonathan 忽然有個想法：一個以觀眾朋友的真實故事為基調，並由一群演員即興演出的劇團。

10　　一些「一切都是恩典」的成員都急於加入這個方向。我們一起以那些自己的私人故事為劇場的元素，以及沒有其他準備、除了臨場自發反應的方式來實驗。我們完成了一場表演，完全未經加工，這樣的過程成功了。

　　一九七五年八月， Jonathan 跟我搬到了紐約州北邊的新帕茲（New Paltz），距新倫敦約三小時的車程。這曾是一個困難的離別。在比肯的莫雷諾中心（Moreno Institute in Beacon）提供了一個機會讓 Jonathan 完成心理劇（psychodrama）的訓練，藉由這樣的訓練，希望能賦予他更多的勇氣去面對觀眾的故事——不論那是多棘手或多痛苦的故事。

　　直到那年的十一月，我們找到了另一群人參與開發這樣的新劇場。他們大多數來自心理劇聯絡網絡，深受真實人生故事被加以演繹的那種私密性及強烈度所吸引。其中有些人曾參與過傳統劇團，有些沒有，這兩者皆帶來各式各樣的生活經驗。在工作發展的過程中，我們愈來愈了解到不同的人格特質、年紀、社會階層、職業、文化背景與劇場經驗的重要性。與那些神祕劇（mystery play）的表演者相比，有一群普通人來當演員也是一項資產。

　　心理劇創立者 J. L. Moreno 的遺孀、同時也是心理劇運動的世界領導者 Zerka Moreno 對我們的想法及意圖很感興趣，她非常大方地為我們排演支付第一年的租金。即使是在早期的階段，她便發現我們的工作與來自 Moreno 靈感的自發性劇場之間有著密不可分的關係，後者後來更發展成為古典心理劇。

　　某天傍晚，我們坐在莫雷諾中心以油布覆蓋的餐桌旁喝茶，並為這個集體的冒險取名字。各種名字不斷地在餐桌上湧現，有啟發性的、有做作的、有含糊不清的、有詼諧的……。我們過濾了幾個，而且運用實際心理劇的技巧，我們與每一個

11

名字角色互換。試問，對這個即將代表著我們正在做什麼的名字，你覺得如何？其中有一個揭示出其文字本身就是我們所要的名字，那就是：Playback Theatre（中文譯為：一人一故事劇場）。

一人一故事劇場的前五年是一段極刺激也極混淆的時期。我們常感覺在黑暗中摸索，只被一個不明確的願景引導著。有時我們為了找到更佳的進展而停滯，而那後來也成為我們故事表達的一部分。我們學習如何深入傾聽，並找到那個在我們都還不知道能否正確演出觀察的故事時就盡力演出的勇氣。我們也學到了可以在其中編著短暫故事的儀式架構的重要性，這是一個類似且連貫的架構，就像演出故事的連貫性並實際布置舞台一樣。我們努力串聯彼此，知道我們的劇場就是靠直覺的團隊合作而成功。早期的一些成員離開了，留下一群核心人物至今，其他後來加入我們的，是經由我們盡力試著把它變成有人性、有樂趣的試鏡而來的。

我們的第一場演出只不過是一個公開的排演而已。知道我們還未經磨練，只是邀請觀眾跟我們一起探索，一起玩暖場遊戲，一起說故事。漸漸地，我們感覺到已經準備好要呈現我們的表演，這時才開始收入場費、有觀眾，還有一個在舞台上同心協力的團隊。可是我們從來就沒有築第四道牆。表演從頭到尾，觀眾都與我們一起在舞台上，演員們也在不停地轉換身分。

一九七七年，我們搬離了在比肯的教堂廳室及莫雷諾中心

的親密支持，住進我們接下來九年的家——位於寶基賽的中哈得孫藝術與科技中心（Mid-Hudson Arts and Science Center in Poughkeepsie）。我們建立了常態性的「第一個星期五」（First Friday）的演出。每個月我們可能會有新面孔，也會有些忠實顧客，通常 Jonathan 會在開場時介紹他們是「劇團的鄰居，而非陌生人」。雖然有些人在他們走進來時是以一種陌生人的姿態，但是說故事的過程卻讓我們真實地共享人性。觀眾看著其他人的故事在台上上演，心裡卻想著：那人可能就是我。

　　有些觀眾見證到這些人在溫和的、受尊敬的，以及藝術性的狀態下獲邀來說故事的結果後，便要一人一故事劇場到他們工作的地方去表演。我們先從社區開始；此外，也到一些病童的病房去，他們躺在床上被推進來，訴說著他們經歷的手術、意外，還有感覺。我們也在河邊慶典表演，我們從山坡下來並敲著打擊樂器，以這種方式進場。我們也在一個關於荷蘭村未來的研討會的演講空檔時起來表演，讓觀眾有機會去回應他們所聽到的。

　　在一九七九年，有一個澳洲人在紐約的心理劇研討會上看到我們的表演後，問我們是否願意到澳洲去？我們當然會去，只要他可以安排並負擔費用的話。隔年，我們四個人就到了紐西蘭與澳洲。我們在奧克蘭、威靈頓、雪梨、墨爾本對工作坊給予指導並參與演出。既然我們需要的表演者不只四個人，我們的想法也包括從每一個工作坊中網羅一些成員來組成一人一故事劇場的團隊。這想法成功了，雖然挑選的過程對我們及工

12

作坊的成員都非常具有挑戰性，但是在每一個地方，我們都能在最後找到好夥伴。當地的觀眾也能因此以一個更不同也更親密的方式來認同我們，我們不再單單只是「美國來的客人」而已。與當地演員合作也對一些語言上的歧異有所幫助。即使我們說的都是英文，但說故事人有時會用一些從未跨越太平洋傳到美國的俚語。美籍演員會為了聽到一個 Chook 的故事而停頓，直到澳洲同事告訴他們那是一個關於雞 "Chicken" 的故事後他們才會意過來。

這一趟旅程是一個轉捩點。澳洲人與紐西蘭人對一人一故事劇場的反應很好。在每個地方，有些人持續一起工作，組成了可以發揮自己動力及特殊風格的一人一故事劇團。除了我們自己的團體之外，這還是一人一故事劇場第一次開始有了其他團隊。從一九八○年之後，接下來的幾年，這個過程一直持續著。到了一九九三年，全世界有十七個國家在做一人一故事劇場的表演，全美國當然也是。他們在劇場、學校、診所、商店、監獄，在任何人們有故事要說的地方進行表演。

為了與其他後來組成的團隊有所區別，我們的工作團隊變成了「一人一故事創始劇場」，在八○年代持續成長及改變。我們做了很多社會服務工作，對象包括老人、危險邊緣的青少年、殘障人士、犯人等。我們極力更藝術化地培養我們自己，我們知道唯有當自己變得愈有技巧，我們才愈能深入地演繹故事。我們嘗試先在表演上放進事先預備好的素材，再以觀眾故事的觀點來調整場景主題——例如愛或是核子大戰。幾乎每一

場演出中，我們都邀請觀眾上台跟演員交換演出說故事人的故事。觀眾演員的那種自發性及新手心理常常是整晚的高潮。我們也因此找到新的融入觀眾的方式。有一場非常凸顯主題「誕生」的表演是這樣子的：一群從觀眾席走到台上的男人，一個接一個模仿女人的樣子出現，並且經歷懷孕、分娩、新手媽媽的階段——也就是滑稽的第一次找婦產科醫生、懷孕時的生理歷程，以及照顧小孩的神奇時刻。

　　接著我們發現到，對於那些有興趣經歷這些過程而自我成長的人（而非想要成為一人一故事劇場的專業演員的人）而言，工作坊非常需要領導人！我們也提供兒童課程，並發現了那些兒童以及我們自己為一人一故事劇場所帶來的新意及觀察力。

　　對我們當中的某些人來說，一人一故事劇場變成了一份工作。如果用申請補助款的方式來付我們薪資，如同以往一樣粗劣不可靠。我們租了一間辦公室，並聘請一位行政人員。我們有一群主持人、有預算，也有逐漸增加的煩惱。在八〇年代末期，我們變得非常疲憊。我們仍然喜愛故事，這麼多年下來，故事早已成為我們生命的一部分，但我們已經沒力氣每星期聚在一起安排表演或為預算湊錢。我們忍痛停止運作——至少中止原有的行程，在解散辦公室及行政人員之後看看會發生什麼事。我們照常做最後一個在每個月第一個星期五進行的表演。當我說「嘉年華會結束了」，兩個在觀眾席的女人當場哭了出來，她們也是一人一故事劇場的常客。

　　但這並不是結束。我們所創造的一人一故事劇場的形式，已經隨著愈來愈多人體會到它簡單的力量而穩定地成長。不管是在美國或全世界，一些從最早創始劇團出來的人也開始與其他團體合作。當我們想要表演或是某個邀約引起我們的興趣時，我們仍然是以一個團隊的方式進行演出。我們會回到人群中，尋找著我們開始前幾年的那一份簡單。

　　同時，一人一故事劇場這樣的形式繼續進化發展，新的團隊帶來新的想法與改變，有些影響深遠，有些則是實驗性與短暫的。經由國際一人一故事劇場網絡（International Playback Theatre Network, IPTN），參與一人一故事劇場的人可以聽到世界其他人正在做的事，而這也許能同時啟發他們自己。我們的本質沒有改變：一個基於即時演出個人故事的劇團。

◄ CHAPTER 02 ►

故事的意義

故事必須被說出來

在一個夏季的訓練工作坊裡，我看著來自世界各地一人一
故事劇場的演員在一起演繹故事。從澳洲來的演員動作有力且
聲音嘹亮，俄羅斯來的則喜歡用隱喻及沉默，歐洲來的喜歡說
帶有詩句的對話，美國的則喜歡隨性演出。我所見到的一人一
故事劇場的場景在形式上已跳脫出我們原本的樣子。但是很明
顯的是，即使有這麼多的變化，只要故事一直有人說下去，一
人一故事劇場就會持續地不停運作。至於故事的場景是有技巧
地或粗陋地被完成，用對話或是以動作來完成，是寫實的或印
象派的，不管是被義大利十六、七世紀的即興喜劇或傳統的俄
羅斯劇場所影響……這些統統都不重要。一旦故事被說出來，

那一幕場景就算是成功了，說故事的人被感動，聽故事的人也感到滿足。如果故事沒有被說出來，即使戲劇性再怎麼精采也沒有用。

在某些工作坊的現場裡，故事並不一定被說出來。有時候，它會在一些不必要的細節、在演員間混亂的溝通中，或是在某些人需要別人的注目時有所遺漏。有時候，一個象徵性的演出反而變成毫無意義的偏離真實的經驗。我開始非常注意一些成功表演的共同點。對我而言，似乎在所有被強調的想法中只有兩個重要的元素，相互作用就像是杯子和其容積一樣：直覺地了解說故事人經歷此事件的意義，並意識到故事本身所蘊藏的美學。

18　　每一位在一人一故事劇場團隊裡的人——演員、主持人、樂師、燈光師（如果有的話），都要是個說故事人。他們必須能夠想像出故事的形體，也必須要能把說故事人也許已經不完整的描述放進一個模型中。如果他們做不到，那麼每個人——包括說故事人、觀眾甚至演員本身也許會覺得被騙了。可是如果他們做得到，就會產生一種喜悅及滿足感。當我們眼見生命的一部分以這種方式被刻劃出來時，我們將會深深地被肯定。

故事的必要

要如何知道一個故事是怎樣的面貌？我們就是會知道，因為從生命的一開始，我們就被故事包圍著。我們知道故事必定

是從某處開始，接著訴說事情如何開始，然後必須有某些發展
——或驚喜或轉折、然後是結束、一個離開的點。故事的大小
形式有著無限的可能性，從能引發聯想的一分鐘長的細緻寓言
故事，到維多利亞式小說的龐大輪廓。這是一個形式、意義與
元素相互連結的呈現，也告訴了我們：這是一個故事。

　　故事的形式如此基本而普遍，以致一兩歲的小孩聽了都可
以理解。就像任何一個父母、老師、保母或大姊姊會告訴你的
一樣，小孩子都喜歡聽故事。事實上，我們不曾過過沒有故事
的生活——我們都想要聽故事，我們在每一個提供故事的地方
尋覓，不論是電影裡、小說裡、報紙上，或是在火車裡的閒聊
等等。

　　我們也學會說出自己的故事。為了生存，我們一定要會說
故事。當生活來臨時，似乎顯得毫無規則也沒有方向，通常只
有當我們在講述發生的故事時，某種次序才會在一大堆細節及
印象中浮現。當我們把自己的經驗編進故事裡時，我們就會在
經歷過的事件中發現某些意義。把故事說給其他人聽，有助於 19
我們個人整合故事的意義，對我們而言，這也是對於追求生命
意義的一種貢獻。故事形式的本質能夠改變混亂，並且復原對
於世界的歸屬感，這歸屬感終究是意義深長。即使是經驗裡最
絕望痛苦的部分，當這些部分被說成故事後會以某種方式得到
補償。一想到那些大屠殺下的生還者難忘的故事，包括說故事
人、讀者或聽故事的人都能從中獲得成長。

當需求沒辦法被滿足時……

因為某些理由而不能說出自己故事的人，其實對其自身非常不利。人們必須被傾聽、被肯定，並以一個分享人性狀況的身分受到歡迎，而且也必須為我們的存在找到意義。在 Oliver Sacks 寫的《錯把太太當帽子的人》（*The Man Who Mistook His Wife For a Hat*）裡敘述一個患有柯薩可夫綜合症（譯註：Korsakov's 症，一種慢性酒精中毒者的後遺症）的人的故事。這種病摧毀了他所有的記憶，他被宣告只能活在當下，把他以前的事與現狀切斷，並掙扎著要緊緊把握住他身邊的事久一點，以便能化成故事。 Sacks 說道：

> 每一個人都是一篇單獨的敘述文，這篇敘述文是持續不經意地藉由我們自己建構而成，經由我們的認知、我們的感覺、我們的思想、我們的發現，還有我們說的話……等等。為了做我們自己，我們必須要去建構我們自己的生活故事，甚至如果有需要重新經歷一次的話〔註1〕。

20　　　我經常參加一人一故事劇場演出，對象是因為情緒困擾而住院治療的孩子。這些從五到十四歲的小孩都很想要來參加，並藉由表演來說出他們的重要經驗——被領養、姊姊去世、與

註 1 ：Oliver Sacks (1987). *The Man Who Mistook His Wife for a Hat* (pp. 100-111). New York: Harper and Row.

其他小孩在公園玩，以及感受一下自己似乎就是他們家庭成員的一份子。我們唯一的問題是，這些小孩想說故事的渴望太強烈，以至於最後我們常常要讓那些沒機會當說故事人的孩子們失望。可能有十隻手在空氣中揮舞著叫嚷：「選我！選我！」可是時間總是不夠演出所有人的故事。

看到這些強烈想要被傾聽的渴望是很深刻的。因為在他們人生中的其他時間裡，還會有這樣的機會嗎？在一個充滿問題小孩的忙碌機構裡，工作人員能專注傾聽一個孩子的故事的時間是十分有限的。更少有小孩能耐心地或成熟到傾聽彼此的故事。而這些孩子大部分都來自於那種實質的生存需求──像是食物、庇護和人身安全──都已經凌駕於對故事的渴求微不足道的家庭裡。

不同於 Sacks 的病人，這些小孩和其他弱勢者記得他們的故事。他們了解到說故事是迫切而重要的，他們缺少的是一個像我們多數人一樣，能夠在日常生活的過程中分享故事的機會。

每天的故事

當我們跟對方說故事時會發生什麼事？基於跟別人交流發生在自己身上的事情之基本需求開始，這些事都是我們已經看過、經歷過或是體認到的。我們意識到，說故事給別人聽可以帶來完整性，接著再將對故事的認識帶進演出當中。我們盡力

把感知與回憶具體化。基於我們對於這應該是什麼樣的感覺、
為什麼這個故事應該被說出來的感覺，選擇對某些細節做取
捨，強調某個重點而對另一個輕描淡寫。我們或多或少知道故
事何時該開始或停止，以及故事的中心是什麼。

　　每天說故事並非總是那麼簡單。有時我們的故事埋藏得如
此之深，似乎難以取得。或是對故事的某一點感到困惑，而常
常被一大堆細節絆住。在當一個說故事人時，某些人就是比別
人較為有天分，總有那種朋友可以把故事說得引人入勝，即使
說的內容只是一些世俗的事；也有一些朋友，無論他們說的故
事內容是什麼，總令人感到無聊或是很難懂。

　　我的朋友正告訴我在工作上發生的事：我今天教課教到
一半時，突然看到一個巨大的熱氣球降落在外面的運動場
上。我們所有的老師小朋友都衝出去。天啊！我們是如此興
奮。熱氣球的駕駛員爬出來，跟我們說熱氣球好像有些不對
勁，所以必須緊急降落。然後副校長出來了，令人不敢相信
的是，他告訴他們這裡屬於州政府的財產，他們沒有權力在
此降落，如果他們不立即離開的話，他就報警。

　　這位朋友本能地把她的敘述塑造成一個故事。她並未告訴
我們事情發生的每個細節，只給我們一些她親身經歷的生動畫
面。

　　我們所講述關於自己的故事已累積成為一種自我、一種認

同與神話集裡最私我的部分。我們也說過關於這個世界的故事，藉此幫助我們思考這個也許看起來雜亂無章的宇宙。歷史、神話、傳奇都是具有這種功能的故事形體，它們都整合了敘述人類經驗的方式，因而可被了解並記住。

22

在一人一故事劇場裡的故事

　　我們所有的人都是說故事人。故事被建構進到我們思考的模式裡。為了自身的情緒健康以及對這個世界的歸屬感，我們都需要故事。我們不斷尋求機會去聆聽及訴說我們的生活，而這就是為什麼一人一故事劇場能以它自己的方式成長至今的原因──這是一個能滿足我們對故事需求的地方。

　　一位大學生在看完一場戲劇化演出噩夢的場景後問道：「我可以說一些非常平常的事嗎？」她的故事是有關她和媽媽去做 SPA，以及生平第一次洗泥巴浴的過程。但是主持人的提問帶出更深的面向。女孩的媽媽住得很遠，這一刻發生在這對母女們極難得也極珍貴的相聚時間裡。說故事人選擇扮演的角色全都是女性，包括泥巴本身及親切的服務人員。整個演出呈現出女性慣例的氛圍；被沉浸在自然元素泥巴裡的母性的撫育經驗，感到安撫與溫暖。

　　在一人一故事劇場裡，我們的工作比每天說故事所做的還

要深入。我們的工作就是揭露任何經驗中的美好模樣與意義，即使是那些在敘述過程中不明確或不具體的。我們運用儀式及美學意識使每一個故事有尊嚴，並且把它們連接在一起使之成為一群人整體的故事，不管這群觀眾或這群人的生命是否以正在進行的方式連接著。這群以這樣的方式一起分享故事的人，不由自主地感到彼此間的連繫，因此一人一故事劇場可被視為一個有影響力的社群建構者。我們提供一個公開的場所，個人生活經驗的意義在此擴張為人類存在目的的共同意義的一部分。在一人一故事劇場，人們有時會訴說他們生命中深切的悲劇事件，這些故事造成的結果不只是療癒他們本身，還有所有在場的人。看著一個陌生人的故事在你面前攤開，無論是否曾經歷過類似的事件，你可以感覺到你正在親眼目睹自己的生命和熱情。這些情緒與生命的波動連繫著你我，遠大於那些屬於我們個人生活經驗的特定細節。

　　我記得有個男人說起他太太幾年前過世的事。那時，他並不能如己所願地向孩子表達自己的感情。那個孩子就坐在觀眾席裡，現在已是個年輕人。在故事的結尾，這兩個男人相互擁抱，而在場的觀眾及一人一故事劇場的所有成員皆分享了他們痊癒的眼淚。

　　為了保證一人一故事劇場的品質，我們必須具有強烈的美感、架構故事輪廓的靈活度，以及從任何聽聞的事件中去創造出故事的能力。即使說故事人不能明確給出故事的要點，我們必須能夠提供實質的開始、轉折及結論。我們必須有意識地去

處理某些關鍵處，以便賦予故事鮮活與榮耀。當我們即興表演時，我們也必須加以編輯，並當場決定聽到的這些要點中，哪些對這個故事是必須的。我們必須問問自己「為什麼是這個故事？為什麼是此時此刻？」以便去體會故事最深處的意義。

故事的本質

　　尋找故事的核心是一件微妙的工作，你不能只是解決問題，並說得好像在拼拼圖一樣，你也不能把它簡化到像一個化學方程式一般。不論故事的本質是什麼，都需要藉由故事裡一個個的片段來呈現。這就是核心──一個與事件本身密不可分的意義，沒有了它，故事也就不會被說出來了。

　　有時候故事最完整的意義並非言語所能表達，而是在於說故事人的表情與肢體語言。舉例來說，有一回在一人一故事劇場的綵排中，有個男人 Seth 說到他小時候看牙醫的恐懼之旅。這個故事似乎是在講他即使內心早已充滿恐懼與疼痛，但他仍要表現得像個乖寶寶。當時身為主持人的我問他：「是誰跟你　起去看醫生的？」他整個臉轉向我而且眼睛發亮。他說：「是我爸爸。」他的姿勢與臉部表情的改變也告訴我，這個故事有可能也和他與父親間的親密有關，他的父親幾年前已經去世了。這個對故事的洞悉並不表示我們就必須把故事著重在他與他父親的關係上。不只是對說故事人而言，對每個人都一樣，故事之所以會豐富和實在，是因為我們允許與故事意義

24

相關的所有層面都在此一起呈現、回應並啟發彼此。

更大的故事

　　大部分來一人一故事劇場的人，在人生中已有說故事與聆聽各式各樣故事的經驗。當他們了解了這種劇場運作的模式，可以說這一切似乎是熟悉的。他們點頭說：「噢，我的確發生了一些事。」然而很不一樣的是，在公開場合裡說著自己的故事，雖然不算正式，卻是不同於和自己的朋友講電話那樣。圍著一圈觀眾與演員，舞台上是一個空的空間，還有一些儀式的架構。這些元素把這裡轉變成故事裡的場景，就像在一個有回音的洞穴裡唱歌，而不是在自家客廳一樣，會有共鳴延長的狀況。說故事人通常能感受到這一點，所以會以說出更強烈的、能表達出一絲真理的故事，或是被賦予真實客觀經驗的故事來應和。他們親自見證，並提供自己私人的故事在社會議題的領域裡。

　　有一些說故事人似乎沒辦法觸及內在深層的故事。他們上台後說一些軼事趣聞，或「我也是」來回應其他人的故事。或是他們對於自己想說的事感到困惑，而且沒辦法回應主持人要幫他們澄清的企圖。在我們的團隊裡，我們曾經對這些說故事人感到失望，甚至對他們感到生氣，因為他們拒絕承認對於演出的故事感到滿意。

　　但隨著時間過去，我們了解到，總是有個含義更廣的故事

會被說出來，一個可以超越任何個人的故事。這個故事將是某個特殊事件的故事，從我們開始聚集到最後說再見，每件發生的事都是它的一部分。去幫助每一個人領會故事的全貌，這幾乎是主持人的責任——去提醒一個值得注意的事實，那就是我們會聚集在此是為了要榮耀我們的故事。去點出浮現出來的主題、故事間的關聯、為什麼這個人或那個人能當說故事人的意義，甚至在一個有問題的演出上，要邀請觀眾來看正在發生的事的責任。故事和他們所說的內容是不可分離的，而故事內容的細節就跟故事本身一樣重要。

　　要維持對這個面向的體認是困難的。在舞台上，我們傾向於著重在被說出的故事以及如何將它表現出來的挑戰上。我們必須不斷地自我提醒要關照整體，就像攝影機拍攝電影全景一樣。假如我們夠開放的話，一些時機點將有助我們裝飾整場演出。這樣的時機有時來得很早。當暖身的階段結束後，主持人會說：「誰是我們今晚的第一位說故事人？」靜止。沉默。接著，觀眾席裡有動靜了。有個人影從群體裡走出來，走到台 26 上，然後他變成了一個有臉的人，有聲音、有名字、有故事。每一次我都目睹了令人驚詫的一刻。這一切能發生是多麼令人驚喜，當一個陌生人說「我有故事要說」時，我們也因此能說「我們在此演出你的故事」。

　　一九八〇年我們在澳洲巡迴期間，曾在雪梨一個很大很有名的戲院演出。那裡全部都客滿了，這應該很令人高興，但是如果是以我們所期盼的故事種類而言，那可能是個不好的現

象。我們當時已經了解到什麼是「好的故事」，那些關於深層生命議題的有趣故事，通常在觀眾群較少時，或是觀眾彼此間有良好連繫時被提出。人們需要有能信任彼此的理由。在一個有很多觀眾的公開演出，大多只能聽到一些軼事趣聞吧！

這大概就是我們在雪梨演出時的狀況，關於屋頂上袋貂的故事，還有看笑翠鳥餵食幼鳥的故事等。幾年過去了，我們認為這是一個屬於典型、大型公開表演非常膚淺的等級的好例子。可是我們認為至少有兩個面向是我們當時未能意會到的，其中一個是關於外來者、野生動物、粗暴地入侵城市和我們來訪的關聯──我們這一群不熟悉的外國人就突然地出現在他們身邊。然後有一個動物本身的圖騰性質，雖然它在城市居民的意識裡未必是至高無上的（澳洲是一塊有強烈動物意識的土地）。在澳洲一定聽得到關於動物的故事，袋貂、笑翠鳥與袋鼠是原住民夢想時代的宇宙論的核心。

每當一人一故事劇場開演時，我們從不知道用以構成今晚全貌的故事將會如何發展、主題是什麼、以及故事從何而來。當我們在聆聽著故事的每個字，當我們觸及到以這種方式、在這個時間、在這個地方聚在一起的層層意義後，我們也必須對故事的意義有所醒悟。

27

 Elaine 的故事

在公開的一人一故事劇場表演中，一個叫作 Elaine 白髮

女子說，她最近在工作坊裡遇到一個比她年輕很多的男子，她心血來潮與他一起去裸泳。這一次的游泳非常愉快，可是當要離開時，她發現她無法從泳池爬上來。這個年輕人於是抓住她的手臂拉她一把。她發現她澈底地、赤裸裸地不只面對著這個年輕人，還有面對著自己老化的身軀無法妥協的覺醒。

　　Elaine 對自身經驗的敘述也指出了這對她的意義。她被幽了一默但明顯地沒被那帶有死亡的回音使人尷尬的一刻打敗。相反地，她也接受自己逐漸老去的事實，甚至對於生命以這種方式把這樣赤裸的事實呈現出來，她也已有所領悟。

　　這故事也是一個較大故事的一部分。有一些言外之音的重要元素，雖然內容與脈絡兩者會產生共鳴與彼此評論。主持人認識 Elaine，也知道 Elaine 實際年齡比看起來更老，一個七十歲的人看起來最多只有五十。經過她同意，我們讓觀眾知道了這一點，這也讓她的故事更為戲劇化。她是當晚的第一個說故事人，這多少說明了她的勇氣與被觀看的意願，這兩點都與故事相關。

　　表演是以車上觀光的方式導向游泳那一幕。與其他較安靜的同伴不同的是，扮演說故事人的演員（即演出 Elaine 的演員）充滿高昂的精神。這一幕戲是在當觀光車開到開放觀賞的池塘而 Elaine 建議要游泳時，那個年輕人說：「我沒帶

28

泳衣。」飾演 Elaine 的演員說：「喔，對啊，我也沒有。」
並得意地丟開她裹在身上當作戲服的一塊布。他們在涼爽的
水中游泳潑水，音樂傳達出他們的愉悅和放縱，然後故事的
高潮來了。年輕人不費力地跳上岸，可是 Elaine 卻沒辦法，
他把她拉上來。年輕的與年老的身軀一起站在那有一段好長
的時間。 Elaine 當下內心的感受就在演員的臉上及背景音樂
裡表露無遺。故事結束了。

　　Elaine 是能有技巧陳述自身故事的說故事人之一。對一人
一故事劇場而言，想從中找出她的故事的美學形式並不難。但
他們仍然須對故事有所感知，才能選擇與塑造主要的事件。他
們選擇以車上觀光的方式開始，也了解到雖然我們不需要看到
他們在工作坊裡相遇，可是故事仍要有個起點，對主要事件的
鋪陳，就像山丘的周圍需要有平原圍繞著一樣。當我們到達了
故事的高潮，演員延伸赤裸裸地面對面的那一刻遠超過實際的
時間長度，而這就像外在世界對比於 Elaine 的內在經驗。然後
當他們知道故事被說完了，也沒有必要再表演更多了，這幕也
就結束了。

　　演員對於什麼該強調、什麼該省略的選擇是來自於他們對
於故事應該是什麼的集體意識。從 Elaine 的描述、從我提及的
內容資訊，他們認為這是一個以優雅與幽默感來面對老化的事
實的故事。他們全體一致對此意義以及對故事都有所認知，使
他們能不經討論與計畫便能有效地完成每一幕。舉例來說，假

29

如其中一個演員曾想過，這個故事是 Elaine 和那年輕人之間的性議題，演出也許會有不同的呈現，但是較不具藝術的整體性。

當 Elaine 看到這一幕時，她大笑著拍手，身體傾向演員們。最後，她帶著滿意的表情轉向主持人並對他說：「對了！就是這樣！」

觀眾也認為這故事好玩，然而在故事達到高潮時，他們發出的笑聲裡，也有著對這一刻最深層的認識。 Elaine 在對時間與改變、年輕與年老、自然而然的狀態與悲哀的處處限制的認知上並不孤單。

發覺說故事人的經驗交織出來的意義，並以故事的形式表演出來是一人一故事劇場的中心主旨。接下來的幾章將要探討一人一故事劇場的各個層面，以及這些層面如何在一人一劇場的表演中發揮功效。

◀ CHAPTER 03 ▶

場景與形式

　　一人一故事劇場的表演裡，包含許多回應觀眾的不同方式，基本的形式就是場景故事、流動塑像（fluid sculptures）以及一對對（pairs）[註1]。我們將以它們有可能出現在表演裡的次序一一來介紹。

　　我們已進行的每個月例行公開演出，這是一人一故事劇場團隊長久以來所建立的，以其中一場為例，觀眾是由一些常客還有少數一些第一次來的人所組成。主持人知道自己首要的任務之一即是告訴這些新來的觀眾，一人一故事劇場到底是什麼，並且讓他們知道在這裡把自己的故事說出來是非常安全的。不管對這些常客或是新成員也好，一個熟悉的開場儀式非常重要。它強調一個重要的訊息就是：平凡人的真實故事也值

註1：一些在澳洲的劇團將流動塑像和一對對稱之為「時刻」（moments）、「衝突」（conflicts）。

得公開的分享與藝術性的對待。

表演以音樂開始，接著是主持人的口頭介紹，解釋一人一故事劇場並注入一些溫馨氣氛與敬意。

流動塑像（fluid sculptures）

現在還不是導入故事的時候，觀眾需要一個能夠融入一人一故事劇場過程的方式。團隊決定要先做一系列三到四個的流動塑像，簡短、抽象地將聲音與動作結合，來表現觀眾對主持人所提出的問題的反應。

32　　主持人的第一個問題很簡單，通常是人們會想要回答的問題。

「嗯，現在是星期五晚上。一週工作的最後一天，感覺如何？」

有三個人舉手，主持人指著其中一人問：「你覺得如何？」

「筋疲力竭，我真不敢相信我竟又成功地過完一週。」

「好的，你的名字是？」

「Donna。」

「謝謝你，Donna。請看！」

其中一名演員從他與其他演員一起坐著的箱子站起來。那名演員站到舞台的中央。他的身體似乎畏縮著，當時他的口中念念有詞地說：「結束了……我真不敢相信……真的結束了。」

樂師用吉他彈奏著不和諧的弦音。不一會兒，另一位演員加入演出，敲著他的頭並發出尖銳非語言的聲音。另外三個演員也加入其中，把他們的動作連結到已經存在的動作上，所以到最後會呈現出一個活生生的、律動的人體雕塑來表現出 Donna 的經歷。這非常地短，從開始到結束不會超過一分鐘。

「Donna，有這麼糟嗎？」

「是的！謝謝你們。」

當某些主題自行浮現時，主持人已做好準備要貫串它們。因為 Donna 的經驗是這麼糟糕，主持人詢問是否有人過了不同的一週。有人說：「比往常好一點，每件事情似乎就這麼流過了。」這次的流動塑像跟第一個完全不同，占用了舞台上更多的空間，而且演員們真的把「流過」這字眼轉化成肢體語言時，更加上令人振奮的打擊樂。接下來還有更多的問題與回應，而每個流動塑像都是不同生命的瞥視。

等到主持人要開始進行故事場景（scene）時，對觀眾而言至少已經經歷了一些東西。一人一故事劇場過程的關鍵是——以真實經歷創作劇場——現在已經明顯地呈現給每一個人。觀眾知道他們是被邀請而不是強迫參加。他們的回應得到應有的尊敬及美學的注視。他們對於自身經驗能以藝術方式呈現出來感到很滿意，不管是直接或是因共鳴而產生。他們已經開始覺得與其他人有連結，那是種共同體的感覺；而且他們也開始想到別人的經驗是他們想要在某種程度上有相互關聯。他們已經準備好成為說故事人了。

場景故事

訪談（interview）

「我們就要進入故事的範圍，那些已經發生在你身上的故事，也許是在今天早上，也許是在你孩提時代，也許是在夢中。」主持人停頓了一下，又說：「誰將是我們今晚第一個說故事人？」

在此之前，人們可從所在的觀眾席位子上發出回應。但是，現在是讓人上台來坐到主持人身旁的椅子上，並開始說故事的時候了。

什麼事都沒發生。觀眾席裡的一些人有點緊張地互相張望——要是沒人有故事可說，那怎麼辦？但是主持人和演員卻很輕鬆。他們知道在這個休眠狀態的一刻裡，有許多故事正在發展中。只要有耐心，就會有故事像是從樹上落下般出現。

有個男人舉手，也已經從椅子上站起來。他是每月演出的常客。

「嗨，Richard，你今晚有故事要說嗎？」

「嗯，因為某個原因，我一直在想這件事。這是在我小時候發生的。」

這時我們便在五個演繹故事階段中的第一個，這個階段就是「訪談」。主持人藉由問問題誘導故事出來。一開始的挑戰

就是要找到一些線索，讓整個團隊能夠將原始未加工的資料轉變為劇場的形式表現出來。如同我們從上一章看到的，我們迫切需要的是去了解故事的本質、為什麼它有被訴說的理由，以及故事的美學場景，沒有了這些東西，故事的場景將會失去它的一貫性與令人滿意的型態。在訪談裡，主持人試著要去找出幾個基本事項——像是主角、地點、發生的事情——而且愈精簡愈好。主持人要求說故事人在要開始說時，就從演員中挑選出每個角色來。他也可以要演員演出抽象的或無生命的元素，如果這些元素真的對這個故事很重要的話。當這些演員被挑選出來的時候，他們站了起來，從內心開始為這角色做準備，但是還沒有開始表演。

「你那時六歲，而且住在牧場裡。好，現在選一個人來演六歲的 Richard。」

「Andy 可以演我。」

「好，故事裡還有誰？」

「我爸爸。」

「好，你可以找一個人來演你爸爸嗎？」

當這些演員被選出來時，他們就站在剛才一直坐著的箱子前，還沒有開始表演，但是仔細地聆聽整個故事，他們知道已經有一個具體的角色要演出了。選角本身就是一件很戲劇化的事。有一個顯而易見的事實就是，主持人與說故事人之間的對話就是這場演出的前言。這個準場景在我們的幻想中、在空盪的舞台上、在主持人與說故事人之間翩翩起舞。

這個訪談以一個簡短的結語，或是對整體演出的建議做結束，然後主持人和說故事人的任務到此結束。

「所以這就是 Richard 的故事，這故事是關於愛上自由並因它而受罰。請看！」

35 場景布置（setting-up）

第二個階段，場景布置，帶領我們進入表演的領域裡。燈光昏暗微弱，樂師開始演奏，即興創作的音樂激起孩子般歡欣的心情。演員們安靜慎重地移動到該站的位置上。其中有些人挑選一些布當作形式上的戲服及道具。另一些人則在舞台上放置一些箱子，當作是簡單的場景設置，其中沒有任何的交談 [註2]。當一切就序，樂師停止彈奏，燈光亮起，演出開始。

對觀眾而言，一切似乎都很神奇，尤其是這一幕進行得相當順利。如果演員沒有任何的交談討論，他們要如何知道該怎麼辦？祕訣就在於在缺乏劇本與動作的安排時，演員們依賴的就是他們對故事意涵深入的體認，他們能抓住這個人經驗裡的言外之意的這種移情能力，還有他們對每個人保持開放的態度。在沒有言語安排的情況下，創造出這些場景的準則，已經磨練出他們所需要的技巧了。

註2：在一些一人一故事劇場劇團中，演員會在場景布置前聚在一起商量。就我的觀察，要增進場景的品質並不需要這樣做，除非你有相當充足的時間去準備，口頭上能夠計畫的未必比你們的自發性和團隊合作所創造的更好。聚在一起開小型會議也會帶來意料之外的麻煩，詳見第六章。

上演（enactment）

第三個階段就是上演。

　　這個場景開始於 Andy ，他是扮演 Richard 的演員。在他周圍不停閒逛的是他的父親，是個農夫，試著要修理壞掉的機器。這個小孩不斷地在妨礙他。

　　「聽著，不要再煩我了， Richard 。」爸爸終於憤怒地說。

　　「我可不可以去穀倉玩，爸？」小男孩問。

　　「好，可是不能搗蛋，知道嗎？」以一種威脅的口氣：「你記得上一次嗎？」

　　Richard 跑向在舞台另一面的穀倉。三個演員已經在一旁靜靜等待，他們身上裹著一塊塊色彩鮮豔的布。當 Richard 進來時，這些演員開始一點點動起來了。演員表演著小男孩跑來跑去的樣子，高興地嘎嘎叫，在稻草上跳著，盪著繩子。這些當然全都是模仿表演，可是我們已經聽到故事了，我們準備好加入演員所創造出來的想像世界中。音樂也有所幫助，用笛音不斷緩緩升高的樂曲。另一個演員以聲音與動作誇飾那孩子的喜悅，令人印象深刻。他們是穀倉裡的精靈。

　　小男孩與他們嬉戲著。他開始脫掉上衣，然後停住，「爸爸說……」可是他又再一次被自由的感覺攫獲，不顧一切地脫掉了所有的上衣。

36

音樂漸漸大聲，一個不祥的音符加了進去。音樂突然停止。在這突來的靜默中，Richard 的父親出現。穀倉裡的精靈都消失不見了。

「你這小惡魔！我跟你說過什麼？」父親發瘋似地走向男孩，並拿下皮帶。燈光變成暗藍色，隨著鼓點聲所響起的可怕的背景音樂，爸爸揍了小男孩。

男人離開穀倉，燈光依然陰暗。飾演說故事人的演員蜷縮在地上。穀倉裡的精靈回應著他安靜的哭泣聲。

致意（acknowledgment）

37　　場景的第四階段是簡短卻重要的確認時刻。故事已經說完，而表演也已經結束。演員們站在舞台上原有的位置，並轉身看向 Richard。他們既處於角色中卻也在角色之外，他們的姿勢像是述說著：「我們已經聽到了你的故事，並盡可能地把它表演完成。請接受我們獻給你的禮物。」這是對他們的演繹一個謙虛、尊重與勇氣的表現，即使不盡完美。

回歸說故事人（bringing it back to the teller）

在第五個也是最後的階段，焦點回到了說故事人及主持人身上。Richard 正在擤鼻涕，主持人溫和地給予他一個回應的機會。

「這感覺像是你的故事嗎？Richard。」

Richard 點頭，還沒完全準備好開口說話。

「現在就如同你所知道的，有時在一人一故事劇場裡，我們可以做一個轉化（transformation）的工作，把結果變成任何你所想要的樣子。」

Richard 考慮著其中的可能性，然後他搖搖頭。

「沒關係，就讓它保留原來的樣子吧！」他看著還在舞台上的演員說：「我想我的生命自那時候就已經以某種方式轉化了。我做音樂維生，我一直都與那些穀倉精靈一起跳著舞。」

「有穿衣服嗎？」主持人話一出口，Richard 和觀眾都笑了。

「是的，有穿。」他說。

「嗯，謝謝你的故事。這是一個很有力的故事來為今晚開場。」

修正（corrections）與轉化（transformations）

當 Richard 的故事結束後，主持人要確保說故事人有機會說一些結語。如果他已經指出被演出的東西是嚴重的錯誤，同時貶抑這場景對他的效力時，主持人可以請演員做出修正——一如重新演出某個場景以符合 Richard 的回應。但是 Richard 的回應清楚說明他感到滿意，這個場景的確符合他的經歷。

因為這就是這種故事本來的樣子，主持人問 Richard 是否想要看到他的故事以不同的結果演出、轉化。這一次，說故事

人覺得不需要看到自身的故事被轉化。他了解到他自己的生活本身如何對於他的經歷給予治療效果。

雖然有幾次當轉化能夠有力地達到救贖，不論是對於觀眾、演員、還有說故事人，但是我們已經了解到，通常一個結局充滿痛苦的故事，會在另一個說故事人的故事裡找到治癒的滿足。一個故事會絕妙地以一種對話過程回應另一個故事。這在說故事人這一方來說，他並不是故意的。很自動地，後面的一個歡欣出生的故事可能間接地回應前一個表演死亡的故事，一個關於丟臉的故事可能最後接著一個勝利的故事。我們現在比較少用到轉化的這個階段，反而深信大方向的故事趨勢，會把一個小故事自己組織成為一個完整的模式。

Richard 回到自己的位子上，然後有人走到說故事人的位子上。另兩個故事被說完後，主持人說：「接著我們要做點不同的。」

🍃 一對對（pairs）

演員們兩兩站在舞台上。每一組的夥伴們一前一後緊靠著站在一起，他們全都面向觀眾。也許有兩到三對，視演員人數而定。主持人要大家想一想，是否曾經有過兩個相反或衝突的情緒在同一時間出現的體驗。

「喜歡和厭惡。」有人喊叫。

「好，好比何時？」主持人問。

「像是跟我的一年級小朋友在一起時。我很愛他們，可是有時候要處理他們的鼻涕、頭蝨，以及他們聞起來的味道，那真是讓我反胃。」

每一對演員可用簡短的耳語來討論決定誰要來表演哪一種情緒，以及誰要站在前面，其他部分就是即興表演。舞台上的一對對就開始了，演員們彼此糾纏與掙扎，他們說的話與非語言的聲音以一種對比的方式相互交疊。他們的親密創造出一種假象，好像不是兩個演員，而是一個演員有兩個分歧的自我。

第一對維持不超過一分鐘，緊接著是第二對，然後是第三對。每一對都非常不同。演員們已經全部轉變成說故事人的經驗裡各種不同的面向。其中一對可能比另一對更貼近於說故事人的經驗，可是這幾種詮釋的豐富性給了觀眾席的其他人一個機會，使他們也能從這一對對裡看到自己。

主持人邀請觀眾做更多的分享。現在他們了解了，許多人都把手舉起來。對每個人而言，那種在兩種不同感覺之間拉扯的經驗太熟悉了，而且在某種程度上，能夠看到這種內在的衝突被具體外顯出來，可以達到一種滿足的感覺。

以劇場觀點來看，一對對有一個功能是給予一個戲劇性的高峰；有時在比較長以及多文字語言的場景裡，它是一種節奏的改變。一對對也可以是一種隨著場景中浮現的主題深入的方式。舉例來說，主持人可以要求大家去思考 Richard 在故事中極端的感覺，而且也許大家已經在知覺與慣例之間體驗到類似的拉力。40

　　就如場景故事、流動塑像、以及一對對這三種不同的形式一樣，還有許多可以運用在表演裡的變化，以下我們選幾項來看看。

 大合唱 (chorus)

　　這些演員通常至少三個人，緊靠著彼此站成一團。一個人開始用肢體律動、聲音或文字來做動作。很快地，其他人向回聲般地回應他的這個發起，所以整個大合唱就一起展開。然後，當有人產生另一個新想法，其他人便立即採用並擴大起來。最後，整團人看起來像是變形蟲般在舞台上移動著。

　　整個故事可以用這種抽象的、非線性的方式說出來，也許藉由演員們不斷地從團體中分身出來，去演出不同的角色，然後再合成一個團體。或是這個大合唱在傳統的舞台上，可以是一個戲劇化的情緒元素。（如果是這樣使用的話，它也可以稱為「情緒塑像」。）大合唱是在澳洲和紐西蘭的一人一故事劇場的某次表演裡第一次被發展出來。

　　一人一故事劇場之偶戲 (playback puppets)

　　一個說故事人來到這個說故事的位子要說下一個故事。但是，演員們消失了，取而代之的是舞台上在兩個柱子之間一個五呎高的帷幕。說故事人有點呆住了。主持人還是以平

時的方式進行訪談。說故事人投入他的故事裡。「選一個來
演你吧！」主持人說著，並對著布幕的方向打手勢，在那裡
有四到五個不明的物體慢慢上升。有一把斧頭、一個玩具掃
把、一個洗衣精的罐子、一匹有著閃閃發光的鬃毛的小馬。
說故事人驚訝地倒抽一口氣，然後她更仔細地看，她說：
「那匹馬。」其他物體再次沉入視線之外，但是那匹馬久久依
然看得見。訪談繼續進行。說故事人選了玩具掃把來演她五
歲的兒子，斧頭是她小孩的老師，木湯匙是她的先生。主持
人說：「請看！」表演過程中有時候有配樂，然後這些偶具
將故事演了出來。

41

令人驚訝的是，我們並不難投入這樣的表演，甚至會被洗
潔精瓶子與掃把之間的互動所感動。在這個充滿想像的、儀式
性的內容裡，我們可以馬上賦予這些家用品一些人性，就像小
孩子的扮家家酒一樣。在一人一故事劇場的表演裡，用「偶」
而非用真人的表演，給予了劇場的多樣性。這是一種不同的表
達與回應的機會，所有的東西都可以當成偶。相較於帶著早已
準備好的東西，你可以在房間的四周找到能融入觀眾的東西，
像是一棵植物、一隻鞋、以及一把尺。

一頁頁的故事 (tableau stories)

另一個用以給予故事的方式是由墨爾本一人一故事劇場

（Melbourne Playback Theatre）所發展出來的。在表演的前段，當觀眾還在暖身的時候，有人會從位子上被邀請來說故事，是比流動塑像更寬闊的一種方式。主持人先是聆聽，然後以一連串的標題重新說出故事的重點：「Vanessa 上班遲到了。」「她開車開得很快，幾乎出了車禍。」「當她到的時候停車場是空的。」「然後她才想起來今天學校不上課。」這樣一句接著一句之後，演員們演出像連環圖似的故事，不是以流動的，而是以靜止的雕像呈現在舞台上，表達著故事的不同階段──非常像是默劇裡一連串的靜止動作，隨著主持人說出來的字幕進行。就像是一場默劇，有音樂來幫忙引發適當氣氛。

行動俳句 （action haiku）

這個形式是在 Jonathan 的劇場經驗中發展而形成的，用來結束一個表演時非常有用。一個演員站在舞台中央，其他人則站在一旁。主持人要觀眾喊出今天晚上他們所感受到的主題：「失去！」「在不經意的地方找尋美麗的事物。」「說出實話。」「記得過去。」然後焦點由主持人轉向兩個演員。Ingrid 是站在中間的那一個，她也是發言人，依據她所聽到的做了簡短陳述：

「在我的心裡有一個巨大的洞。」

Lewis 是另一個演員，他聽著，然後幫 Ingrid 擺一個可以回應這個發言人的陳述的身體姿勢。保持這樣雕像般的姿勢，

Ingrid 開始說話了：

「我坐著不動然後我記得。」

Lewis 把 Ingrid 的一隻手擺在她的心上，然後把另一隻手伸出手指向外指。她學著他臉上的表情。

「我找到一些我之前沒在找的東西。」

雕塑家把發言人的手放在一起，擺成像是捧著易碎的寶貝似的。她的臉表現出歡欣的樣子。

在這些話語及視覺影像裡都有些什麼，還有演員們通力合作的訊息以及對觀眾的話的協調性，都讓整體的表現變成一個強而有力的、美學的結束。

觀眾當演員 (audience as actors)

在我們及其他劇團裡，有一個表演經常性的特色，就是「觀眾參與」。我們在之前就了解到，當觀眾在看我們表演他們的故事時，他們也渴望能自己來當演員。這看起來很有趣，而且因為一人一故事劇場演員腳踏實地的性格，需要的技巧不多——任何人，包括沒有任何演戲經驗的人，都可以馬上辨識並思索「我想試試看」。所以在演完兩個故事場景時，大部分的演員就離開舞台，然後我們邀請觀眾來取代他們，然後便是另一個場景。主持人給觀眾演員一些如何演繹故事的額外指導，接著由台上一人一故事劇場的演員提供協助。雖然這些場景可能不會十分精確，但他們卻以活力來補足不好的地方。觀眾的

43

自發性很高，他們的創造力以及表達力已被喚醒。

在一個以觀眾身分參加的一人一故事的表演上，我講了一個在倫敦參加盛大開幕會的故事。那天我穿得太不正式，更糟的是，我還必須面對膀胱發炎這件事。我一邊祈禱著不會讓我那穿著禮服的男伴丟臉，一邊灌下了一大杯柳丁汁與三瓶礦泉水。然後在一堆貴族與國會成員挑剔的眼光中，我花了演奏會一半的時間忙著上廁所。

巧的是，觀眾席中有一個英國人及他年長的母親獲邀前來擔任演員，他們把這件事可笑地、真實地表現出來。尤其那位老太太，她跟貴族一點也沾不上邊，卻把一個系出名門常參加音樂會的人演得傳神、自大到了極點。她在身上圍了一條絲質的布，垂掛著當成是昂貴的晚禮服。演到一半時，布突然掉了下來，讓她暴露在觀眾中，可是她卻不畏懼。她沒有任何停頓，繼續尖酸刻薄地批評我衣著的不得體，並且同時優雅地撿起她的洋裝。

一人一故事劇場在這一刻已經超越所有的劇場了，我們可以做任何符合當下情況的表演。這裡有的是一群用分享彼此專業興趣而加以連繫的觀眾，例如我們可能邀請他們上台但不是表演任何場景，而是上來扮演一個客戶或是導師。再一次，他們的自發性造就了整場表演的高潮。

一人一故事劇場已經在基本的形式上試驗不同的變化形式。有些形式因為太有效而成為劇場表演的固定模式，而且也

會擴及到其他劇場去；其他形式則是以探索的本質來來去去。一群群有創意的人比較可能源源不絕地發展出新的形式來，不管是在他們排演的房間裡或是在嚴格的表演上。不管新舊，這些形式的共同目的就是把個人的故事轉化為劇場的形式。

一對對

「在一個新紀元的婚禮中感到憤世嫉俗又為之感動。」

● 演員兩兩站著。其中一對
顯示出說故事人的兩種感
覺，使用聲音、動作和話
語，以及言語和肢體的互
動。

● 然後換到另一對。

一個場景

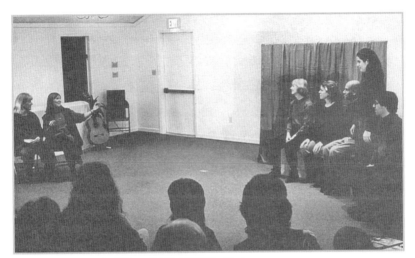

● 訪談。說故事人選擇一位演員扮演他自己。

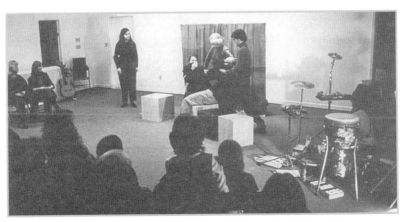

● 演出⋯⋯

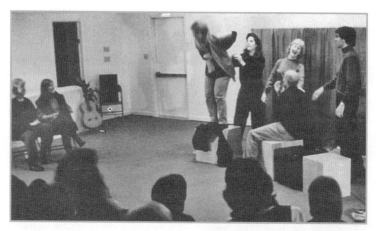

● 在場景中，樂師開始演奏。

● 當演出結束時：演員致意、說故
事人加以評論。

流動塑像

「今晚來到這兒感覺如何？」

「覺得沮喪，我在黑暗中迷路了。」

● 一個演員開始一個聲音和動作。

● 幾秒之後，另一個演員加入他的行列，並增添她自己的聲音和動作。

● 第三位演員走
　進來。

● 最後，五位演
　員都成為塑像
　的一部分，這
　個塑像維持片
　刻然後停住。

三個標題的一頁頁的故事

● Lucy 和 Brett 開兩個小時的車到 Brett 最喜歡的餐館。

● 他們到那兒之後唯一發現的是，這家餐館已經關門一年了。

● 餓著肚子，他們到一家看起來廉價的餐車中，卻享用到他們所嚐過最美味的三明治。

Photos of Hudson River Playback Theatre by Marlis Momber.

◀ **CHAPTER 04** ▶

成爲一人一故事演員

　　想像你是一位一人一故事演員，正準備將某個人的生活搬上舞台。說故事人剛剛才說了一個有關發生在感恩節家庭聚餐中悲喜劇危機的故事。她選擇你扮演她的母親，你站在舞台上，傾聽說故事人，看著她，緊張地捕捉每個細節，嘗試牢牢記住誰被選中扮演嬉皮叔父，思考究竟要用什麼樣的方式來模擬跑下三段樓梯的劇情。然後主持人說：「請看！」同時你必須投入演出，並期待能呈現出最好的一面。不知何故，演出再一次成功了。不知打哪兒來的靈感浮現腦海；演員夥伴們間似乎心有靈犀；藉由音樂的協助，大家一起透過形式和意義完成一場戲；接著演出結束，說故事人一邊點著頭，一邊嘆息。

為任何角色做好準備

我曾經見過一人一故事演員飾演一枝廁所刷子、一個選擇性緘默的孩子、一隻任性的大麥丁犬、一個新生的嬰兒、一張咖啡桌子、一個在郵局中死去的陌生人、一輛可愛的汽車、一隻受傷的猛禽。某些角色在藝術層面上充滿挑戰──你將如何扮演一張咖啡桌呢？另一些則在情緒的呈現上充滿挑戰。一人一故事演員必須做好準備演出任何事物。

為故事中的角色選擇演員是一種直覺的過程。說故事人留意朋友、自己或是在腦海中出現的任何人物的形象，然後看著演員並感覺在演員中誰才是符合他內在印象的最佳人選。這個選擇角色的過程當然可以不受外表、年齡或性別的限制，女性時常被挑選扮演男性的角色；反之亦然。演員要能不落俗套或是免於誇張做作地進入角色之中，這不一定是件容易的事情。當說故事人道出他們的故事時，有時會發生心靈感應式的選擇──在不知情的狀況下，選擇一位演員扮演在這個演員現實生活中某個真實的角色。當說故事人選擇一位在醫院中擔任嬰兒室護理長的演員，來扮演分娩場景中的助產士時，這種情形可能會有所助益。

但是有時候在角色和你自己的生活之間，可能有著令人痛苦的雷同。我還記得在一個場景中，一位觀眾扮演的演員勇敢地演出在摩托車意外事件中失去兒子的母親角色，隨後才知道

她自己也曾在同樣的狀況下失去愛子；一位童年受控於暴力父親的女士，被要求飾演一個受虐兒；一個身受愛滋病之苦的演員，被選中扮演死於愛滋病的人。

這對一人一故事的演員是一種苛求嗎？畢竟，重要的是，正如同對所表演的對象一樣，對那些表演者來說，這項工作能帶來助益。一人一故事劇場並不是一種為了演出的成功而犧牲演員福利的劇場。

一人一故事演員總是有權利說：「不！我很抱歉，我真的無法扮演那個角色。」我曾經見過這種狀況發生好幾次，而且我還記得其中一次，那是多年前我自己需要這麼說的時候。當時我正哀慟著一位朋友自殺，被要求扮演一個以相同、可怕方式自殺的女士。這件事情發生在我們探索一人一故事歷程的最初期。儘管我像所有演員一樣，有時候被要求扮演一些非常困難的角色，但從這件事情之後，我不再需要拒絕任何角色。在我身上發生的改變，我認為在大多數練習一人一故事劇場一段時間的人身上，都會發生。那是因為經過了這些工作本身，我的個人資源成長了，並使我能夠找到力量和同理心去貼近任何角色，而不再會對自己產生危險。

另一方面，角色之所以困難只是因為這些角色和演員的經驗或個性差異過大所致。害羞的男生可能很難呈現一個性感的角色；一位藝術老師可能必須賣力地演出，才能讓人相信自己是個敏銳的執行長。

也許要求最高的角色，是傳統演員通常不被要求掌握的角

47

色——那就是做自己。一人一故事演員以自己的身分開始表演，以及結束表演。在各個場景之間，舞台上出現的只是 Andy、Nora 和 Lee。在舞台上完全成為自己並不簡單，尤其當你必須在感受性和泰然自若的自發性之間，保持微妙的平衡狀態。你並不知道會出現什麼樣的故事；你可能被選上扮演你可以一展演藝才華的角色，或是一個讓你感到痛苦的角色，或者你可能壓根兒沒有被選中。無論發生什麼，場景將會在接下來的五或十分鐘之內結束，而且不管你被激發了什麼，你必須將它放下並且敞開胸懷迎接下一個故事。

因此一人一故事演員需要在情緒呈現和表達能力上擁有很大的彈性，而這些彈性則是建置在自覺的基礎上。人們難免都有自己獨特的個性或生活上的問題，但是非常了解自己的演員，能夠找到辦法扮演任何角色。他們能夠深入一個人物角色中，引發故事所需的所有強度，然後在場景結束時跳出來。他們像是鍛鍊力量和敏捷度的體操選手，只不過使用的不是肌肉，而是情緒和表達能力。

他們是如何辦到的呢？首先，就我的觀察，一人一故事有一種傾向，就是吸引異常成熟和大方的人成為表演者。Jonathan Fox 提到「公民演員」（citizen actor）的力量，他們以業餘而非職業的身分學習並演出一人一故事劇場，透過日常生活的經驗來充實他們的演出。第二，當一人一故事劇團創立或尋找新成員時，會將情緒成熟和自覺的重要性放在所尋找的特質清單的重要位置上。第三，你不可能花了數年在一人一故事

48

劇場和善的氣氛中，聆聽故事並且訴說著自己的故事，卻在自我認識、寬容和愛等方面毫無成長。

表達性和自發性

演員不僅必須對任何角色保持開放的態度，也需要充分表現所扮演的角色。在場景中，他們必須成為某個人物或元素，而且尋找一些行動、話語、動作和聲音來讓角色或元素盡可能生動逼真。對剛開始從事這項工作的人來說，這項任務似乎很複雜，而且讓人望之卻步。我曾發現毫無經驗的一人一故事演員時常會很謹慎地運用他們的聲音和肢體，他們往往求助於陳言老套的表現手法。他們說自己實在不知道應該如何扮演一個殘酷成性的美容師或是一種疾病。

但是他們學習。無論是在一個一天的工作坊中，或是在加入劇團的數個月之後，任何一人一故事的表演訓練會給予新的演員機會，在一個可接納和支援的環境裡，探究他們的自發性。每次排練或是工作坊都包含一些遊戲和熱身活動，邀請你嘗試新的表達維度。而且當你發現一種愈來愈棒的表現方法時，在場景中你便會帶著它進入你被指定的角色裡。

有一個暖身運動叫作「聲音和運動」[註1]。我們全體站成

註 1：這個活動和許多其他的一人一故事練習，靈感都來自於 Joseph Chaikin 的開放劇場（Open Theatre），雖然他的「聲音與運動」活動比較接近下面所提較進階的版本。參考資料和資源中有列出幾個劇場活動的來源。

49　一個圓圈。「好的，」帶領人說：「一次一個人，每個人做出一個聲音，並且同時做一些動作與這個聲音搭配。可以是任何事，但是不要太長。然後我們全部的人將一起發出回聲。」由某個人開始，她在身體附近以波浪狀擺動她的雙臂，她呵呵地發出聲音像是一個警報器。在她完成後有一拍的空檔，然後每個人一起複製她的聲音和動作。圓圈上的下一個人從來沒有玩過這個遊戲，他困窘地停了下來說：「我想不出任何東西來。」「什麼也別想！」帶領人說：「讓身體隨意做些什麼吧！」他再度楞住了，然後像一隻鳥兒般拍打雙臂，做一點點吱喳的噪音。這非常簡單而且微不足道，但是很好，我們全部跟著做。接下來的數星期中，他將發現自己發出從來未曾想過的聲音和動作，這些可能成為他演出技能的一部分。他的自由度和樂趣將會增長，他的矜持也將漸漸減少。

　　有數不盡的活動能讓一人一故事劇團用以拓展演員的表達能力——數不盡的原因是因為在自發性工作的本質裡，幾乎每次排演都會產生新的想法。用這種方法來舒展自己令人非常滿足；向外擴展你在動作、互動和聲音等方面所有可能存在的界限；放下看起來會很好笑的擔心，取而代之的是因自己和其他人的獨創性而產生的喜悅。Keith Johnstone 在他的書《即興》（*Impro*）中說：「這是關於即興創作最令人驚異的事物：你突然接觸到不受任何束縛的人，他們的想像力似乎在毫無限制下運作。」[註2]

　　在另一個團體裡，成員們已經共事長達六年之久，他們採

用更進階版本的「聲音和運動」來熱身。一個人走進圓圈的中央，跟隨著身體和情緒的衝動，他猶豫不決地移動著，嘴裡發出奇怪的聲音在空間中迴盪。逐漸地，他的動作獲得形式和節奏，並建構出一種憤怒的感覺。一邊咆哮一邊搖擺著雙臂並且跺著腳，就像一個被激怒的大猩猩一樣，他和圓圈上其中一位女士的眼神接觸，這位女士便像鏡子一樣反映出他的行動。他們在這個熱烈的舞蹈上停留了一分鐘；然後持續著動作，他們交換位置。這位女士繼續男士的動作，但是接著她開始讓身體依照本身內在的驅使而移動著，一直到她所製造的動作和聲音都是屬於她自己為止。她選擇另一位女士加入她，循環再一次展開。

　　在活動結束之前，團體中有幾個人已經讓自己感受到並表達出非常強烈的情緒：有人哭了，有人咯咯地笑，也有人尖叫。數年來的信賴允許這個圓圈成為一個安全的舞台，能容納任何的表達方式。演員刻意地引發深層感受，並毫無保留地運用肢體呈現出來。沒有人因為這個強烈的感受而感到驚慌失措。在最後，他們深呼吸、放鬆、手臂在肩膀處來回伸展，並且已經準備好繼續前進。

註 2：Keith Johnstone (1979). *Impro: Improvisation and the Theatre* (p. 100). New York: Theatre Arts.

禁止區域

在過程之中總會發生一種狀況，那就是可接受的行為範圍開始納入一些在其他情境中看起來相當粗魯或瘋狂的事——這也是為何一些人不願冒險進入這個領域的原因之一。當你推倒有趣和自發性的障壁時，你也允許黑暗和不受拘束的能量進入，而這些是我們大部分的人努力設法在他人甚至自己面前隱藏的。在排練空間的隱密狀況中，你可能發現自己正做著會打擾到鄰居和親戚的言行。

51

信賴和團隊建立之間有一種連帶關係。人們不願意拿他們的公眾形象來冒險，除非他們對彼此感到安全。在創始團中，我們花了好幾年的時間才達到這個階段。一旦我們辦到了，團體的創造力範圍大幅擴增，每個人都感覺到個人的表達能力也是如此。我們其中一些人繼續依靠這個定期的機會，來鍛鍊自己在好玩的荒謬與滑稽事物等方面更上一層樓。這是對另一個瘋狂的「現實」世界一帖有效的解藥。

我們全都是相當平凡可靠的人，必要時也完全有行為能力遵循傳統的約束。這個事實是，這種排練時的自由度在演出觀眾成員的故事時，能夠帶給我們可以運用和表達的最大容量的自由度。

演員對故事的感受

就如同我們在第二章所見，一人一故事場景的效力常有賴於演員對故事的感受，以及對形式和原型故事形狀的美感，而且這個美感一定本於對說故事人經驗本質的理解，一種具有同理且近乎直覺的理解。對一人一故事場景而言，這兩個元素都是成功與否至關重要的關鍵。

在一場一人一故事訓練工作坊裡，一位女士說了個故事，那是關於她最近在一所精神醫院所服務的一個孩子。

「這個故事是關於 Sam，他今年十一歲。在治療中，他做得相當好，於是他們決定讓他出院。有個難題在於，他們把 Sam 送回他母親家中，但是他母親的病況已進入末期，實在無法適當地看顧他。他們母子住在城市中非常貧窮的地區，那裡充斥著毒品和暴力。我為 Sam 感到擔心，在醫院裡其他的幾個朋友也很擔心，但是我們卻無能為力，一旦決定了，他就得回家。那大約是三個星期以前的事了。」說故事人停頓了下來，用雙手摀著臉。「就在前幾天，我們聽說一些較年長的小孩持用國慶爆竹攻擊他。他們在 Sam 的臉上燃放鞭炮，Sam 因此受重傷。有人告訴我，Sam 的視力永遠受損，而且他的臉上滿是傷痕。我感覺如此無能為力——無論我們能夠為他做些什麼，一旦他離開我們的照顧範圍，一

52

切就只是空談。」

　　在演出中，大多數演員對這個經驗核心的理解均有共識。他們圍繞著說故事人要把 Sam 從命運中解救出來的那種無能為力的悲痛，拿來建構他們的故事。但是扮演放爆竹的青少年之一的演員，則以不同的程序來演出。他強勢地扮演這個相對而言較為次要的角色，他開始和扮演 Sam 的演員互動，在這個過程中，問題變成一種青少年犯罪的同儕壓力，要 Sam 違抗他的母親。演員對這個故事意義的詮釋，使得場景脫離了原先已建立觀點的美學完整性，而且這也削弱了這場演出對說故事人的效果——她不再覺得這是她的故事。

　　這是一次無法抓住說故事人經驗的意義，也是把演出成效搞砸的時刻。嚴重誤解故事的核心要素，這檔事永遠有可能發生，雖然發生次數遠較你所想像的要少得多。當它發生時，通常總有發生的理由，例如有些事情正妨礙了演員的敏覺性。在這例子中，據出現問題的演員自我描述，他愛好成為演出焦點，並且有一種對較次要角色感到困難的傾向。幫助演員找到他們在一人一故事演出中所需要的彈性和謙遜，是一個劇團有時必須處理的事情。

53　　有時演員的感覺可能完全準確命中故事的本質，但是無法創造一個故事的輪廓來具體表達它（在這方面，音樂可能是非常有幫助的盟友——參閱第六章）。故事的輪廓常常在開始或結束時是最弱的。演員在急著到達劇戲高潮的渴望中，有時會

省略應該遵循某些準則來設定場景的必要階段。在關於黑暗街道上一次令人恐懼遭遇的故事中，演員急忙進入面對面的對抗本身，如果他們先建立說故事人家中安全的對照場景，相較起來便能給人更深刻的印象。結尾可能是另一個困難之處，你需要有勇氣知道最後一句話已經出現了，故事已經完全講完了，任何更進一步的詮釋都將削弱它。

　　掌握一人一故事工作的這些面向都需要練習，但是當他們一個接著一個訴說並演出故事時，演員發展出孿生的兩種能力：能以同理心聆聽，並且從生活裡未經切割琢磨的大塊中，擬塑出連成一體的外型。在推動他們向前的報酬和動機的混合物中，藝術、愉悅和給予的喜悅都占有一席之地。

　　有一次我看到一個較資淺的一人一故事劇團，他們在熟練度上有所突破，到達了新的層次。是寬容引領他們到達那個地方。在一場排練中，Tim 似乎感到煩惱和憂愁，我們邀請他如果願意的話可以分享他的故事，於是他說出今天是他姊妹突然死去的第一個周年忌日。他告訴我們，他正陷入日常生活束縛和從孤獨悲傷中抽身而出的慾望兩者之間的掙扎。在演員對他充滿愛心的關懷中，故事的呈現在美學的優雅性、確實性和經濟性等方面，達到了他們過去從未曾達到的境界。在結束時，扮演說故事人的女演員努力讓自己從扮演 Tim 可怕失落感的演員的束縛中掙脫。她眼中含著淚，凝望著遠方，進入那戲劇性獨白的私密空間。「我懷疑自己是否有能力繼續走下去。」沒有人試著回答，也沒有人試著緩和 Tim 的憂傷。演

54

員讓這最後一句台詞單純地表達痛苦，正如事實本身尚未解決一樣。

 ## 團隊合作

　　至今為止，在本章中我們看到了許多和這個場景成功有關的因素。演員的表達和自發性讓他們能夠完全具體表達自己擔綱的角色，即使一些角色並不容易。他們清楚地了解 Tim 經驗的意義，並且能夠以一個故事的形式表現出來。另外還有一個重要的因素，那就是團隊彼此共同創造的能力。

　　即興的一部分挑戰就是，要有勇氣依照你自己的衝動和靈感來演出——即使在你可能很想對這些衝動和靈感視而不見或是想要停下來檢查時。但是你也必須回應其他所有人的衝動和靈感。 Keith Johnstone 使用不是接受就是拒絕的「給予」（offers）來描述這個對立的衝突。當你沒有白紙黑字那樣清楚的劇本當靠山時，場景只能用一連串的給予來進行。一人一故事劇場不像某些即興的形式，我們至少知道故事的粗略大綱，但儘管如此，直到演出發生為止，我們並不曉得故事確實將如何發展。在剛才提到的場景中，演員 Dennis 藉著打一通電話給扮演說故事人的 Angela ，而開始了整場演出，他說：「鈴……鈴……。」無論其他演員對這場景開場的方式有什麼樣的想法，他們必須跟隨著 Dennis 這通電話的「給予」。假設 Angela 為了以自己的方式開場而忽略了 Dennis 的給予，那麼

她正在拒絕給予，其結果不只將造成混亂，還會有能量熄火的感覺。

　　在場景中，每個向前的步伐都是某種性質的給予，而且每個給予都是對演員發起和接受準備狀況的一次測試。通常最難接受的給予是結尾的台詞，這常常需要保留給扮演說故事人的演員來說。身為配角，你能夠讓這成為最後一句話嗎？你能打開耳朵聆聽結束時難以捉摸的終止樂句嗎？一旦你習慣於傾聽它，這個時間點便幾乎不會弄錯。

聲音和語言

　　傳統演員的基本工具——聲音、身體、空間的使用等，在一人一故事劇場中也很重要。對一人一故事演員來說，大部分的人並非來自戲劇背景，學習使用聲音通常在膽識培養上要比技術取得上投入更多心力。演員因經驗不足而表現的猶豫不決，經常透過發出幾乎無法聽見的聲音而暴露出來——「我正在舞台上，但是請不要注意我。」

　　有個練習可以幫助人們克服這種羞怯——開始時，每個人面對面站成兩排，要求每對夥伴創造兩句台詞的對話，對話不需要有深刻的內涵，甚至不需要有意義。接著，我們全部同時對彼此說出我們的台詞，用非常小的聲音。然後，我們各向後一步，重複這個對話，現在聲音稍微放大一點。過程持續直到全體演員在場地的兩端站成兩排為止，並用最大的音量呼喊他

們的台詞，使得聲音能穿越這刺耳的噪音而被對方聽見。到此刻為止，每個人不但大聲吼叫，而且還用豪放的手勢交談，他們全身投入在溝通的努力之中。然後帶領人要求一次一對，每一對大聲喊出他們的對話。演員們依然受到團體聲音逐漸增大的動力所影響，他們的自我意識不見了──至少暫時如此。「告訴你的狗別管我！」第一個人痛罵著，而他的同伴尖叫著：「我燒掉馬鈴薯！」等等。

56　　一旦人們超越了被人聽見的原始恐懼，他們便已經準備好繼續投射出他們的聲音和調整說話的步調，以便能讓每位觀眾清楚地了解。這些任務在一人一故事劇場中特別具有挑戰性，原因之一理所當然是因為當你說的話是屬於你自己的，是當場創造而不是出於一個老練劇作家謹慎的手筆時，要斬釘截鐵地說話有其困難。如果這話聽起來很愚蠢怎麼辦？或者如果你的同伴演員之一和你同時開口說話怎麼辦？與一人一故事劇場中其他的每項藝術議題一樣，聲音和語言也變成一個直覺和團體信任的問題。

　　其中也有著美學的挑戰。一人一故事演員被要求成為在語言方面精進的藝術家，創造能訴說故事的對話，並同時伴以大量的敏覺性、美學的覺察和盡可能的精簡。語言很少能夠單獨存在，如果場景僅以默劇或肢體動作演出，則語言有時能夠全部省略。但在多數情形下，說出來的台詞是演出的一個焦點。語言可能是隨興而自然的，或是像詩一樣精煉。在流動塑像和一對對中也是如此，少量且小心地選擇用語，可能使演出的藝

術性更加圓滿，就像是在一幅畫上那一行含蓄且具感染力的字一樣。

在我們劇團中，有兩三個人擁有語言天賦，他們不知為何總是可以找精確、新鮮和豐富的用語。其他人的天賦則在他們的最強項上，例如肢體運動或舞台想像力。雖然對每個人來說，多多少少掌握所有這些技巧是件重要的事，但是如果每位成員都有機會發揮他或她的獨特天賦，就能成為劇團的整體優勢。

身體

演員的身體是另一個重要的面向。一人一故事的排練、工作坊和演出前的暖身，幾乎都會始於精力旺盛的肢體活動，以喚醒身體的力量、身體的情感和身體的表現力。我們也繼續努力習得各式各樣的姿勢和手勢，這些可以運用在我們任務中所擔任的各種不同的角色上。我們發現人物可透過身體和聲音間接表達自己，如同其他類似的方式一樣。如果你的身體用它自己想要的方式來擺姿勢，你可能會發現你開始感覺像某個如此移動的人，他的聲音和想法可能和你有很大的差別。依靠你身體的全部型態，以及你自己的肌肉運動知覺協調，你可能發現自己感覺像是一個全身肌肉僵硬的卡車司機、一個賣弄風騷的波霸女郎，或是一個膽怯的五歲小孩。

做為一人一故事演員，要對其他人的身體感到自在，其中

包括了準備好碰觸別人以及被別人碰觸。在流動塑像和一對對中，美學的成功仰賴於演員之間看得見的、有機的連結，因此動態的身體接觸非常重要。在流動塑像中，Ginny 藉著將自己覆蓋在 Nick 身上來表達說故事人沉重負擔的感覺。伴隨他們正在描述的經驗，這位男士和女士的親密接觸也是個事實。他們感官上知道彼此身體的特徵、身體的重量和形狀。他們必須對這件事感到自在，能夠處理因如此親密而可能被煽起的任何感覺。場景也時常需要演員用身體來互動，如同在動作和對話中一樣，有時強烈，有時溫和。打架、做愛、撫抱孩子和舞蹈都是生活的一部分。當他們出現在故事中，我們就必須準備好扮演這樣的情況。

再次強調，在緊密的身體接觸中工作的能力，也是團體程序的一種作用。當演員發現他們能夠帶著表達的興趣和其他人的身體互動，就是信賴達到某種特定程度的訊號。

空間和道具

舞台是演員的競技場。在一人一故事劇場中，舞台常常壓根兒不是個真實的舞台，就只是房間前面被清開的空間而已。我們得找個方法把這個空間轉變成為能發生任何事情的神奇地帶。視覺上的布置是有用的──五彩繽紛的道具樹、椅子、箱子和樂器圍成一個吸引人的空間（參見第七章）。對演員來說，知道基本表演技巧、知道使用空間的方式將會影響你的演

出所帶來的效果，這些都是重要的事。主持人可能會在訪談中做一些基本的舞台調度——例如，指著舞台較遠的一邊說：「好，我們將會有個馬戲團的圓形場地在那邊，」然後指著舞台前方和比較靠近說故事人的區域說：「還有一個臨時醫院在這裡。」但是空間規劃主要是由演員即席決定，使用箱子和道具布，然後在基本的舞台佈景中，設計他們自己的互動。和一般的劇場不同，演出的布置必須考量到兩組視線：說故事人的視線和觀眾的視線，因此許多場景都由舞台左後方開始，逐漸接近說故事人，以便高潮和結束發生在舞台右前方。

　　正如我們所見，道具本身不過只是一組箱子（無論是傳統裝牛奶的塑膠箱或是特製的木箱），和一組可供挑選顏色和材質的各種長度的布。一些布塊上可能有一個脖子可穿過去的洞或是窺視孔。也許有一塊布的角落有一些環可以讓手穿過去，好讓演員用它來當作翅膀。但我們透過實驗發現，布道具的結構愈少，其表現力和變化性愈高。在觀眾的想像已經被占據的狀況下，一塊布可能讓人信以為是新娘洋裝或皮草。箱子絕對可能被視為電視機、生日蛋糕或沙堡。 ₅₉

　　通常，用布當成暗示性的情緒元素遠比成為服裝更有用，過度使用布塊是新手演員可能發生的錯誤之一，不管扮演什麼角色，都把自己包在一大堆布中。當演員被挑選扮演一位母親時，只要在腰上綁一塊布代表圍裙或寬帶裙即可，並不需要增加任何東西。會那樣做的衝動常常和新手演員的不安全感有很大的關聯——場景布置期間在道具樹前慢慢挑選，是個延後場

景正式開演的一種方法，而且任何裝束都比一無所有感覺更安全。老練的演員很少使用布，通常只用於表達某種情緒或具體化某個故事要素。在兩個演員之間被撐起來的一塊黑色長布，可能描述一個破壞性的家族連結。一個演員扮演與其他人隔絕的角色，可能在頭上覆蓋一些薄薄的布，然後當他學會如何破繭而出時，再一件一件脫落〔註3〕。箱子亦然，也可拿來用在非字面上的用途──一位傲慢醫生的尊崇地位，或是一個受驚嚇孩童的籠牢。

藝術和風格：一些需要考慮的事

一個十歲大的女孩說出她八歲時逃家的故事。我們看見扮演說故事人的演員和她的朋友在森林裡嬉戲，她們發現一個舊的車棚並嘗試放火燒它。當車棚主人出現時嚇了她們一大跳，這使得車棚主人相信她們是天真無知的。正當此時，舞台另一邊，女孩的母親正在納悶女兒跑到哪兒去了。母親探出頭來，向窗外尋找，從前門叫著女孩的名字。她的心中愈來愈煩躁不安，於是打電話報警說孩子不見了。這兩個場景在對角並排上演，直到孩子被員警發現帶回家中，交給生氣但如釋重負的母親，兩個場景於是合而為一。

60

註3：有些團體感覺到使用布道具會讓他們的演出更加混亂而非更加豐富，同時也已經完全不再使用布道具。

　　這個場景利用了我們稱之為「聚焦」的技術。演員調整他們的行動和對話，以便觀眾的注意力來來回回，從一個小場景拉到另一個小場景。扮演說故事人的演員和母親兩個人都把自己的想法大聲說出來，如同和其他人物說話一般。但是每組演員都會規律地暫停，為其他演員預留空間。這個效果有點像是使用一個聚光燈或一台電影攝影機，由演出的一部分轉移注意力到另一個部分。

　　許多場景包含發生在超過一個以上的地方並近乎同步進行的情節。具備用這種方法巧妙操控焦點的能力，可以協助這個過程更具戲劇性。

　　從寫實到抽象的光譜上，一人一故事劇團可以選擇該把演出放在哪個位置上。這個劇場總是始於說故事人經驗的主觀事實，並且對外部細節留有大量獨立自主的空間。原始經驗的特徵能根據故事的意義來壓縮或誇大（舉例來說，在第二章所提 Elaine 的故事中，導致高潮的赤裸對抗的延伸部分即是如此）。或者一個事件可以被轉譯到另一種媒介上。在一個音樂治療師的研討會中，演員必須演出關於音樂治療會議的故事。演員以跳舞作為隱喻，來傳達治療師和個案間共同創造的交互作用，而非嘗試重新創造「治療」本身——因為在一群專業的觀眾面前，這樣做將會非常難以服眾。

　　如果往抽象表達的方向做得太過火，可能會產生危險。最重要的是我們需要看到故事，如果演員把自己投射進入象徵性行動的最高層，說故事人故事的基本特性可能會喪失。經驗的

內涵只能在故事的真實事件中顯露自身，它在哪裡發生、什麼時候的事、誰在場、他們做了又說了什麼。

這時常是最能強烈表達故事的精確和抽象的一種結合。正如我們所見，有時演員被選擇扮演經驗的無生命或非物質的面貌。「情緒塑像」（mood sculpture）[註4]是一種基於希臘合唱團的想法所發展的技術，運用二或三個演員緊密靠在一起演出，用聲音和動作表現一些重要的動力或是存在，無論是放大主要情節或是和主要情節形成對比。並肩站著，接受來自情緒塑像中心者視覺和聽覺的提示，他們像是一個完整的個體般演出。當使用一對對時，觀眾接受情緒塑像以某種方式成為說故事人一部分的幻相。在一個關於某個學生在物理學班級上，和一個美麗女孩秘密且充滿浪漫幻想的故事中，三個演員站在說故事人的演員後面。他假裝非常酷，幾乎不理會這個女孩。「噢，嗨！對不起，我想不起妳的名字。」在他身後，情緒塑像翻騰著青春期性渴望的苦痛。

我能走多遠？

在訪談期間，對演員來說，要抵抗問問題的誘惑是很困難的。你幾乎總是感覺自己沒有足夠的訊息，但是你仍保持沉默，因為你知道闖進這個正在編織的預期的精緻網絡裡，會是

62

註4：這個形式最初被稱之為「線性的」（lineal）。在其更加發展的形式中，情緒塑像就是大合唱。見第40頁。

件多麼不戲劇化的事情。而且你也已經學到了，其實這兒根本沒有資訊充足這回事；最後你總是運用你的同理、直覺和創造力。

　　當你不知道所有的細節時，你不得不自行虛構出來。演員常怕說錯話、做錯事、冒犯說故事人，或是演出令人尷尬地離譜。但是就算和新手演員在一起，這些事也很少發生。為什麼會這樣？因為演員們基本的寬容允許他們運用直覺，而且大部分的時間裡，即使當這件特別的細節在訪談裡可能不曾顯露出來，他們所製造出來想像的跳躍也忠於說故事人的經驗（無論是精神上或是字面上的意思）。常常在場景結束時，說故事人會說一些像是「他們怎麼知道我的老師老是將第二次世界大戰掛在嘴邊？」或是「你知道的，我們種的是黃瓜。我都已忘記這件事了呢！」

　　在某些場合中，當某項細節錯得足以影響到說故事人時，說故事人總有機會在場景結束時說出他的感受。但這不太可能傷害或是冒犯到他，因為演員的意圖很清楚地是要服務他的故事，而不是為了服務他的自我或是觀眾想要娛樂的渴望。通常說故事人有一個機會評論就已經感到滿意了，但主持人偶爾可能要求演員結合修正的部分重做一次場景。

　　做出創造性的猜測以便充實場景，並不等於解釋或分析說故事人的故事，雖然這兩者之間的分界線可能難以區分。一人一故事劇場關切故事本身高度的豐富性；真實事件和說故事人對這些事件的主觀經驗。主持人或演員通常會誤以為要表明他

63　們的思考必須以心理學含義為基礎。如果他們按照故事被說出來的樣貌完全尊重這個故事，在他們的演出中將會產生智慧，並且說故事人如果準備就緒，他或她將會接收到它。

演員的報償

　　對於大多數一人一故事演員而言，這個工作既不富有魅力也沒有報酬。那麼，又是什麼讓他們保持參與，經常長達數年之久？如我先前所述，一人一故事劇場在各方面來說都是一個自然的滋養環境。當人們發展表達能力和自覺時，訓練和排練過程引領個人的成長，而且當他們說出自己的故事──不論舊的故事、新的故事、埋藏在心靈深處的故事、痛苦的故事、愚蠢的故事或是成功的故事時，都是如此。當演員在其他人的故事中，透過扮演他們的角色嘗試出新的方式，就能軟化甚至是超越個性的局限性。接近自己完全未被人知的部分可能令人感覺棒極了，像是在扮演滑雪坡道上時髦的明星角色時光鮮耀眼，而在真實生活中卻將自己的性感層層包覆。

　　你學習到許多種在其他情境中可以運用的技巧。同時在傳統劇場中表演的一人一故事演員，能將更深刻的人性帶進他們的角色中；治療師和老師們獲得與工作直接相關的觀點和技能；作家和藝術家磨練他們的美感，並且蒐集豐富的素材；而且，每一個人都能在溝通的即興藝術上應用「施與受」（給予而非拒絕）的經驗。

　　對於演員來說，知道你已經把某個人的故事帶進生活，知道你的創造力已成為一個寶石雕刻師，能釋放出說故事人的故事所隱藏的美好，這也是一種獨特的滿足，而且你們已經共同完成這件事。你是團隊的一份子，你們分享的挑戰、一起探究的未知領域，讓你們像是戰友一般緊緊相繫。雖然這麼說，但是和軍人不同的是，你們的工作不是摧毀生命，而是慶祝生命。

◄ CHAPTER 05 ►

主持

在創始團最初的幾年裡，Jonathan 一直在團裡擔任主持人的職務，然而在我們成立「第一個星期五」系列一段時間之後，有一天晚上他無法出席。沒關係，我們決定由另一位演員來擔任主持人——但這卻是一次慘痛的教訓。我還記得坐在樂師的椅子上，看到一陣驚慌失措，雖然我盡力嘗試協助大家，但仍然看見演員、說故事人和觀眾，特別是不幸的主持人身陷泥沼之中。我們得到的教訓是：要擔任主持人這個角色，你需要充分的準備。也許 Jonathan 處之泰然的事情，對其他大多數人而言，也包括長期看著他的我們，都是一項非常專業且深奧複雜的工作。

「主持人」一詞具有雙重含義，正可以說明主持工作的兩個面向。如同管弦樂團的指揮引導著一群表演者，讓他們可以一同工作，並使得全體共同創造出有組織且美麗的作品，同時

也在所有演出中引導能量流動。主持人也像一個導管,一種能讓觀眾和演員相遇的通道。主持人的工作還有第三個面向:建立和說故事人親密但短暫的關係。

故事、觀眾和說故事人這三個核心區域各有不同的任務和角色。身為主持人,你需要能在這些任務和角色中流暢地轉換,同一時間裡經常得關照好幾項工作。在不同的時刻,你可能需要變身成為一個典禮的司儀、導演、治療師、表演者、耍雜技的人、道士、小丑或是外交官。幾乎沒有人天生擅長於主持人必須會的所有角色。在那些不擅長的領域中,你必須特別留心發展自己。一個能夠讓人眼花撩亂的雜耍高手,可能需要練習像治療師一樣的聆聽技巧,而一個能用詩一般的精準度來創作故事的人,可能需要像外交連絡人員一般的工作。

讓我放了馬後炮,我那朋友可憐的慘痛失敗一點也不讓人意外。但是透過訓練和練習使得主持人角色的經驗更上層樓,確實是有可能的。

如典禮司儀的主持人:注意觀眾

身為主持人,你就像是用一種溫柔且穩定的擁抱掌控著整場活動。對表演團隊來說,你是代理人,也是公開的代表者。讓觀眾感到輕鬆、維持尊重和安全的基本標準、協助第一次觀賞的人了解一人一故事劇場以及對他們有何期待,這些全得靠你。站在眾所矚目的位置,並且成為引導整場演出運轉的中

心，你必須感到自在。身為一個表演者，你既得保持威嚴又得輕鬆愉快，還可能有許多困難的決定要做。當有好幾個人想要說故事時，你要選擇哪一個？如果前面兩個分享故事的是男士，你會盡力找個女士來說第三個故事嗎？在觀眾群中有次團體需要辨識出來嗎？當你的時間感和戲劇感告訴自己該是結束的時候，你應該繼續發出「再來一個故事」的邀請嗎？

　　這些是主持人關照觀眾工作的所有面向。當你正在執行一個不是演出的一人一故事活動，例如工作坊或是教育團體時，面對到的問題或多或少也是如此。你仍然需要照顧大團體。

　　我曾在一場治療娛樂領域專業人士的研討會中，利用一小段表演做為發表的一部分（在本章中，將會有三個地方提到這場演出，來查看上文提及主持程序的三個核心領域）。觀眾不多，約有十五人，而且他們之前從未看過一人一故事劇場的演出。為了協助每一個人暖場（也包括我們自己），我們邀請觀眾加入我們在「舞台」上圍成一個圓圈——所謂的舞台其實只是屋內前方的空間。我非常高興看到他們大多數都穿著運動褲或牛仔褲，相較於那些通常在專業會議上看到優雅但是拘束的服裝，這樣的裝扮更便於活動。我感覺我能夠要求他們移動。我們全體一起做了一回「聲音和運動」的活動。一些人豪爽且善於表達，另一些人則畏縮害羞。每個人輪流。我們做自我介紹，說出自己的名字和喜歡的事情。一個女士說：「小孩！」另一個人說：「巧克力！」我留意到他們看起來似乎很開心地放鬆下來。一些人看起來是朋友和同事，另一些人則必須在四

67

天的會議中彼此認識。我們的聯絡人也在場，她曾告訴我要組織這次會議多麼具有挑戰性而且多麼累人。

當他們回到位置上就坐，我們便開始。我簡要地告訴他們一人一故事劇場到底是什麼，並概略說明這場簡報的安排方式。我告訴他們，我們的團體和情緒失常的孩子一起從事這個工作好幾年了。我說一旦他們親身體驗過，就會知道如何運用在自己的個案上。

「這是研討會的最後一天，對不對？你覺得會議如何呢？」

身為主持人，此刻我的工作之一是幫助他們完全溶入在我們同享的此時此地之中，無論我們共同建立出什麼樣的成果，我們都將成為共同創造者。我知道在這個程序中辨別眼下的關心和當務之急將會有所助益。如果我問了一些問題，他們發現自己想要回答，而這些問題並不危險或是無法了解時，我就會開始和他們溝通，這裡是安全的，他們的故事可以放心地交給我們。

一些人開始回應，包括這次研討會的籌辦者 Carla 在內。有機會辨認出活動中的核心人物總是件好事，他們可能和在場的許多人關係良好，而且他們的積極參與也能鼓勵其他人。Carla 說：「這場研討會真是太棒了，但是會議即將結束卻讓我感到非常高興。」。

「請看！」

演員表演一段流動塑像讓 Carla 拚命地點頭。現在每個人都已看見一人一故事的基礎程序——將經驗轉譯到戲劇之中。

我問：「食物如何呢？」有人笑著，有人嘆息。（我為什麼提出這個特別的問題呢？ 可能部分是因為食物曾在我們的暖身運動中被提到；而且我也從經驗得知，在團隊建立過程中，食物常常是一個好主題。這些幾乎不用多想，瞬間就能直覺反應。）

問題的答案顯示出旅館餐飲讓人非常失望。當演員在舞台上精神萎靡並且嘔吐時，觀眾激賞地叫了起來。

我們做了另外一兩個流動塑像之後，我要求觀眾說一個故事。在進入下一個階段之前，我花了一些時間暖場。當我說話時，我穿越舞台區來回走動。我正以我的聲音、我的手勢與他們接觸，確定我的視線交流包含了在場的每個人。如果我做得正確的話，我知道此刻我的一言一行能奠定我在團體裡被人信賴；而且，它也能催化一個神奇的過程，就是深入記憶和情緒之內把故事引出來。

「任何發生在你身上的事都能成為一個一人一故事的故事 69
——那些在今天早上、在工作、在你的童年時期發生的事，一個夢想甚至是那些你正在思考而尚未發生的事。」

一個女人舉手：「我想到了一個好故事。」她一邊說著，一邊環顧四周的朋友尋求鼓勵，並且得到了他們的支持。但當她知道必須到舞台坐在說故事人的位置時，她有一點驚慌，她的朋友則慫恿她上台。

她的故事是關於一個重複出現的噩夢。今早她在旅館房間醒來時，對這個夢的另一個版本感到恐慌。在這個夢裡，她發

覺她十歲的兒了不見了，她無論怎麼找都找不到他。帶著些微不安，正如同許多新的說故事人一樣，Carolyn 有藉由找尋笑聲來應付的傾向。觀眾感覺到了她的不安，也準備好尋找每一件有趣的事情。但顯而易見地，這個故事並不好笑。我保持著自己的嚴肅，並提出能讓故事更深入的問題以確認故事的規模。

我想要確定觀眾感覺到參與其中。當 Carolyn 說故事時，我不時轉向觀眾，重複主要的訊息，確認她和我並沒有變成孤單的兩個人。我設法讓其他人參與進來，於是發現原來昨晚有一個大型派對，說故事人和室友在宴會上一直玩到凌晨三點。

我問觀眾：「昨晚還有誰一同慶祝？」現場大多數人都舉起手時，大家都露出笑容。（在演員中也有兩位舉手，在我們開車到達會場時，他們已談論過昨夜參加的熱鬧宴會。）

這似乎是一個讓觀眾參與表演的大好機會，我要求 Carolyn 選擇她的一位同事扮演旅館室友的角色。她選擇她的朋友 Amy，而事實上 Amy 正和她住在同房。在設定過程中的某個時間點上，我要求觀眾在他們的位子上扮演加入搜尋的 Carolyn 的鄰居的角色，他們樂於從事此項工作。在正確的時刻，他們其中之一藉著說：「有耶，我看到妳兒子在那裡。」來協助故事進展。

接近場景結束時，觀眾正沉浸在對故事的想法中。 如果我們有較多的時間，將會得到更多，但是我明白我們必須繼續前進。我們用一些一對對的形式來結束整場表演。 Carolyn 的

故事已經給我們一個強烈的主題。

「這裡還有誰為人父母？」許多人舉手，演員和觀眾皆然。

「為人父母，你有沒有兩種不同的感覺拉著你向著不同的方向？」

我們以一對對的形式來表演有關想要緊緊抓住孩子，又必須放手的經驗。最後一場一對對時，為了將我們的焦點帶回研討會的主題，我問大家身為娛樂工作者像是哪兩種感覺。當一個人說道，一方面工作帶來滿足感，另一方面個人生活的壓力來自於午後和晚上工作時，每個人都點頭同意。場中充滿大量的能量，而當他們看到這一點被表演出來時，能量被釋放了出來。

我們的演出已經將表演和分享、儀式和不拘禮儀的形式結合在一起。現在，在結束時，其他表演者和我站在一起鞠躬，接受觀眾們的掌聲。

俯視主持人：照顧說故事人

當你發展自己和整個團體的連結以及他們彼此間連結的同時，你也同時和說故事人建立簡短但重要的關係。你正在一個矛盾的情境中，要在一場公開活動中和某個人建立親密關係。這種微妙的關係需要一套不同的技巧。

「我想到了一個好故事。」

當 Carolyn 上台訴說她的故事時，從第一刻開始，我便對任何可以協助我和她建立連結的事情保持警覺。我們正一同進入一種合作狀態。我們過去從未見過面，如果這些要進行下去，我需要得到她的信任。我注意到她擁有自信，也許是一個習慣被人注視的人，但是她仍然對承擔這個新的風險感到緊張，看起來她對於舞台上我倆的椅子如此靠近感到不太舒服。

大多數人發現這件事會感覺有點不安。他們已經把你視為一個表演者，習慣和你保持距離，而在此時此地卻近到可以數著彼此臉上的雀斑。我試著藉由保持身體的姿勢讓她感到自在——我沒有向她前傾或是把手臂圍繞著她的椅背，這些是我可能會對已經認識的說故事人所做的舉動。我試著調整聲音和舉止配合她，有點生硬也有點像是在談論公事。

「您是 Carolyn，對嗎？」感謝主！在先前的自我介紹中，我還記得她的名字。

她的故事很強烈，帶著母親對自己孩子安全上的恐懼這個共同性的主題。即使只是一場夢，Carolyn 的恐懼卻非常真實。她稍後分享，說著和看著自己的故事讓她感到心亂如麻，但是因為坐在我的旁邊，她保藏了所有的感受。

說故事人看見自己的故事而深深感動，這一點也不奇怪。有時甚至說出來的本身就是一種痛苦，主持人需要準備好提供支援與安慰，告訴他或她哭泣或憤怒在這裡都沒有關係，我們全部的人，包括一人一故事劇場和觀眾，都對說故事人有耐心，尤其是對於那些掙扎著是否要攤開在陽光下的事情，需要

時間去找尋適合的用語。

　　Carolyn 開始訴說她的夢。當她暫停時，我提了一個問題：「Carolyn，稍等一下，妳能選一位演員在故事中扮演妳嗎？」72

　　這項要求立刻將她的故事帶進和我以及演員們共同創造的領域中。從現在開始，當我們繼續訪談，她和觀眾會想像著將在一兩分鐘內上演的情節。當她說話時，她注視著演員，看到她的兒子、她自己、綁匪的影像在他們身上重疊。

　　我的打岔也是對她和觀眾的一種提醒，身為主持人的我擁有特別的職責。雖然我和其他表演者是藝術夥伴關係，雖然我們所有的人——包括觀眾，將會共創這個活動，但是也可以用主持人的手放在方向盤上來形容。陪同一個脆弱或是困惑的說故事人，我可能需要藉由頻繁的發問來引導故事的訴說。某些像 Carolyn 這樣的人，對於自己和自己的故事明顯感到安全的話，我的問題就會比較少。但是她和觀眾將會感受到我的職權，任何人在公眾場合訴說個人的故事，可能某個程度上會感到容易受傷或是毫無掩蔽，他們應該受到主持人力量的支持。

　　當主持人為了釐清、使過程簡潔或是彼此合作等因素，需要打斷說故事人時，可能會讓人感到尷尬。對許多學習成為這個角色的人來說，打斷並不容易，尤其對那些和藹可親、考慮周到的人而言，他們更習慣於成為敏感的聆聽者。在這種情境中，你可以短暫地輕觸膝蓋或肩膀，讓必要的中斷變得柔和一些，而且藉著你的用語、聲調來指引，並以尊重和同理的方式

叫著說故事人的名字。

　　演員將 Carolyn 的故事帶向一個結局，焦點回到說故事人身上。這是另一個潛在易受傷害的時刻，每個人正注視著她，看她如何回應這場演出。再一次，我必須找到正確的方法支持她，我想要讓她知道我會在那裡幫助她處理任何她可能的反應。這場演出強而有力，而且我明白這個噩夢發生沒多久，Carolyn 依然保持著相當的平靜。但是儘管她自我克制著，我仍能感覺出她感到震撼。她很高興被邀請為這個故事提出一個新的結局。

　　如果說故事人無動於衷或明顯地失望時，又該如何呢？這對我們一人一故事團隊來說非常重要，要避免要求說故事人提出任何特別回應的圈套。我們能做的只是以我們恭敬的方式盡力做到最好，說故事人並不是為了要用情緒抒發或是表達讚賞來感謝我們而存在的。我們的工作是傳達接納，無論說故事人的反應可能為何。（在極罕見的機會裡，我們曾遇到一個顯然只是想要以神經質的方式來操縱或引起注意的說故事人。在這種時刻，主持人要盡可能處理以維護一人一故事劇場的廉正與完整。「很抱歉，我們並不是在這裡愚弄自己或其他人。如果你想要說真實的經驗，我們能為你演出，否則我們就要換另一位說故事人了。」）

　　當場景結束時，主持人會詢問說故事人一個問題，像是「這場演出感覺像是曾經發生的那些事嗎？」或是「這場演出抓住了你的故事的本質嗎？」你並非在邀請一個批評，而是鼓

勵說故事人留意演出中特別和她產生共鳴的部分。或許你已經
至少知道：當說故事人被場景吸引，在她觀賞時她真實地被感
動。她的呼吸改變了，她在位子上可能身體向前傾，或點頭，
或微笑。一個完全不動的說故事人，或許只是因為有禮貌而
已。如果說故事人回答說是的，那正好，如果他說不是如此，
主持人可以要求演員重做一次場景或其中的一部分。或者只是
說說缺了什麼，對他而言可能也就足夠了。偶爾有種狀況是，
無論我們做了什麼，說故事人都不會滿意。在這種時候我們必
須為自己和觀眾承受這種情況所產生的不舒適感，正如同為說
故事人一樣。

74

　　Carolyn 沒有提出任何修正，但是她的故事可以進一步轉
化。當新的結局被演出時她全神貫注。我很高興地看見她在說
故事人的椅子上愈來愈輕鬆自在。當一切結束時，我希望她能
發現她對承擔了這個風險感到高興，也能發現在大眾面前因為
揭露自己讓大家看到她的故事，因為感覺到一些感動和這件
事、和她的關係產生變化等等而顯出的笨拙，這些都是值得
的。而且我想要她了解，她的故事也是一份送給其他人的禮
物。我為我們所有的人向她表示謝意。

　　Carolyn 回到自己的位子坐下，並對 Amy 說了一些話。她
們兩個再度成為觀眾的一員。

如劇場導演的主持人：專注於故事

一個人來到說故事人的椅子上，會帶著腦海中的某些想法，也許是一個記憶片段、一場夢境，也可能是一系列相關的事件。身為主持人，你的工作是發掘那是什麼，把故事從說故事人記憶的家中拉到公眾領域來，而且如果必要的話，在交付給演員之前加以調整，以便故事變成一種生活藝術品，讓其他人能看見、了解、記得或能由此產生改變。

主持人的提問構成了故事的敘說過程，以便盡可能精要地揭露必要的資訊。我們需要知道非常基本的事情，事件在哪裡發生、什麼時候、誰在那兒，以及發生什麼事。對於一些說故事人，這足夠明顯；但對另一些人來說，這是把一個相當擴散的經驗聚焦起來的程序的一部分。

「我總是感覺自己像是個遠處的局外人，有幾分像是個旁觀者。我想我從很小的時候就有這種感覺了。」

「告訴我們當你有這種感覺時的一次情況，你在哪裡？」

「嗯，讓我想想。我想是上個星期，在我 Neil 叔父退休的宴會上。」

現在我們有了故事的雛型。主持人能找出在 Neil 叔父的宴會上發生了什麼事，而且此刻的設定將會反映出說故事人有這種感覺的其他所有時刻。

演員需要聽到細節，以便當場景開始時，他們知道該做些

什麼。故事本身也需要這些實際的特徵，以便用一致的形態來具體表達故事意涵。如果缺少發生什麼事、何時何地、什麼人等這些基本的資訊，故事將會在抽象和混亂中失去方向。

因此，主持人首先問的問題之一很可能是「這個故事在哪裡發生？」緊接著一個「何時」的問題，像是「當時你幾歲？」同時，主持人藉著要求說故事人為出現的主要角色選擇扮演的演員來擴展訪談。有時在此刻說故事人看起來很吃驚，他早已把演員的事拋到九霄雲外。但是從此時此刻起，他和觀眾會期待著表演很快地在他們的面前上演。

如同主持人的問題能幫忙設定故事的時間和空間背景，他們也正引發說故事人自己的故事感。主持人可能會問：「你的故事標題是什麼？」或「這個故事結束在什麼地方？」在此之前，說故事人可能不曾用這些術語來思考自身的經驗，但當他獲此邀請時，突然間他看見自己的生活片段確實有一個形狀，一個開始、一個結束和一種意義。透過一個直指想像力的質問，能更進一步喚醒他的創造力：「我們知道，實際上你當時並不在那兒，但是請你想像一下，當 Fusco 博士讀你的信時，他做了些什麼？」

當說故事人已經為故事中某個角色選擇演員時，主持人通常要求說故事人用一個字描述這個人——不是外表而是內在的特質。這對於說故事人以外的人物格外重要，因為故事中不一定會顯露這些配角太多的訊息。說故事人的「一個字」（常常是二或三個）幫助演員拿捏這個角色，並且大大提升場景的真

76

實感。有時說故事人的用字曾令人吃驚，使得故事的走向出乎
意料之外。一位女士挑選了某個人扮演她的母親，她的母親在
經歷一件家庭悲劇後，搬來和她一起住。對於母親，她的描述
是「冷淡、疏遠」。如果缺乏這個訊息，演員或許會以傳統母
親溫暖和關懷的形象來扮演她的母親。知道這位母親是怎樣的
一個人，協助我們全部的人了解更多有關說故事人和她的辛酸
經驗。

有時說故事人對人物（或是他自己）的評價，提供了一個
直達故事核心的完美延續。

「用一句話形容故事中的我？哦，我被嚇壞了！」

「你被什麼嚇到了呢？」

當故事浮現出來時，主持人開始判斷故事的意義有多深。
有時故事的意義相當明顯，有時則很隱晦。主持人可能需要順
著自己好奇心的脈絡，成為「天真的發問者」，就像是澳洲一
人一故事劇場的主持人 Mary Good 所描述的主持人角色的這
個面向[註1]。我們找尋的是，對說故事人而言，能讓這些經驗
凸顯的要素之間，所存在的某些反差和張力，這個凸顯的經驗
可能是他或她從中學習到的某件事。

一個男孩說了一個關於他父親如何出現在他生日宴會上的
故事，這似乎只是他回憶的一個快樂片刻。我問他其他生日時
的情形，這才挖出這次是他見到父親的唯一一次生日。這就是

註 1：Mary Good (1986). *The Playback Conductor: Or, How Many Arrows Will I Need?*（未出
版的論文）

這故事的要緊之處，也是激發這個故事被說出來的原因。 77

　　另一方面，主持人也應該了解，就算是一個非常簡單的故事，當說故事人說出時也有充分的理由將它完成。你當然無需總是尋找更強烈的故事，像那些被誤導的主持人一樣，在故事的小珍珠上塗上層層「心理學」的細節。

　　故事的本質給我們一個核心，讓我們能夠在這個核心的周圍建構出故事的樣貌。這個概念提供了一項不僅能為場景帶來一致性，也同時帶來極佳深度的組織原則。主持人對故事的美感，將會是場景成功與否最重要的因素之一──成功同時意指藝術性和人性真實兩方面，如同在這工作中，兩者密不可分。

　　當然，這不是只單單依靠著主持人而已，演員也專注地聆聽。你確信他們會用同理心和藝術靈感使演出更加豐富，尤其熟練的團隊更是如此。相信這件事，你就能為他們留下很多的空間，去選擇要飾演什麼人或什麼事物。有時主持人全然讓演員自己決定要扮演什麼角色，而不要求說故事人來做選擇。但是當演員得到藝術性的自由時，他們失去了說故事人直覺選擇的過程所帶來的豐富性。一個有創意的妥協方法是讓說故事人選擇兩三個主要角色的演員，然後其他演員可以依照自己對故事意義的理解所觸發的想法，來選擇要扮演的角色以填補這個場景。

　　身為劇場藝術家，團隊將會找尋任何能夠提高故事戲劇效果的元素──這時常意謂著提供主要劇情某種預先的鋪陳或差異的對照。在一個故事裡，一位在商務旅行中的女士長途責備

著丈夫，而且被隔壁房裡一對情侶吵雜的做愛聲搞得心煩意
亂。主持人設定場景以便同時呈現三個場合：說故事人的旅館
房間、隔壁情侶的房間和家中臥室，臥室中的丈夫被家庭寵物
照片舒適地包圍著，場景經由這三個地方之間的共鳴和對比而
豐富起來。我們見到情人們沉湎於愛慾，丈夫沉湎於貓狗在身
旁亂蹦亂鬧的另一種感性，以及說故事人的孤獨和她本身性渴
望的暗示。

　　同時覺察意義和戲劇性選項兩者，將會決定如何在場景中
運用非人物的角色。演員可能扮演任何故事本質中核心且重要
的物品或動物，決定這樣做也許出於演員或是主持人的直覺。
在某個場景中，一位男士必須放棄一輛老舊的藍色打獵車，這
輛車從他大學時代就一直開到現在。某位演員扮演這輛汽車，
讓它具有生命，甚至能夠和它對話。如果這個故事描述的是一
次旅行經驗，那麼車子本身並不是說故事人經驗的焦點，我們
也就不需要演員扮演這個角色。

　　主持人在訪談結束時要給演員多少指示呢？端視演員的經
驗多寡而定但要盡可能少。將故事遞交給演員是一個儀式性的
時刻，也是進入下個階段的戲劇性出航。在這轉變中，主持人
可能會確實重述故事的要點：「我們會看到馬利歐決定要離開
他的房子，然後像移民般感到孤獨，然後在公園中當他再次聽
到童年旋律的那一刻。讓我們看一看！」如果演員是一人一故
事的生手，或是彼此不熟悉，他們或許需要這麼多的提示（也
許還要更多）。這些提示包括故事的內容和次序，一些可能的

舞台上的建議。儘管如此，就算是對毫無經驗的演員，主持人也需要小心，別把故事重述得太完整以致演員無法增添。在完成場景的過程中，主持人、演員和樂師是合作夥伴。如同一人一故事的實務者兼教師 James Lucal 所說：「每一個人都要為整個故事負責。」

79

與經驗豐富的團隊一起演出時，與其講述詳盡的細節，你可以說一些像這樣的話：「這是一個在過去和現在之間周而復始的故事，請看！」或者僅僅是「這是馬利歐的故事，讓我們看一看！」身為主持人，你得衡量演員需要從你這兒得到多少支援。除此之外，最重要的是讓每個人透過你的態度和言語，說故事人簡單、具有吸引力且仔細考慮過的語言，感受到當下的豐滿。

將全部組合起來

在 Carolyn 坐上說故事人的椅子之前，她就已經開始訴說自己的故事了。

「這是一個我反覆出現的噩夢的故事。我今早又作了同樣的夢。」

我稍微使她減緩速度，當主要角色出現時，我要求她選擇扮演者，引導她訴說著故事，以便盡可能精簡地引出必要的細節。況且我們不需要像洪水氾濫般的資訊，而沒有留下任何東西讓演員演出。

在這個夢裡，Carolyn 身處一個奇怪的圓形隧道中，有點像是地下鐵車站。她正期待和她兒子碰面，但她兒子不在那裡，而且無論她看哪兒，都找不到他的蹤影。

「妳最害怕的是什麼？」

「我怕我永遠無法再見到他。」

出於我自己的好奇心，我問她一個問題：「在夢中，妳想像 Ryan 當時的感覺是什麼？」Carolyn 看起來有點茫然，直到我給她一些選項。

「我的意思是說，妳認為他只是健忘，或是他曾經故意逃家，或是他也被嚇到？」

80　「哦，他感到非常恐懼，就像我一樣。」

這個訊息幫助我們深入故事之中，這顯示出 Carolyn 莫名地知道 Ryan 已經被綁架了。綁匪在夢中並沒有真正出現，但是我知道我們需要他或她出現在舞台上。

「選擇某個人扮演綁匪。這綁匪是男人還是女人？是個怎樣的人？」

之前 Carolyn 從未真正想像過，但是當她被要求如此做時，這個人物鮮活地出現在她腦海。

「他是個男人，性格殘酷，有點讓人感到恐怖。他不在意 Ryan 有多麼害怕。」

故事在我的腦海中逐漸成形，Carolyn 所說的內容已經足夠了。我察看演員的狀況，他們正期待我為故事做個總結。但是我知道無需再多說什麼。我只說：「我們將從旅館中

Carolyn 的房間開始。」

　　我從過去的經驗中得知，如果以醒著的狀態來開始，將有助於演員、觀眾和說故事人被帶進夢中。而且用相同的方法結尾，不只提供了藝術性的統一性，也將幫助 Carolyn 用一種舒服和安全的方式回到當下這個地方。

　　我非常簡短地重述故事的要素，接著轉身面對 Carolyn ：「好，Carolyn ，現在我們的工作暫時告一段落。」我也環顧著觀眾說：「請看！」

　　就在此時，演出移交給演員。放棄掌控的地位直到演出結束，這麼做不見得是件容易的事。但是此時無論在演出的過程中，說故事人有什麼樣的需要和反應，主持人只能接受並陪伴著說故事人。一般來說，即使主持人覺得演員全都弄錯了，即使說故事人正在抱怨或增加新的訊息，主持人都不會在演出過程中插手干預。一旦場景結束，總會有機會加以評論或做些改變。

　　然而，這一次演員做了一場出色的表演。我們看見旅館房間裡輕鬆地互道著晚安、雖然疲累但是愉悅的晚宴回憶。然後，當低音鼓輕輕敲著，扮演說故事人的演員從床上起身。她已經進入夢境裡，她呼喚著兒子的名字。在舞台的另一邊，綁匪逼近小男孩。

　　「跟我走，Ryan ，跟我走！」扮演 Ryan 的演員反抗著。綁匪開始變本加厲地恐嚇他。「跟我走！你的母親不關心你，她根本不是真的愛你。」他抓住 Ryan 並且強行把他拉走。母

親繼續呼喊著他。當搜尋徒勞無功時，她愈來愈痛苦。隨著恐慌的擴大，她的音量也逐漸升高， 直到最後她在旅館的床上醒了過來。她的室友試著安慰她。

「噢！天哪！這是一個什麼樣的夢！」扮演說故事人的演員說：「到底為什麼我又作這個相同的夢？」她從床上跳起來：「Amy，我馬上回來。我一定得去找他。」

在我身旁，說故事人做出驚訝的反應，她低聲對我說：「那就是我當時的反應。」即使這個特別的小地方在訪談中並未透露出來。

場景結束了。我問 Carolyn ，這場演出感覺起來像不像她的故事。「確實很像。」她邊說邊把手放在胸口：「唉！」

這個訊息告訴我，這個場景似乎可以做一個轉化的演出。如果當時我們進行一場全長（譯注：指一場有許多故事的完整演出）的演出，我就可以讓接下來的故事和這個故事中任何無法解決的事情對話，但是今天只有做一場演出的時間。

我說：「在一人一故事劇場中，我們能改變事情發生的方法。妳希望看到這個故事有其他什麼樣的結局？」

她毫不猶豫地說：「是的！我想要找到他，確定他是平安的。」

有時說故事人並不想要改變故事，甚至是明顯的創傷或未完成的經驗。有時他們無法想像其他可供選擇的情境。我們自己不提供轉化，也不會向觀眾徵求，這必須來自說故事人本人的自發性。這麼做時，很可能會是一種強大的補償經驗，不只

對說故事人來說是如此，對在場的每一個人也是如此。這不只是一個我們期望的「大圓滿的結局」：這是每個人成為他或她自己經驗的創造者所展現出來的原始創造力。

Carolyn 告訴我們她想要如何改變這個夢：那兒並無任何綁匪存在，Ryan 因為和朋友在一起是那麼好玩，以致忘了時間而已。

我們再做一次這個場景，這次和扮演 Carolyn 鄰居們的觀眾一起，他們幫忙找尋 Ryan。最後，Carolyn 與兒子重聚。隨著痛苦感受的減輕，她戰勝了憂傷，並察覺他對她有多麼重要——同時她也感到苦惱。但是他們擁抱在一起，而且場景再一次邁入尾聲。

Carolyn 對於這段經驗的新版本感到滿意。再一次，她對於一個小細節感到驚訝：「他們怎麼會知道 Ryan 總是蓋堡壘？」這是以普通人擔任演員的益處之一，人們可能自己為人父母，分享著許多說故事人訴說的個人戲劇。

這需要花上時間和練習，才能夠履行主持人角色的所有面向，並在演出中運用自如。當我們教授主持方法時，在嘗試全部熟練之前，我們鼓勵人們把焦點集中在對他們最容易的面向——通常是說故事人與故事的關係。無論你身為主持人有什麼獨特的長才或是挑戰，你最後都將得到一份獎賞，那就是知道你成熟的技巧協助觀眾、說故事人和表演的夥伴，得到了他們在一人一故事劇場中所尋求的滿意經驗。

◀ CHAPTER 06 ▶

一人一故事的音樂[註1]

讓我們關注另一個場景，這次將注意力特別放在音樂上。

「這是一個有關於旅行的故事。我非常熱愛旅行，在女兒
出生之前，我先生和我曾經到許多地方旅行過。每當我們造
訪一個地方，我就會希望能夠待在那兒。愛爾蘭、新墨西
哥、倫敦——當我在這些地方時，真覺得那兒是最棒的居
所。現在我們正要到溫哥華旅行，Avery 擔心這種情形會再
度發生——我會打算永遠搬過去住。但是近來我卻發現，此
刻的感覺有所不同。我對現狀非常滿意，我愛我的房子、家
庭和工作。我想，就算不用搬過去定居，我終究也可以享受

註 1：這個章節以我的這篇文章為基礎：Music in Playback Theatre（音樂在一人一故事
　　　劇場中）。發表在 *The Arts in Psychotherapy*, 19 (1992)。這兒用到的一些音樂術語，
　　　對某些讀者來說可能有額外的含義，但對於了解我所說有關於音樂使用的主題，
　　　則非絕對必要的基礎。

其他地方所帶來的樂趣。」

　　當演員們緩慢地準備自己和舞台時，樂師用長笛吹奏一小段樂曲。以小三音度為主建構的旋律，暗示出一種渴望的感覺。

　　演員們就定位，音樂停止。Helen 和 Avery 圍繞著舞台開始了旋風般的旅程，並且停下來和扮演「愛爾蘭」的演員一起跳舞。然後另一個人生動地裝扮成「美國西南方」。此時樂師彈奏鍵盤，改用大調以長笛音調彈奏著愉悅的華爾滋回想曲。在要離開每個地方時，Helen 都反抗著。

84

　　「讓我們搬到都柏林來住吧！ Avery ！」她說：「我們可以住在精緻的小屋裡，每天晚上上酒吧。」Avery 將她拉走。當他們繼續他們的旅程時，鍵盤音樂漸漸慢了下來，並轉回到小調。Helen 在離開每一個地方時，都依依不捨地頻頻回首。

　　這個場景的第一個部分至此結束，為了過場到第二個部分，樂師再度使用長笛，以第一個主題曲變奏演出。此刻 Helen 正在自己的屋子裡，準備好要出發前往溫哥華。她環顧著四周。樂師用鍵盤演奏著柔和、持續不變的和弦。開放的和聲停留在一個深沉的低音音符上。

　　「再見了，我的家，」Helen 說：「我會回來，我會想你。」她加入了 Avery，此次他們愉悅地跳著舞離開，毫無掙扎。保持著同樣的和弦，樂師引入了一個溫柔的旋律。在這旋律之上，他唱著：「我將回家……。」

劇場中的音樂

　　音樂有一種展現我們情感經驗的獨特力量，有時少數音符組成的音樂，比任何話語都能更深、更快地觸動我們的心。音樂就像是我們的內心世界一樣，是由轉變的、萬花筒般的式樣和變化所組成，而這些式樣和變化擁有一種我們即使無法表達清楚卻能夠了解的方向和邏輯。

　　這種音樂和情緒間的基礎連結，促發音樂在劇場中的運用。誠如每位電影和劇場導演所知，音樂可以非常有效地喚起情緒或強化戲劇情節。除非音樂的使用過於平庸或是令人感到不快，我們可能會發現自己已被音樂所吸引並沉浸在表演之中。

　　在一人一故事劇場中，當內心主觀情緒的逼真呈現主導著舞台中心時，音樂扮演著特別重要的角色〔註2〕。音樂有能力去創造氣氛、塑造場景的外形；最重要的，音樂還可以傳達故事中的情緒發展。在一人一故事團隊建立一段戲劇演出，以便對某個人的真實生活經驗表達尊敬之意的基本任務裡，樂師是基本的參與者。

　　一人一故事劇場的音樂不同於在有劇本的劇場或其他音樂表演模式中的音樂運用，它有其獨特的挑戰、規則和技巧。如

註 2：先不管音樂在一人一故事中的價值，如果需要的話，自然也可以在沒有音樂的狀況下有效地運作，尤其是在非演出的情境中。

同戲劇演出般，音樂是一份獻給說故事人和觀眾的禮物，而不是傳達藝術鑑賞能力的手段。在表演結束時，如果你是樂師，你可能渴望感覺到有少數觀眾成員確實注意到你兼具創造力和敏覺性的演出。因為無論是否被注意到，音樂都能運作，你的滿足感一定來自於明白音樂力量的無與倫比。在整場演出中，你的音樂是一種固定元素，能支援、形成、豐富每一件發生的事情。

在表演開始時的音樂

在一人一故事劇場演出的儀式和典禮方面，除了在場景中演出的表達功能之外，音樂扮演著一個特別的角色。因此音樂可能成為表演開場的一部分，集中觀眾的注意力並且宣布我們正進入一個不同於日常生活的領域。樂師可能演奏一小段樂器獨奏，或是和演員來一段即興合唱或即興打擊樂。主持人和樂師可能在向觀眾說開場詞時，交替運用話語與音樂。

86　　當進入演出的時機來臨，開始時做一些流動塑像，音樂的目的會些微改變，也就是從儀式功能轉移到表達模式。此時，音樂將用來增強流動塑像的戲劇性效果。如同演員逐一加入演出，你演奏的音樂將會影響塑像逐漸成型的模樣。你正在回應你所看到的，演員也回應由你那兒聽到的訊息。遇到應當結束的時刻，音樂可以幫助演員用戲劇性調和的方式完成演出，諸如使用持續的和弦或者是西藏鈴沉靜的「叮叮聲」。

在場景中的音樂：場景布置

　　主持人和說故事人的訪談一結束，亦即主持人發出「請看」的訊息，在演員靜靜地布置舞台時，樂師就開始演奏音樂。在場景布置時的音樂可以使用中性的音調，或是透過設定特別的情緒，例如抒情或是滑稽等等，來暗示接下來將要發生的事情。在一個場景中，說故事人童年因為目睹他的姊妹被抓走而感到震驚，開場音樂以小提琴一個又長又高的音符開始。音高最後漸漸下滑，在沒有顫音演奏的溫暖感覺下，引導到一小段不和諧的曲調。當我們看到扮演說故事人的演員在他的姊妹被抓當下的恐懼反應時，這個令人驚心動魄的——更正確一點說，像夢魘般的音效在場景高潮時重現。

　　在場景布置期間最重要的事情之一，是把主持人和說故事人之間的現場對話轉移到劇場中。音樂正協助在觀眾中產生一種神迷的狀態，他們被帶進一個空間，在其中觀眾可以完全進入那個演員將在舞台上施展魔法的世界。

　　「我們將再進行另外一個故事。」一位男士走上舞台。他告訴我們，兩年前他被診斷感染愛滋病，一年之後，他的愛人也生病了。說故事人經歷了愛人的生病和死亡。觀眾因此安靜下來，被這位男士的故事以及他公開這段過程的勇氣深深感動。主持人說：「請看！」當演員開始各就各位時，樂

87

師敲打一個大銅鑼。聲音很大，而且帶有回聲；令人驚訝，
而且很不協調。

　　對於演員來說，場景布置時的音樂扮演一個實用的角色：
當身為樂師的你看到每個人都就定位，而且準備好開始時，就
停止音樂。這對於那些無法看到整個舞台的演員來說，是一個
有用的提示，而且這樣一來可以讓演出清楚地開始。某一刻每
個人都安靜無聲，下一刻表演便已開始。

　　在某種演出場合，演員在場景開始前會聚在一起交換意
見，因此場景布置時的音樂可能會以另一種不同的方式被聽
到。某些澳洲一人一故事劇場的樂師談到因為觀眾不聽音樂而
令他們感到沮喪，我聽到這件事時感到有些困惑。樂師們和我
說明之後，我了解他們提到一種即使我曾在一人一故事劇場中
演奏音樂多年，也從未曾遇過的情形。在他們的團隊演出時，
訪談之後演員們會先聚在一起開會。對樂師們來說，這是一個
能夠不必擔心如何搭配舞台上演出能自在演奏的時刻，也是一
個他們可以展現自己音樂才華的時刻。但是這樣做容易導致觀
眾接受演員在舞台後方小聲耳語的暗示，也自行和其他人聊起
天來。這不僅忽視了樂師，有時聲音甚至會壓過可憐的樂師。
緊接著，當演員準備就緒，觀眾會再一次變得安靜和專注。

　　相反地，當演員靜靜地布置而沒有討論時，觀眾會被此刻
緊張的神祕感所吸引。觀眾們已經進入狀況，他們已集中注意
力，此時的音樂事實上可以很簡樸敏銳，不用太過於豐富的即

興前奏。

演出期間

　　一旦場景的演出開始，你就得選擇要聚焦在哪個元素之上、何時演奏、用什麼樂器等等。你可能決定演奏音樂來強化說故事人的經驗。舉例來說，當扮演說故事的演員瘋狂似地由一個束縛跑到另一個束縛之中時，演奏快速而雜亂的曲調。另一方面，有時你也可能演奏某種音樂來表達演員沒有表達出來的面向，也許說故事人暗示一個潛在的感覺，而扮演說故事人的演員此時正在演出他的行為表現方式，而不是他的感覺。一場在童子軍露營中，Charlie 被嚴厲處罰的場景結尾，音樂表達了 Charlie 既痛苦又羞恥的感覺，和扮演說故事的演員所飾演顧全顏面的虛張聲勢恰恰相反。

　　在這個例子中，音樂也提醒我們演員在場景早期已表達出的某種情緒狀態。音樂的主題旋律是一種標籤，意謂著某種我們已經見到的元素。除了強化情緒，這種重複也會加強場景在美學上的一致性。

　　藉由你演奏的一次變化或強度轉變，音樂能用來協助將場景推向高潮。簡單的暫停也能具有令人驚訝的威力，演員幾乎不變地以移動場景來銜接接下來任何需要發生的事情，以便回應突然出現的沉默。減緩音樂，演奏結尾音樂的韻律，或是重複一個主旋律有助於統整出一個結尾。

89 　　Scott 說了一個他和酒鬼老爸一輩子間的關係的故事。主持人決定將演出場景按時間順序分成三個時期。雖然沒有劇本可供參考，也無法退到簾幕後方，但是透過音樂的協助，演員能夠有效地開始和結束這些小場景。在每個場景之間，樂師用吉他彈奏主七和弦，每次用不同的方式連貫，但總會回到相同的樂器與和絃。音樂構成並連結這些簡短的場景，讓整場演出連貫而有結構。

　　如同這個故事本身，場景常常適合分成幾個階段。本章一開始提及的 Helen 的故事，是另一個例子。透過音樂優雅地將場景分成幾個階段，可以成為一種既符合經濟效率又符合審美觀點的方式。除了協助演員外，過渡性的音樂也告訴觀眾這個部分已經結束，下個部分正要開始。

　　在轉化的場景中，對於樂師和演員有著相同的挑戰，那就是讓用於補償的重新演出，像原始的場景一樣強而有力。對於演員和樂師來說，用強烈的衝擊演出一場不快樂的場景，經常比完全戲劇性的「圓滿結局」容易得多，而此時變更樂器是一種增加新鮮感和效果的方法。

　　有時候樂師最佳的樂器就是自己的聲音。即使你不是一位歌聲嘹亮的歌手，聲音對聽到的人來說有一種獨特的穿透力和感染力。當話語加入時，效果還會更強烈——如果這些話語經過精挑細選的話。這是一項精巧且複雜的工作，你當場創作一首歌，時時記得說故事人、演員、以及場景戲劇性角度的需求。你需要像詩人一樣精練語言，以避免陳腔濫調。使用簡單

的成語通常可以得到最好的效果，也許僅僅是一個重複的關鍵片語或名字。

究竟需要多少音樂呢？須視狀況而定，這問題的答案可能有很大的差異。當然，這問題不必有固定答案，而且如果在明智挑選的時刻出現，效果會更好。就像演員一樣，你運用自己對於時間、步調、沉默的美感。 90

在一個關於險些在道路上發生意外事故的場景中，演出的一開始並沒有音樂。接著，扮演說故事人的演員忽然轉動方向盤，以幾英寸之差閃避一輛朝她急駛而來的車子，此時鼓聲大作。緊接著，當她知道自己剛才差一點踏進鬼門關時，跟隨著的「音樂」是一種說故事人心有餘悸般心跳的節奏。

一人一故事劇場的樂師並非專門在搞音效。大部分的時間裡，音樂以不同的方式表達情緒的維度。在一些看似淺顯或有趣軼聞的場景中，想要找到演奏靈感可能有點困難，你可能寧願做一些音效而不願無所事事。然而，如果你敞開自己接收靈感，即便是在這種明顯無聊的情況下，你仍能發現自己演奏著一些音樂，影響了整場表演的能量，且能引發之後的說故事人說出更深層的故事。

和演員合作

身為樂師，你是一人一故事團隊中非常重要的一份子，而且如我們早先所見，你需要像其他人一樣成為一個說故事

人。到目前為止，我所提到所有音樂的可能性，有賴你的故事感以及你和演員之間相互的關係。音樂不僅僅只是伴奏而已，當團隊合作機能良好時，音樂像是舞台上另一個演員，包括和每個人交換提示，每個人都能增強其他人的表演能力，使故事盡可能更加鮮明、真實和充滿藝術性。

對於讓對話被清楚聽到的這項要求，你一定要提高警覺。除非音樂蓋過對話可以實際增強戲劇效果，否則應柔和地演奏或是搭配台詞演奏，以避免演員的對話聽不清楚。在正確的時刻，提高音樂的音量可以促使演員也放大音量，傳達衝突或是興奮的狀態，正如話語本身變得混雜不清一樣。在一個難忘的故事中，主角企圖從共產主義統治下的羅馬尼亞逃離，但結果失敗了，當說故事人和他兩個朋友被武裝警察逮捕的那一剎那，故事達到了高潮。在憤怒、恐懼和絕望的呼喊聲中，樂師用小手鼓演奏瘋狂似的、漸漸增大的摩擦聲。音樂覆蓋了演員的哭聲，對壓抑和沮喪的主題提供一個類似的情境。

這種共同創造力仰賴彼此間健全的信賴和尊重，沒有這層關係，演員和樂師可能會發覺彼此在競爭而非合作。如我早先所提的那些在場景布置時感到失落的樂師們，他們也提到有種感覺，有時必須努力地在演出中為他們的音樂尋找一個落腳處。當我和一個新團體或是在工作坊中剛剛聚在一起的人群演奏音樂時，有時我也會有這種缺乏共識的體驗。由此大概可以知道你們之間同心協力會有什麼樣的效果，同時這也需要時間和承諾去達成。

當音樂本身是傳遞意義最好的媒介時，此時團隊合作格外重要。在這種時候，演員可以暫停，讓音樂成為表演的中心。口語和動作可能看起來限制過多，而透過音樂直接喚起對情緒的想像空間，有時能更有效表達強烈的感覺。

一場在母親節舉辦的表演中，一位女士訴說她女兒第一次分娩的故事。她是一個風趣幽默的健談者。

「在小孩出生時還有誰出現，Shelly？」

她說：「精液捐贈者。」這也讓我們知道她對女兒伴侶的看法。當「小嬰兒」出生時，觀眾咯咯地笑著。演員們非常了解這個故事的深刻意義，當場景漸近尾聲時，大家等候著笑聲減退。他們維持住原來的位置和姿勢，顯示演出還沒有結束。在這個場合中，樂師演奏柔和的吉他琶音和弦，以「我的寶貝……我的寶貝……」唱著一首抒情的旋律。Shelly愉快的時光從情景中突然消失。她靠著主持人的肩膀，嘴角微微顫抖，眼裡泛著淚光。

92

和主持人合作

樂師和主持人之間的緊密合作能讓演出更添光彩。分坐在舞台兩邊，你們的角色在某些方面是類似的。你們分擔著支援演員和塑造故事的特別責任。當你們有健全和相互信賴的夥伴關係時，你們就像是全體演出者的一個軸線，能夠創造出了

解故事的最佳環境。在過程中，你們的任務是連續的，一旦演出開始，主持人的指揮角色就暫停；接著樂師在某個程度上，透過音樂塑造形象的影響力，呈現指揮角色的功能。你可能跟隨主持人對分段提出的建議，來做某些藝術上的決定，舉例而言，將場景分成三個部分，或是用音樂來表現某一種特定的元素。

主持人－樂師的這種夥伴關係，也能創造整場演出的美學架構。在主持人面對觀眾進行開場時，你可能持續演奏音樂，然後在一個特別強烈的場景之後，再演奏音樂的間奏曲來協助人們舒緩情緒。最後，再同時使用音樂和口語的結尾來結束這個晚上的整場演出。

音樂和燈光

如果你的劇團使用燈光，樂師和燈光師要一起工作以求取這兩個舞台元素的最大效果。一人一故事劇場中的燈光，是另一種不為人知的說故事方法。雖然觀眾可能幾乎無法察覺，但他們的反應強烈地受到光的強度和色彩的改變所影響。如同樂師一般，燈光師追蹤故事中的情緒發展。當你們共同工作去強化一個關鍵要素，或是形塑場景的進展時，兩者的效果都會提升（參閱下一章）。

樂師的技巧

　　我認識的幾位一人一故事劇場的樂師，包括我自己在內，我們同時也是在職的音樂治療師。這不單單只是一個巧合，在這類演出中你所採用的演奏技巧和音樂治療需要的技巧相似。一人一故事劇場的樂師需要能流利且富有創造力地演奏，如果能演奏超過一項樂器更好；對於即興創作，他們也需要感到非常自在；他們需要對自己的音樂技巧有足夠自信，以便在將感覺和衝動轉譯成為音樂時沒有任何猶豫。如果你足夠多才多藝，能夠演奏多種音樂風格，無論是樂器或聲音，當故事需要時，這將會很有幫助。諸如古典音樂、藍調、Rap、種族音樂或是兒童音樂等等。雖然一人一故事劇場的音樂絕大部分常常和情緒的呈現有關，而且會忽略特定的文化關聯，但有時運用大家認識的音樂風格也非常有效。舉例來說，我們曾經在一個傳統的小提琴和跳舞營隊中，做了一次關於個人突破的場景。我以無意識撥弄的風格演奏小提琴，有助於那場演出的真實感和情緒的衝擊力。

94

　　但是音樂技巧不是唯一重要的事情，樂師也需要具有和說故事人以及團隊夥伴達成協調一致的能力，有彈性地回應場景需要的能力，以及認同這項工作的謙遜本質。正如演員一定要準備好被選中扮演一個困難或有限制的角色──抑或根本沒有被選中一般，一位一人一故事劇場的樂師也必須同樣做好準

備，他可以豪邁且大膽地演奏，或在一個音樂很少有施展空間的場景中幾乎不演奏。

在一人一故事劇場中的樂師和演員，都被要求要結合治療師的同理心、準備好能隨時表達，以及不任加判斷的開放態度。無論如何，並非每一個技巧純熟的表演者都有足夠的成熟與自信勝任這份工作。

另一方面，因為這些開放、同理心、慷慨和自發性的特質，至少和真實的音樂技巧一樣重要。一個未經訓練的人在表演中演奏音樂也可能出乎意料地成功，這涉及自發性和勇氣的問題。每個人都有一種聲音，任何人都能使用簡單的打擊樂器。而且這些工具在一人一故事場景中，足以充分產生真實的感動和戲劇性的音樂。顯而易見地，你的音樂技術愈好，在一人一故事劇場的音樂上就有愈多的選擇。但是無論是否身為樂師，在排練或工作坊（而不在真正的演出中）去經歷樂師的角色，對每個人而言都非常有價值。你可能會對自己的音樂所產生的效果感到驚訝，而且在嘗試樂師的角色後，當你處理習以為常的演員或主持人的角色時，必然會提升你的音樂感。

95　🍃 樂器

如果你是訓練有素的樂師，那麼無論是鍵盤、弦樂器或管樂器或打擊樂器，你最有表現力的那一種樂器就是你的主要樂器。你可以用一組其他樂器來輔助，以便提供多種音色、音

域、音量、旋律與節奏能力，以及文化上或情緒上的內涵。這些樂器幾乎可以包含任何東西，從熟悉的旋律樂團類型樂器、異國風情的樂器，到自製或隨手發現的物品。在即席演出的狀況下，或是在沒有預算購買真正的樂器時，鍋碗瓢盆或玩具笛子都可以提供許多聲音和效果。如果你正在採購樂器，除了一個較複雜的主要樂器之外，一個有用的組合可能包括了一面低音共鳴鼓、卡巴沙（cabasa）、爵士笛或卡祖笛（slide-whistle or kazoo）、竹製橫笛或八孔長笛、木魚、木琴和各種不同的鈴。聲音是隨身攜帶的一種「樂器」，無論是伴奏或是清唱，在一人一故事劇場的配樂中都非常有用。

卡巴沙和大海

　　有位男士說了孩童時期和另一個小男孩在海邊堆沙堡的故事。他們打起架來，而當他們扭打在一起時，沒留神潮水已經沖走了沙堡。

　　一個女演員被選擇扮演「大海」。她在舞台邊緣跪著，披著藍色薄紗，溫和且規律地移動著，而且不搶走扮演兩個小男孩的演員的鏡頭。樂師選擇使用卡巴沙，伴隨著「大海」的移動，演奏出一種沉靜、嘶嘶聲的韻律。海浪逐漸地吞噬了沙堡。男孩停止打架，他們的衝突因為失去了城堡而拋諸腦後。在一陣靜默中，卡巴沙的音樂繼續著，冷漠且持續不斷，就像海浪本身一樣。

◀ CHAPTER 07 ▶

風采、呈現和儀式

一人一故事劇場是親近內心、非正式、沒有矯揉造作，而且易於接近的劇場，但是它仍是劇場：我們保持清醒地進入一個不同於日常真實生活的舞台。為了產生所有劇場活動都需要的強化氛圍，我們戴上風采（presence）——表演者的謹慎聚焦行為和注意力；呈現（presentation）——留意演出中，身體、結構和視覺的各個面向；以及儀式（ritual）——一種能提供遍及整場表演，並可從一場表演延伸到另一場表演的一致性結構式樣。透過風采、呈現和儀式，傳達這些個人故事、這些生活都值得我們關注和尊敬的訊息。

一人一故事劇場中，禮節和親密二者的矛盾在演出開始的某個片刻被壓縮在一起。演員一次一個進入舞台，他們說出名字，並告訴觀眾關於自己的一些事情，任何一件此刻浮現在他們腦海的事。

「我是 Eve，今天我寫信給一位我想念了很久的朋友。」

Eve 單純地以自己的身分說話，就像某個人對另一個人說話一樣，她不曾預先演練甚至事先安排這段話的內容，觀眾聽到這些話時，並沒有經過任何中介或修飾。但是同時，觀眾也在儀式的式樣和演員進場風采的情境中，接收她的話語。這個不一樣的訊息告訴觀眾，這不僅僅是 Eve 和他們的閒談，這是一場伴隨各種形式、結構和意圖的演出。最重要的是，這說明了 Eve 的私人經驗有助於在公開情境中的溝通，並且邀請觀眾以同樣的方式提供自己的故事。

98

觀賞一場一人一故事劇場的演出時，你會被一人一故事劇場經過強化和儀式化的特質所打動，如果沒有這些，你會感覺它缺少了什麼。到目前為止，這是最難以討論和教導的部分。在西方工業文明中，我們總是不習慣留意這一類的事情。通常，儀式和呈現的要素在舉辦活動的社區事件中並沒有妥善處理，像在葬禮、畢業典禮、鋼琴獨奏會這一類過渡或慶祝的時刻。（據我所知的一個例外是紐西蘭，那兒的毛利人是優雅和實用典禮的大師，並對這種對文化的尊重產生普遍且意義深遠的影響。從教師家長會會議到官方正式的典禮，各種公開場合現在可能都是建立在以傳統毛利人習俗為基礎的儀式結構上。紐西蘭人業已發現這些形式支撐他們聚在一起的目的——彼此聆聽和了解，榮耀過去並且慶祝新生。）在一人一故事劇場的領域中，新的參與者常常會對於種種挑戰，包括學習如何使用儀式、如何透過風采與刻意的表演來演出，而感到不知所措。

風采

　　演員僅僅藉由站著、走動、聆聽，以及和其他人保持關係的方式，也能互相溝通——無論他們是否完全了解自己所呈現的深度和力量。我常常看到一些演員——通常是但並非總是一人一故事的新手，他們在舞台上的漫不經心削弱了在那裡所做的效果。他們一定不了解他們所創造的效果，我認為他們缺乏舞台風采很有可能源於不了解自己的行為所產生的效果，或許同時也對於在舞台上完全掌控自我風采來表現自己感到畏懼。

　　另一方面，已經掌握這項表現要領的演員，便能夠大大地深化一人一故事的影響。這之間的差別既簡單又微妙：挺直地或是懶散地坐在椅子上；當你等待訪談結束，機警並泰然自若地站著或是煩躁不安。這將維持你和每一個人最少量的溝通（例如在一對對之前），並且避免身體上或是口頭上彼此不必要的互動誘惑。最老練的一人一故事劇場的演員具有禪師般的專注力和自我修持。

　　在場景布置時，演員的風采扮演特別重要的角色。正如我們所見，此時是能夠引領觀眾進入夢幻之境，進入一個最大可能接受我們創造力的地方的時刻。在此刻，演員受過的訓練愈多，愈能引領觀眾進入這個不可思議的邂逅之地。即使演員聚在一起開小型會議，無論是安排演出內容或只是在進入演出前稍做調整，他們能伴隨著專注和克制，在不喪失儀式的流程下

完成這項工作。

在場景結束時，演員再次有機會維持他們聚焦的風采。在向觀眾致意這個具有挑戰性的時刻，全體演員帶著演員的莊嚴自信，勇敢地注視說故事人。如果可以做到，演員就能使此刻正要送給說故事人的那份禮物變得更加豐富。接下來他們回到原來的位置上，保持專注，用身體和表情顯示自己已經完全準備好，能夠全心投入下一個故事的演出。

主持人的影響比其他任何人都來得大，他設定舞台風采類型的調性，這個調性將區分這場演出不同於完全非正式的聚會。主持人在表演一開始時站上舞台，所有的人都注視著他，整場演出的責任扛在他的肩上，主持人可以迎接這個時刻或是從中退縮。如果主持人自始至終能夠以風采履行他的角色，觀眾和演員將會跟隨他共同創造真誠的戲劇活動。

100

呈現──舞台

一人一故事劇場理想的表演空間是一個小型（不超過一百個位子）但充滿親密感的劇場空間，有一個舞台，其高度也許比地板高一尺到兩尺，恰恰足以清楚觀賞即可，並且設有階梯便於觀眾通行。舞台也可以是階梯式競技劇場，觀眾的座位一層層下降到舞台區域。一人一故事劇場不需要使用到簾幕，而且在鏡框式舞台上發揮得並不理想。舞台的親密感和易近性是重要的屬性要求。音響要足夠響亮以便於演說，即使是說故事

人的聲音不大，觀眾也能夠毫不費力地聽見，但是不要太大聲導致在回聲中無法聽清楚。

　　然而，誠如我們所見，一人一故事劇場演出的「舞台」常常根本不是一個舞台，只是把房間一個角落的家具清開而已。更多需要留意的是舞台如何設置。無論有沒有一個真實的舞台，我們都需要創造一個實體空間讓故事能顯得逼真。

　　舞台區域的基本結構非常簡單。在觀眾的左邊（即舞台的右邊），兩張椅子並排放置，轉動某個角度讓椅子面向中心，這是主持人和說故事人的位子。對於表演的第一個部分，說故事人的椅子是空的，觀眾的注意力不會直接被拉到椅子上，但是在某種程度上，他們注意到這張椅子並且充滿疑惑：「另外一張椅子是要給誰坐的啊？」在舞台的另一邊是樂師的位子和一組樂器，樂器分散在一個矮桌子或是一張鋪在地板的布上。一排板條箱或木箱橫貫舞台後方，讓演員能夠坐在上面，而且稍後在場景中可以用來當作道具。（在一人一故事劇場中傳統使用塑膠牛奶箱來達成這個目的——令人驚訝的是，在世界各地大家都這麼做，而且也都易於取得。這些箱子不貴，有時還是免費的，重量輕而且可堆在一起，雖然坐在上面並不很舒服。這兒有一個一人一故事劇場的笑話，你總是能夠告訴一人一故事劇場的演員，他們有著波浪狀的臀部呢。）

　　在其中一邊——通常是舞台的右邊稍微後方一點，有一個木製結構的道具樹，掛著許多顏色和質地的布料。這是舞台上最五彩繽紛的事物，其本身具有召喚力與美感。雖然你可能在

最小的限度下真正使用這些道具，道具樹還是提供了一個喜慶、戲劇性的存在。演員們可以在腦海中透過道具樹選擇和安排道具。你能尋找醒目的、引起興趣的和各式各樣的布，憑著藝術感來懸掛這些布料——一塊黑色長布後緊跟著帶有紅色蕾絲的布，或是一張魚網搭在帶有顯目金屬光澤的布上等等。

這些簡單的物體定義了其中沒有使用的空間，這個空間將會填入到目前為止尚屬未知的故事中。

房間

當一人一故事劇場活動在一個不常做為表演的房間中發生時，我們可以遵循幾個步驟以便充分利用任何我們發現自己身處的空間。

首先我們能做的事情之一是，依照一人一故事劇場的連接和溝通目的來排列椅子。在傳統的劇場中，觀眾通常坐成直線，觀眾彼此間的注意力被保持在最小值，以便他們能更完全投入演員所創造的想像世界，而不因身旁真正的人物而分心。在一人一故事劇場中，我們希望人們像意識到舞台上被創造出來的世界一樣覺知到彼此，也希望他們感覺在這個活動中上演的故事，是他們彼此分享的現象的一部分。我們將椅子排成圓弧狀，以便觀眾成員能夠看見彼此，並且和在舞台區域出現的我們圍成一種圓形〔註1〕。要確認那兒有一個沿著中央的通道，以便任何人都能很容易地走到舞台區域，或者也可以把墊子放

第一排的前面，讓孩童或想要良好視野的人使用。我們試著盡可能讓每件事物感覺起來舒適而且有吸引力，並企圖讓走進來的人覺得待在這兒是受歡迎而且開心的。

　　你能多麼快速和容易地按照這些程序改造空間，將令人感到驚奇。僅僅數分鐘之內，其中一些人布置舞台，另一些人則排列椅子和墊子，一間普通甚至不受歡迎的房間，就能變成吸引人並且充滿戲劇感的空間。

燈光

　　無論是在劇場或是非正式的房間裡，舞台燈光將會製造出極大的變化效果，並更進一步定義這個空間，且將所有的東西沉浸在五顏六色中，完全不再是人們所習慣單調的螢光燈管或白色燈光。一人一故事劇場的燈光和傳統的舞台照明不同，後者經常使用耀眼的聚光燈和企圖模擬特定環境來表現特色。取而代之的是，一人一故事劇場表演的燈光大部分是一種隨著情緒流動而改變、喜怒無常、讓人印象深刻的一抹抹色彩。

　　一人一故事劇場燈光的基本配備，可能包括兩個用來調整整體色彩的大的泛光燈，連同約莫四個聚光燈或是佛氏聚光燈來製造更多聚焦效果。每個燈光都要經過一個彩色透明濾光板

註 1：根據相關原因，主持人時常邀請觀眾成員向坐在附近的人自我介紹，以便他們從那時起知道自己將和這些照過面且聽過聲音的人坐在一起。在一個座位固定的房間裡，無法把椅子重新排成彎曲的形狀，觀眾彼此介紹這件事情便特別重要。

103　當濾鏡，所以才能產生一系列的顏色，可以根據場景的需求變換使用。燈光架在柱子上，並透過可變電阻器插座來控制，控制器裝置在房間後方的燈光盒中。燈光師是劇團中另外一位說故事的成員，藉由訪談之後讓燈光暗下來，並在故事結束時恢復燈光，協助構成整個故事的框架。整個演出過程中，當戲劇逐步發展，燈光師便用燈光提供微妙的變化。在表演尚未開始前，燈光可以謹慎地放置，以便說故事人和主持人在訪談和表演中能夠打上充足的光線。一些最吸引人的戲劇性變化就發生在這些地方，尤其是說故事人臉上的表情。

　　並非所有的劇團或是每一場演出都使用燈光，燈光設備比其他任何器材都更龐大而且昂貴。儘管沒有舞台燈光，有時也會有些方法能改善那兒的照明，一些在頭頂上的燈光可以關掉，也或許能拿一些燈過來以便提供色彩和焦點。

該穿什麼

　　衣著是表演者演出的一部分。每個團體對這個問題的答案，會根據他們自己的風格感和適切感而有所不同。普遍的共同要求是，演員需要穿著讓他們方便移動而且盡可能中性的服裝，如此一來你可以更容易地被視為一位祖母、一隻青蛙、一位警察或是一個月亮。無論你們決定只穿黑色或是搭配一些純色系，或僅是穿著外出服，你需要選擇在移動和表達上能提供最大彈性的服裝。

開始和結束

　　呈現的重要性延伸到表演本身的風格，舉例來說，在開始 104
以及結束這場表演的方法中，有許多發揮大量關注和創造力的
空間。你的所作所為從公開露面的那一刻起，不是強化就是減
弱戲劇性的效果。不管你是一邊演奏打擊樂一邊跳著進入房
間，或是用冥想的歌聲即興創作，或像 Eve 一樣說一段話，緊
接著來個短暫的單人塑像，或是任何無窮可能中的一種，這場
演出都將從一個兼具戲劇性和真實人性的開場，平穩流暢地進
入一人一故事的程序。（在我們劇團早期膽大包天時，曾有一
次我們的開場方式是在舞台上更換演出服裝，在屏幕的後面，
一次兩個人。觀眾不明白為何會發生這種超乎常理的事情。這
樣做確實具有戲劇性，但是反省之後我們卻感覺這麼做並沒有
真正得到任何有用的結果。）

　　當演出全部結束時，你的結尾也將協助確認每個人剛才分
享的事情的意義和高貴價值。這是另外一個容易草草了之的時
刻。但是大家站在一起，鞠躬並且接受觀眾的掌聲，或許演員
也同樣對觀眾鼓掌表示喝采，並且帶著風采離開舞台──即使
一分鐘後你還會回來和觀眾非正式地見面，但是這些工作仍然
很重要。

 儀式

　　在一人一故事劇場中，儀式意謂著能提供穩定性和熟悉感，一遍又一遍重複的時間與空間的架構，而在其中可以包含一些無法預測的事物。儀式也有助於引發能夠把生活轉換成為劇場的那種被強化過的經驗直覺。

　　甚至早在表演開始之前，儀式的存在常常就已建立。就如我們所知，一人一故事劇場的表演時常在很少做為劇場的空間舉行。布置房間和舞台，利用箱子、樂器和道具樹，為說故事人和主持人準備兩張椅子等等，這些忙碌的工作也是一種儀式。暫時接收這個餐廳或任何地方並把它弄得不同，使之成為一個可以說故事、聽故事和看故事的地方，一個邀請人們使用全新的方式和其他人彼此相處的地方，這是一個符號化的過程。如果我們發現自己不在一個依循一人一故事程序的世界，我們就得創造它。

　　一旦表演開始，建立和控制演出儀式最主要的那個人就是主持人。主持人需要充分明白他的角色擁有這種「巫師」般的面貌（譯註：原文使用薩滿教徒，應是指印地安人原始宗教信仰的巫師，此處是比喻像巫師執行宗教儀式一般），並負責地且有藝術性地運用這個面貌。

　　在整個演出過程中，尤其是訪談時，主持人所選用的語言是一種儀式工具。在某個層面上，這是一種非正式和會話的語

言——「嗨！歡迎來到說故事人的椅子上。這是你第一次當說故事人嗎？」等等。另一個層面上，這些語言是公式化的、重複的，而且是非常小心並且以高度覺察力所選擇出來的。雖然每次訪談都不同，但是從這次訪談到下次訪談中，主持人將會重複大部分的問題。他引導訪談時可能朝著特定的方向：朝其獨特性；朝故事的意義，有時還是隱藏的意義；朝說故事人所擁有的創造力。如果訪談進行順利，將會出現問與答的明顯旋律，就像說故事人也參與在儀式中一樣。

主持人可能重複說故事人的一些回答，此時他會轉身面向演員和觀眾。說故事人說：「這是一個關於夢的故事，雖然我不確定它真的是一個夢。」主持人轉身面向觀眾，話語中帶著輕微的強調說：「一個也許不是夢的夢境。」主持人需要確認每個人都聽得見這個故事，因為提升音量說話並不是說故事人的職責，而且主持人也透過重複述說的儀式元素，立即凸顯出說故事的過程。

當訪談完成時，主持人對說故事人和觀眾的「最後指令」幾乎總是「請看！」如果這似乎太唐突和跋扈，也可以是「讓我們看一看！」在每次訪談結束時下達這個指令是儀式的一環，這協助說故事人、演員和觀眾，建立即將開始的場景。對於說故事人而言，這也強烈暗示著，他或她的積極參與在此時告一段落。

演出的實際順序是另一個儀式扮演重要角色的地方。演出遵循一個五階段的式樣，如同我們在第三章中看到的一樣。在

106

訪談之後，有高度儀式性的場景布置，然後是場景本身，最後緊跟著致意和說故事人的結語。這種次序的連貫性創造出一種結構，在這種結構之中，場景能夠自由發揮。如果沒有五階段的儀式，演員、說故事人和觀眾很容易感到困惑而且沒有安全感。

音樂是儀式建立的一項必要元素，就如我們在前一章中所討論的，在一人一故事劇場中，音樂的儀式效果和音樂的美學、表達功能雖然有關，卻明顯有所不同。我不確定音樂的穩定化、莊嚴性的效果，是來自於我們在宗教或市民典禮中經常使用音樂的一種文化上的熟悉感，抑或是音樂天生就具備一種讓事物高貴的能力，導致在這一類的活動中用到音樂。無論如何，音樂能強而有力地增加儀式的維度，特別是在開始、終止和轉變的時候。在這種時刻，樂師就像主持人一樣，正刻意執行一個像是巫師一樣的角色。

舞台燈光是儀式的另一個助手。燈光照射下來，人們變得安靜、易於接納並帶著渴望。在場景中，燈光的轉變將會繼續107 把藝術的框架放置在演出周圍。連同音樂一起，它正說著：「瞧！這個很重要！」

我先前所提到定期會來看一人一故事演出的那些情緒困擾的孩子，他們從未得到足夠的機會訴說自己的故事。為了幫助孩子處理沒有被選上成為說故事人的沮喪，一位劇團成員利用她正在演出一位學校心理輔導老師的角色，提供孩子一些額外的說故事機會。她走進教室，並讓孩子聚在一起圍成為一個圓

圈。只要想說，他們可以說自己的故事，一次一個人。在每個人都輪過之後，Diana 重講這個故事，並在訴說的過程中加上一點儀式，於是孩子因此感到滿足。雖然這和看到自己的故事在舞台上演出不同，但這和單純在私下或是對話的模式中訴說某些事情也有所不同。這就是儀式的內涵，雖然輕微，也能將說個人故事提升成為一種滿足和值得紀念的事。

儀式和意義

當我們初次探究儀式的重要性，特別是探究演出場景的儀式順序時，我們受邀參加一個日本的茶會，以便體驗這個古老悠久的傳統與我們正在創造的新傳統之間有何共通之處。雖然茶會的優雅確實讓我們留下深刻印象，但事實上，我們的反應缺乏適當的莊嚴。我們發現很難在面對有些過度緊張並且一本正經的主祭官時保持冷靜，而這位主祭官其實和我們一樣是個業餘人士。另一個同樣的挑戰是在我們某位成員的新婚丈夫到場後，我們才知道這個人對服裝有特殊癖好。他帶著渴望並保持絕對嚴肅，身上穿著整套日本武士服、帶著劍，現身這個在穀倉地板舉行的茶會上。

雖然我們對於自己強忍著笑意感到有些不好意思，但我想我們所反應出來的是在兩種狀況之間的脫節——一方面，事實上這是我們初學者的實驗，而另一方面，我們假裝要與古老傳統連結。在參與另一種文化中既定的儀式時，沒有什麼與生俱

108

來的蠢事。可笑的是，我們無法認清對我們全體而言，這個儀式是多麼的新鮮和陌生，包括邀請我們的人在內，我們完全不了解這個儀式在原本文化背景中的意義。

儀式存在的目的是為了具體表達意義，甚至用我們經驗中完全不相似的元素來建構。儀式是「預期的框架」〔註2〕。倘若儀式從生成這個儀式的背景之中脫離出來，倘若儀式不能在此刻證明自己的正當性，儀式就會變得空洞甚至滑稽。在一人一故事劇場中被建立的儀式源於表演事件中的需要和意義，如果這些儀式在任何時候看起來毫無意義或隨興而為，那麼它們存在的理由就消失了。

劇場導演 Peter Brook 談到劇場的古老功能是，提供在分裂中過著日常生活的社群（如同所有社群）暫時性的重新整合。「但如今劇場的這項功能已無法再被履行，」他說：「因為分裂的過程已經進行得太遠，以致我們不再分享能建立儀式的共同基礎。」取而代之的是，他說，當代演員一定得找到一個新的「統一母體」（matrix of unity），也就是在演出時，演員和觀眾共同分享的那個「當下」〔註3〕。

109　　一人一故事劇場可能是一種能同時以舊有方式和新的方式創造基本的「統一母體」的劇場。雖然我們常面對的觀眾其多元性不亞於任何其他的現代觀眾，也因此我們分享的參考文

註2：M. Douglas 引述 Imber-Black, Roberts & Whiting. (1988). *Rituals in Families and Family Therapy*（家庭和家庭治療中的儀式）. New York: Norton, 11.

註3：Peter Brook (1979). Leaning on the Moment（倚靠在當下）. *Parabola*, 4 (2): 46-59.

化架構可能也不會更貧乏，但不同的是，我們的「表演」乃是源於人們的生活。我們對傳統文化檢驗標準的需要較不迫切，因為我們（觀眾和團隊一起）將在演出的微觀世界中發現我們自己，而且這可能包括了超出特定文化範圍的個人的勝利和失敗，以及使人同情或懊悔的現實。我們執行那些基於事件本身立即需要的儀式，既不隨興，也不陳腐，更不模糊，而是以一種容易並且顯而易見的角色，為了達成我們齊聚一堂的目的而演出。同時，我們的確是「倚靠在當下」（譯註：見〔註3〕之文名。）──最重要的是，我們正共同分享這個場景的誕生，分享一個生命所顯露的真相。

◀ CHAPTER 08 ▶

一人一故事與療癒

　　Peter Brook 在一篇文章中曾提及劇場是被創造來「反應神聖宇宙的神祕，並且撫慰酒鬼和寂寞的男人」[註1]（我想他同時意謂著寂寞的女人及小孩）。

　　從這樣的觀點出發，一人一故事劇場一直都是個撫慰人心的劇場，Jonathan 初發的遠景之一就是致力於讓人類的靈性得以綻放。當早些年我們說著自己的故事時，我們學到了這樣的靈性撫慰是如何地獲得滿足。在社區工作中，我們發現在述說故事及觀賞演出的過程中，當下無論說的是怎樣的故事，經常會成為一種救贖的經驗。對某些人來說，在一人一故事中說故事會帶來情緒宣洩或是單純的肯定；對另外一些人來說，在公眾前說故事是邁向關係連結的重要之路；對團體來說，它是搭

註 1： Peter Brook (1986). Or So The Story Goes. *Parabola*, 11 (2).

起橋樑的一種方式，也在於強化或慶祝早已存在的連結關係。

一人一故事的療癒成效來自一些元素。首先，就像之前所說的，人們需要說出他們的故事，這是人類基本的驅力，自我認同感、我們的定位及在世界中的指引都來自於說故事。大多數人所經驗的存在感是片段的，在這樣的存在裡，人類與地域空間很少得以永續，生活步調太快以致無法聆聽他人，許多人尋求難以理解的意義，於是一人一故事劇場為人們的故事分享提供了一個非批判的聚會論壇。

其次，一人一故事劇場的縮影是仁慈的。尊重是重要的基石，沒有人會被剝削、恥笑或貶抑；相對地，都會是安全的、甚至是滋養的。如此的氛圍足以產生療癒效果，無論是團體成員、使用一人一故事於平常聚會的人、或參與數天的工作坊成員，經驗過一人一故事的人僅僅從身處於接納與寬宏的環境就能夠成長了。

另外一人一故事療癒效果的必要元素是美學。故事不只是被說出來，還會經由一人一故事劇團成員的美感回應變成劇場片段，經過美學的考量選擇，第七章的儀式可以當作提升演出形式本身的架構。

當生活可以擷取成為藝術時，在一人一故事或其他媒材的藝術過程中會發生什麼？如同預言家或夢想家，藝術家能感受到將我們存在片段連結起來的模式。在時間或空間中，藉由一些方法創造出表達內在和諧概念的形式，這是藝術過程的起源——意義的感受與描述。當覺知者經驗到藝術家的創造性時，

就會感受到愉悅。意義的追尋也會產生類似的感覺，我們害怕並常經驗到混亂及無意義，當我們面對著反映出我們經驗的美學形式時，我們將再度得到肯定及激勵。至於會到什麼程度，端視於我們能看見自己有多少經驗被藝術家的工作反映出來，以及藝術家是否能夠展現勇氣、深度及信服力。

　　在一人一故事劇場中，讓自己成為藝術家，就能夠展現出原本生活的模式及美麗。我們的美學專注力讓故事成為存在性意義與目的的證明。意義是整體性的形式，不見得是和諧的或美好的，美學本身就是基本且重要的療癒媒介〔註2〕。

113

　　　Pierre 述說當他還是個嬰兒時如何被祖父母綁架的故事，祖父想要藉此破壞 Pierre 父母的婚姻關係。他描述故事的態度讓人感覺不到他在這特殊事件中的感受，於是主持人要求他聚焦在他想要看的故事片段。他選擇法院場景，他的祖父母被判決必須遣送出境返回歐洲。扮演法官的女演員發揮創造性，自由演出這個角色，她變成暴怒者：「你們竟敢做出這種事情！」她尖叫而且大步走出法官席，在法官袍飄動中逼近被告：「你們無權來破壞這個家，難道你們不知道他們有多驚怕，包括這個幼兒在內ㄚ！」在舞台另一邊，扮演十五歲的 Pierre 的演員在姑媽的保護陪伴下看著這過去的場景。

　　　演出結束後，Pierre 繼續以他吊兒啷噹的方式和主持人互動，但他已經和我們看到他這麼入戲前的態度有所不同，

註 2：參閱 J. Salas (1990). Aesthetic Experience in Music Therapy. *Music Therapy,* 9, 1:1-15.

他告訴我們他可能很快就要去歐洲，這是從嬰兒時期到現在，他第一次要去看祖父母。

114 在一個工作坊中，一位年輕單身女子 Laine 坐在說故事人的位子，還沒準備好清楚的故事要說，她覺得她正站在生活的十字路口，想要探索未來的選擇。主持人鼓勵她想像數年以後的樣子，當主持人直覺性的問話引發 Laine 的創造性後，漸漸地有個生動的圖象顯現，她看到自己成為一個有名且成功的表演者，表演結束時令人感動而且風趣，然後她回家。

「妳有幾個小孩？」主持人問。

「四個。」Laine 毫不猶豫地回答，並且講出所有小孩的名字跟年齡。

「用幾個字描述妳先生。」

「可愛，而且頑皮。」

當演出結束時，Laine 眼中淚光閃爍，她邊擦眼淚邊說：「噢，但願如此，但願如此。」

這兩個說故事人在一人一故事的舞台上，都在冒險坦露其脆弱的一面。或許可以發表某些助益的直覺，驅使他們說出故事。他們獲得了什麼呢？就 Pierre 來說，其價值可能在於接受眾人對他經驗的見證。在訪談過程中，他與主持人的互動有些窒礙與無禮，可能是要保護他在這件家醜中的感覺。但是他發

現他的故事受到演員及觀眾同情的尊重；相對地，他的尖酸刻薄在結束時變得緩和許多。Pierre 很可能僅從欣賞眼前活生生的演出便有所獲益，而不是從腦海中一遍又一遍重複播放的影像。因著看到痛苦的記憶可以完全外化而獲得的主控權，將幫助他能堅定地第一次以成人身分面質他的祖父母。

Laine 在工作坊支持性的親密感中說出她的故事。團體集體創造力的激發不僅顯示在實際的演出中，也表現在富有想像的可能性的氛圍中。這是 Laine 的遠景，但她無法獨自將這遠景帶入生活，也許她也無法自由地想像出可滿足自身需要及渴望的劇本。

很多人看過或聽過一人一故事劇場後，都會問：「它是劇場或治療？」他們看到有人像 Laine 會用到面紙擦眼淚，聽到人們訴說痛苦或失落，看到演員比一般劇場人員表現出更多的關心，既不抽離也不魔幻，雖然他們可能非常有天分。有些觀眾也許習慣地將一些元素分開看待，對於一人一故事劇場似乎包含了這些元素的完形感到困惑，一人一故事劇場的價值及實務並非符合現代社會慣用的功能效益層面，療癒與藝術兩者都是一人一故事劇場整體的目標。

一人一故事的實務者已學習到可以和模糊性及其效應共處。如同每天對人們解釋一人一故事劇場所遇到的挑戰，有時我們也會對抱著狐疑態度的親友正當化我們的所做所為，這些已經產生一些非常具有實質效益的結果。我們大多數人一直很難被人認可，包括財源形式的支持，藝術委員會通常說：「你

們的工作太過治療性，很明顯的一點也不像個劇場。」社會服務基金會通常會有某程度地誤解我們是極度藝術的，但是這樣左右為難的情況好像比較少發生在新的團體，因為一人一故事劇場已經有二十年的傳統經驗來澄清說明。

116 在治療層面的一人一故事 [註3]

很多受過一人一故事劇場訓練的人是從事專業的助人工作（有些是戲劇治療師或心理劇師，他們已經熟悉地使用戲劇來探索人的經驗的療效），愈來愈多時候，他們開始將一人一故事的療癒特質應用在醫院、臨床、住院或日間治療、以及私人執業的工作中。這種對於一般大眾具有廣泛治療性的儀式化的說故事方式，對於遭遇情緒困擾及精神疾病的成人及小孩同時也是個珍貴的工具。在治療中的人有說故事的需要，而且和我們比起來，他們可以說出來的機會要少得多。

第一次遇見一人一故事的心理衛生專業者，通常會擔心說故事人說完故事後「內心被打開」的危險性。當他們更熟悉一人一故事的形式，就會發現有幾個避免界限破壞的保護因子。

註3：「一人一故事劇場在治療中的技巧與議題」（Techniques and issues of Playback Theatre in therapy）比我在這裡所談的還要詳細，以下的想法也許可以提供靈感與進一步的思考，但並不是說要成為頗需要臨床技巧與經驗的臨床心理工作的工具書。
也可參閱 Beverly James (1994).「一人一故事劇場：孩童發現他們的故事」（Playback Theatre: Children Find Their Stories）. In *Handbook for Treatment of Attachment-Trauma Problems in Children*. New York: Lexington Books.，以及 *Playback Theatre and Therapy* 期刊的 Interplay 當期主題，5 卷，3 期。

一個是治療師－主持人的技巧，經過訓練擁有臨床敏感度以引導敘述故事；另一個是形式本身的距離化效應——當說故事人在戲劇中只是觀看而沒有參與時，會有內在控制感；第三，不論精神病患或一般大眾，幾乎所有說故事人都會有與生俱來的感覺，能判斷特定情境下該說什麼才是適當的。我很少看過例外，雖然並沒有該說什麼的指引，但是一人一故事的說故事人會根據團體大小及參與者等因素，本能地控制自我坦露的安全程度。

　　故事不僅在安全氣氛中，也在仁慈與愛中被分享。這在某種程度也類似於 Carl Rogers 的個人中心治療學派所提的「無條件的正向關懷」（不幸的是，一種在私人執業比在治療機構中更平常使用的取向）（譯註： Carl Rogers 為案主中心取向的心理治療學派創始者，為人本治療的代表人物，認為提供自由與尊重的環境，人便能發揮潛能而改變，有效的心理治療需要一致、無條件的正向關懷，以及同理接納）。對有困擾的病人來說，美學層面具有很顯著的療癒性，如同對其他任何人一樣，而且說不定還更為顯著。很多有困擾的人非常需要一些經驗提供暗示，以了解導致他們受苦的內在模式。在最有困擾的人們生活中，無論任何形式的美，他們通常都很缺乏，然而這些人卻也正是最有此需要的人。相同地，他們需要機會以經驗自身的創造性、想像力與自發性。從這樣的經驗中，他們生活的擁有感才能開始成長，導向不斷增加的自主權與健康。

117

有一次，一個協助嚴重情緒困擾兒童的機構來參加一人一故事劇場演出，共有十個小孩，年紀從七歲到十歲，有男有女，大部分的小孩都看過一人一故事。演員是機構的工作人員──戶外工作者、表達性藝術治療師、一位老師及一位心理師──為兒童及同事進行定期性表演。Cosmo 說了第二個故事，我選他是因為他在邀請說第一個故事時沒有被選上，他非常失望，並且抱怨在上次表演中他也沒機會可以說。

當 Cosmo 回應了我一開始的幾個問題後，他的故事就圍繞著幾個不同的主題打轉。他的現實感模糊，當這些孩子掙扎著度過生活中正面對的創傷時，這樣的現象有時就會發生在他們身上。因為什麼、在哪裡及哪時候的問題都沒有用，所以我問他「想要在故事中看到誰」，來幫助他可以聚焦。他回答說他的母親，於是，悲傷的情節開始浮現，Cosmo 目前與寄養父母住在一起，他們不了解 Cosmo 對於因毒品犯罪而入獄的母親感到多大的焦慮與沮喪。

大部分的演員都認識 Cosmo，他們利用 Cosmo 提供的元素布置 Cosmo 與母親痛苦對話的場景。扮演母親的 Karen 從牛奶箱搭建的監獄中說話，然而扮演說故事人的演員躺在床上，彷如他們能在內心的現實中如此交談。母親向他表達：她是多麼難過與抱歉，他希望她漸入佳境，但她並沒有把握做到。她的兒子聆聽並告訴她，他很愛她，他也擔心她。這是最佳方案了，現在並沒有簡單的解答或快樂的結

尾。

　　Cosmo 全神貫注於表演，大部分的兒童也一樣。他並非
是唯一因為成癮父母的問題導致生活被撕裂的孩子，有些兒
童藉著嘻笑來減輕緊張。 Cosmo 大吼「那不好笑！」我對他
輕聲說：「他們知道那不好笑。」「專心看演出。」

　　經過另外一幕之後，兒童、工作人員及一人一故事劇團
成員一起分組坐在體育館，我們以平靜的藝術活動結束表
演，這是幫助他們返回住處前做個結束的一種方式。 Cosmo
畫了一個好大的心，中間有橫桿穿過，他的母親被畫在圖的
中間處，正從小窗戶往外看。

　　對於 Cosmo ，這樣的經驗帶來什麼治療性的成果呢？首
先，他能有機會說出他的故事便具有很大意義。雖然一開始他
有些困惑，隨即浮現的卻是最深層、最重要的故事，蟄伏於所
有其他的生活事件底下。這些在日夜都一直伴隨著他、基於他
的自我感與想要別人可以藉著此事來了解他的原因之下，他非
常想要說出來，並且很想在同儕與工作人員面前分享，以認同
自己。

　　可以在接納的氣氛下說出他的故事是非常重要的，在一人
一故事的表演中，我們總是強調聆聽故事時，友善與尊重的態
度的重要性，我們自己都能專注地回應每位說故事人便是最好
的示範。細想到這些兒童迫切的問題及機構內普遍的嚴肅氣
氛，他們能真正聆聽彼此的故事，並以一般人同情、專注的態

119

度來觀看表演，實在令人有些驚訝。我自己通常還需要很多的提醒，但是他們卻似乎能在某個程度上停止平常自私的互動方式，所以 Cosmo 知道一人一故事的形式可以創造足夠安全的脈絡氛圍，這樣的安全感使他足以能夠冒險說出內心最脆弱的故事。

在我們的表演中，兒童經常像這樣說出自我揭露的故事，我相信讓他們感到安全的是，他們的故事僅以說出來及演出來的形式呈現，我們不分析或討論故事本身，雖然我們在場景中也許會帶著對兒童的認識進行演出。在 Cosmo 故事的場景中，扮演他母親的 Karen 了解到，這個女人可能有些許機會可成為 Cosmo 所需要且值得擁有的母親的樣子，無論 Cosmo 與她重聚以及得到的滿足的夢想為何，她目前無法脫離成癮、犯罪及入獄的循環模式，這樣的現狀讓這些夢想變得不太可能。Karen 的覺察引導她的演出，她所說的話很能表現出母親的愛與後悔，而且同時小心避免任何過度樂觀的訊息，她要傳達出無論發生什麼，母親都會想念他及愛他，那是 Karen 詮釋的部分——一種企圖，停留在形式中，提供 Cosmo 具有療癒的訊息。

當他的故事被說出來及演出來時，困惑痛苦的想法、情緒及影像會經由演員創造性的藝術美感而被轉化成戲劇場幕，演員運用結合了熱情與了解的故事美感，使他們能夠為 Cosmo 的經驗找到和諧且滿意的形式。如我先前所提的，藝術能從生活中擷取出一些傳達某種模式及目的含義的形式。Cosmo 的

生活情境並不會因為說故事而有所改變，但是在某個程度上，藉著觀看故事被轉變為經過整理且藝術地表現的作品，他的痛苦可以得到救贖，藝術是療癒的必要部分。

在精神科醫院中，有位新來的病患 Adam ，只要他出現，會讓每個人都很緊張。他身材高，嗓門大，帶著越戰退伍軍人尖酸刻薄的想法，他被指定參加心理劇團體〔註4〕，帶領者 Judy 也是個資深的一人一故事實務工作者〔註5〕。有一天，Adam 的掙扎成為當次團體的焦點，他不願當心理劇的主角，Judy 感受到其他團體成員想要找方法來幫助他的渴望，於是邀請他說故事，以一人一故事的形式，讓其他病患演出，他只要觀看。

Adam 說了一個成長中的故事，在家裡，情緒不被認可也不能表達。有一天，家中的老狗生了場大病， Adam 被告知時，他在父母前隱藏他的焦慮就去上床，但是後來他偷偷下樓，去躺在狗的身旁，給予並也接受安慰。

當 Adam 觀看這一幕時，他不禁落淚，他哭了很久，稍後他告訴每個人說他已經好幾年哭不太出來了。

121

註 4：心理劇與一人一故事劇場的不同在於前者對於問題取向的焦點、戲劇的長度——通常一小時或更久——以及被稱為主角的說故事人在自己的戲劇中演出。想要了解兩種方式的異同，請參閱 J. Fox (1991). Die inseszenierte personliche Geschichte im Playback-Theater（在一人一故事中的戲劇化個人故事）. *Psychodrama: Zeitschrift fur Theorie und Praxis*, June.

註 5： Judy Swallow 是創始劇團的創團成員，社區一人一故事劇場的主持人。

接下來幾天在病房裡，Adam 開始主動與幾個精神狀態很脆弱的女病患發展親密感，有些工作人員很擔心這些女病患，同時很生氣 Adam 已經危及她們的病情穩定，Judy 好奇 Adam 是否正在尋找可以體驗他的溫柔的方式，正如同當初他對待狗一樣。雖然 Judy 並沒有跟 Adam 討論她的想法，但在他離開時，他告訴她他想了很多，讓她覺得也許他已經有了類似的連結。

在當時，Adam 的故事所引發的一些議題持續在團體成員裡發酵，在一次團體中，其中一位他所愛戀關心的女性，說她開始了解她可能習慣扮演患有重病的被害人──成為可憐且需求很多的生物，像是 Adam 的狗。當初他說故事時，她並不在場，故事所賦予的學習及領悟已經成為團體集體故事的一部分；另外一個發酵是開啟了種族的敏感議題，Adam 是白人，挑選黑人病患扮演他心愛的狗，另一個白人病患則扮演 Adam。在演出中，扮演說故事人的演員最初因為要表達溫柔而覺得不好意思，也許特別是因為對象是黑人演員吧！但是當 Adam 在觀看時，他的情緒解除了這角色的壓抑，讓演員能夠融入演出。團體成員看見這兩個男人熱情地擁抱，一黑一白，超越了 Adam 的故事，這個影像持續成為在探討種族主題時，一個具有人性而正向的觀點。種族議題是個隱藏憂慮危險的範疇，有時徘徊在團體中而成為隱藏的話題。

　　到目前為止，通常都是心理劇師發掘一人一故事劇場成為臨床工具的潛力，它已經被用來當作暖身活動，與還未準備好進入成熟的心理劇的病患一起演出一人一故事式的故事。有時候，一人一故事被運用在心理劇中，也許主角太過脆弱以致無法停留在故事中，那主角便能從說故事人抽離的位置中獲益許多。在私人執業的心理治療裡，個案、家庭或夫妻都能以新的創造方式看待生活與互動，而帶來領悟與改變。在戒癮治療中，一人一故事劇場提供非批判、非威脅性的討論聚會，成員在這裡能找到誠實面對自己的勇氣。

實務觀點

　　端視個案的需要、工作人員的配合度、資金贊助及其他因素，一人一故事劇場能夠以很多種方式應用在臨床工作上，以下是一些可能性：

　　這工作可以單獨由臨床工作者帶領，至少是在當場沒有受訓過的一人一故事人員（但是自願的工作人員能提供非常有助益的協助，即使他們才剛認識一人一故事）。如同在 Adam 的故事中，有時治療團體中某些病患狀況較佳，足以成為故事中的演員。在這個例子中，療癒獲益將從說故事人延伸至演員。讓病患因為在他人故事中扮演角色而產生體認與助益，這是極具治療性的，在這當下他是個可以給予禮物的人，不再只是被當作是有缺陷的。病患完成故事的過程中所發揮的創造力也將

提升他自身的成長，同時，如我們所見，一個人的故事可能涵蓋對他人而言也是重要的主題，或團體整體的主題。

當劇團承接單一演出或連續性的節目而去到機構，一人一故事劇場表演的治療性就可能會發生。在性侵害加害人及成癮者復健的療養院中，治療計畫包括當地一人一故事劇場的定期演出。在這樣的表演中，大多數都是劇團人員進行演出，也許病患或個案會在某些場景演點小角色。

為無法成為演員的個案進行一人一故事時，你也許能建立由機構內固定的職員所組成的院內劇團，前面所提的 Cosmo 故事的演出團隊即是院內劇團。他們藉由參加定期性的午餐練習來學習一人一故事劇場，同時每個月為兒童表演一次。院內劇團的一個好處在於他們熟悉機構內的文化、大小事、以及兒童本身，兒童喜歡獲邀參與演出，如同他們喜歡獲邀來說故事一樣，但是在這種表演的脈絡中，他們還不是成熟的一人一故事演員，若要成功扮演好角色，這些兒童會比一般表演需要更多的結構性與督導。

124 議題與適應

與心理疾患的病患一起練習一人一故事劇場時，花點心思經營好團體歷程及社會計量（sociometry）特別重要——專注在任何團體都會出現的忠誠、認同及關懷之間經常變化的平衡。一人一故事能否成功的決定因素在於團體動力：即使與情

緒創傷者工作時，確定以高度信任與尊重的方式挑選、訴說和演出故事都是可能需要而且必須的。

在臨床機構中表演一人一故事時，根據病患的需要及整體情境，演出形式可能需要經過創造性的調整，例如步調要放慢，所以主持人可以確定故事中的每一個元素都能精確地（雖然並非字面上的——這之間有所不同）符合說故事人的主觀經驗。另一調整是主持人嘗試場景的空間定位，尋找說故事人與表演的距離，可以讓說故事人投入最深但不會被情緒淹沒。做為一位主持人，也許在重要時刻會請說故事人介入場景，創造出一人一故事與心理劇的交融性，也許停在一位說故事人，同時進行一連串的表演，每一個表演都是從前一個表演衍生的。有些一人一故事形式可能在特定情境中有用，但在其他情境卻不適用，為具有心理困擾的兒童表演的劇團發現一對對的形式太抽象了，以致兒童難以理解，所以多傾向不表演。其他人可能注意到流動塑像引起熱烈回應，後來運用流動塑像的總時間甚至比時間長的形式還要多。一人一故事適合新的衝突解決方式，衝突中的每個人說出故事，然後觀賞其他人的故事。全心全意且不批判地關注在每個故事上，一個接一個的序列陳述比同時面質似乎更能創造出一種氣氛，因為對方完全被聆聽，所以他們能夠鬆動因維護自身利害關係所形成的憤怒。一人一故事也能應用於問題解決方面，與 Boal 的論壇劇場及其他劇場模式相輔相成，其中觀眾會受邀給予說故事人的故事較具有適應性的結果。

關係連結的重要性

　　與其他臨床工作人員互動的持續性與關係，決定了在一人一故事劇場的治療性團體中所發生的安全性及有效性。他們能夠了解與支持正在進行的事情嗎？假如必要的話，一人一故事劇團中的事件是否能被其他工作人員持續關注著？一部分的任務可能是教育其他工作人員認識一人一故事，包含臨床的及直接照顧的工作者，也許是透過創造機會讓他們自己體驗一下。

　　這是另一個主持人也需要盡力擔任組織者及事物協調者角色的情境。盡可能創造出讓病患願意說故事的安全感以及治療性的氛圍是必要的，但是在某些情境中會有困難——可能是因為缺少接納度或是時間受限。在一人一故事劇團或表演中所發生的事情，必須與處遇方案相整合。

治療師就是藝術家

　　在一個門診臨床機構裡，一個經過一人一故事訓練的治療師帶領一個由八個成人病患組成的週間團體，Janice 正在說個故事。

126

　　「這故事是今天早上來這裡的路上發生的，我在醫院的角落處下了公車，此時看見一隻幼鳥好像不能飛。」

　　主持人 Dan 溫和地打斷她：

「Janice，誰可以在故事中扮演妳？」

她看看其他人：「是 Sue 吧！我想」

「那麼當時妳的感覺呢？」

Janice 竊笑地看著他，她知道這不是一個隨便的問題，「很好！我覺得不錯。」

他要求她挑一個人扮演那隻鳥，她選 Damon ，「無助」是她用來描述那隻鳥的字眼。她繼續說：「所以，我站在那裡並且看著這隻可憐的小東西，疑惑地想著我應該做什麼，我不想就這麼離開，我是說小鳥離馬路很近，我可以預期小鳥會跳到車子前，然後被壓死。」她揮動手指並且不安地笑著：「但假如我把鳥兒撿起來，也許其他的鳥會聞聞我手中的那隻鳥，然後啄死牠。這是我所想的，就這樣。」

「Janice ，最後怎麼樣？」

「我就離開了，來到這裡。」

這故事演出來了，當演完時，Dan 告訴演員停在當下，並且繼續將 Janice 留在說故事人位置。

「Janice ，看看場景中的妳，看看小鳥，讓妳想到什麼？」

Janice 看著：「嗯，我猜那隻鳥有點像我。」

Dan 帶著鼓勵點點頭：「Janice ，當妳小的時候，誰在妳感覺無助及受傷時走開？」

她遲疑一下：「我母親，我覺得。」

隨著 Dan 的問題，一個新的故事展開，或許應該說是一

個過去的故事， Janice 在早期被母親背叛的故事。這故事也演出來了， Janice 受到感動，其他人也是。隨後討論一陣子，關於過去的傷痛、危險、幫助或不幫助、獲得支持或遭到遺棄。

127　　在這個短劇中，治療師－主持人使用故事當作是接近 Janice 幼時經驗的早期創傷的方式。這種心理動力式、分析性地運用個人故事是非常有效的——如同我們之前所見，一個此時此刻的事件可以包含其他故事的迴響，也許在說故事人生活中有更痛苦的經驗。一人一故事的過程能被運用來使這些迴響更加外顯，將潛意識帶到意識中，這是 Freud 所說的心理治療的目標。

　　但是如果一人一故事只是如此的治療性，那麼有些一人一故事的療癒力量也許會因為這樣的適應方式而被真的低估，這將錯失某些東西。

　　個人故事的意義通常顯現在好幾個層面，想像一根弦從鍵盤的一端拉到另一端，你也許感覺到幾乎無法聽見共振的最低沉低音調，假如你將所有和諧與不和諧音都除去，將會減弱彈出的基音音調。如同在音樂的弦中，一人一故事的故事意義在於某些程度的動態與和諧的關係，此關係迴響在所有元素以及隱而未喻的層面連結之間。

　　在這例子中，主持人 Dan 肯定地帶領 Janice 的故事朝向特定意義。他根據心理動力的原則介入，認為重要的現存經驗

總是與早期幼兒時期有關，特別與早期創傷有關。這理論有些真實性，但對我而言，要讓病患從這裡得到學習與成長並不需要抽離出這部分的意義。事實上，故事最顯著的力量與效果可能在於互相關聯的意義的多面向性，而 Dan 對故事的處理可能正好消除了 Janice 的療癒效果。

　　在此刻所欠缺的是可以特別藉由藝術所帶來的療癒，藝術是藉著暗示與隱喻，也藉著想像、直覺、創造與對美的辨識來發揮。假如就以 Janice 說的故事來充分地尊崇她的故事，她——以及其他團體成員會懷有豐富的聯想意象，此意象對每個人來說都可能出現不同的意義。做為一位主持人，Dan 可以不需要憑藉詮釋便能增加故事的治療效果，例如藉由鼓勵扮演說故事人的演員在扮演角色時帶著完整的表達性，或是藉由提供轉化的可能性。也許當 Janice 看完她的經驗是如此被呈現之後，在所有複雜交錯的層面上，她會受到鼓舞去想像對她及團體具有療癒的片刻的實現。

　　Dan 不信任故事自身的一個原因，可能是他自己缺少在藝術領域中的自在性，以及對藝術家角色的不熟悉。當臨床工作者將一人一故事引進他們的工作時，所需要面對的最大挑戰就是——如何將藝術形式的內涵帶進臨床實務的世界。即使像 Dan 這樣的人，已經在工作坊及訓練課程中體驗過創造性、藝術及故事強而有力的療癒力量，但相較於做為藝術家，他們還是比較習慣當臨床工作者。一旦他們意識敏銳地覺察到病患的需要與脆弱性而與之工作時，藝術範疇的相對未知性會讓他們

抗拒去信任使用。

如同任何的新領域，美學經驗的療癒力量仍未能充分被探索與了解，可能因此引發不信任，或至少謹慎小心的觀察；但這是可以改變的，如同心理界逐漸喜歡價值不僅是現象的經驗也是故事本身的取向，「通往認識論的康莊大道」〔註6〕。

同時也有一些人在治療工作中成功地使用整體且藝術性的一人一故事歷程，他們發現即使與一群精神病患待在醫院的消毒病房裡，沒有一人一故事演員可以幫忙，你依然能邀請藝術的風采，利用彩色的道具及劇場式的椅子安排來轉化空間。最重要的是，你要能賦予你內在的藝術家自由地去觀賞與慶祝被敘述的故事中的詩意，並且在他們將彼此的故事帶進生活時，邀請參與者一同發現他們本身的藝術性。你可以信任故事的完整性以容納多層的意義面向，也信任當故事呈現在舞台時，說故事人將接受團體的智慧與領悟，能接受到目前他已準備好接受的程度。

🍃 療癒與藝術的交纏

很荒謬的是，一人一故事劇場成功地廣泛應用到心理治療，使得要解釋一人一故事變得更加困難，因為許多人最開始會在治療性情境中接觸它。「不是的，雖然它可以被如此運用，但它主要不是個治療架構；不是的，你不需要成為治療師

註6：Bradford Keeney (1983). *Aesthetics of Change*. New York: Guilford Press, 195.

才能進行；是的，我們在公共劇場表演一人一故事劇場；是的，我們留意到對包含演員的每個人來說，在最廣義的向度上，它可以是療癒性的經驗。」

　　無論一人一故事劇場在哪裡及為誰表演，它和我們文化中常被分離的元素交錯著，這些元素如同很多事情一樣，都是被分離開來的。在不同情境下，自然而然會需要強調藝術或美學其一，一些團體或個人實務者也許選擇專一，經常在公共劇場表演的團體可能特別專注於表演及呈現的藝術準則，在醫院的治療師會使用一般民眾不需要的精深治療知識。雖然這些元素使用的比例會改變，但是它們都是一人一故事的整體部分，藝術與療癒兩者都是此工作進行時不可簡約的成分。

130

◀ **CHAPTER 09** ▶

在社區中

在某些時候：

　　我們在紐約公共劇場表演，對於當地的劇場氣氛感到有些焦慮，這個場地比我們所習慣的還要正式，有一個真正的舞台、黑色的布幕以及開放的空間，觀眾習慣在這裡看戲劇——他們將如何看待我們那麼個人即興的劇場？當表演開始時，很明顯地和我們在家鄉公開的表演非常不同，這些人都是紐約客，彼此互不相識，也都不熟悉社區意識，我們感覺他們抱著「演給我看」的態度，而且我們也懷疑是否能夠如他們所願。我們繼續表演我們的形式，故事一直上演：慢慢地，在我們跟他們之間以及在他們彼此之間的連結都增加了，但是我們離開時，總覺得發生的還不夠。在把這樣世故的團體變成「鄰居般的觀眾」此一方面，我們並未真正成

功，而這個方面正是導致一人一故事劇場成功的轉化機制。

　　另一場在紐約市的表演，這一次我們在一所貧窮地區的高中演出。當武裝警衛打開前門的鎖時，我們呆住了，而且鴉雀無聲，他告訴我們，在學期初，有位學生在這邊的樓梯被射殺。現在大約有三十個孩子在教室等我們，他們都是黑人，而我們都是白人。在我們剛要開始之前，僅靠著他們對老師的信任與尊重，才讓我們免於被哄堂大笑。當我們開始表演後，他們想要被聆聽的渴望開始超過心中疑慮，我們邀請他們協助故事表演，他們咯咯地笑，但還是願意做。他們說著關於自己處於恐懼與危險的故事：這些孩子生活在戰爭區，老師、家長與法律都無法確保他們的安全。當我們結束打包時，有個男孩徘徊著，分享他自己的生存策略，我們被他哲學性的幽默所打動──或者，那應稱為「智慧」。

　　我們來到一場家族治療研討會，這場會議是在暑假期間閒置的大專校園內舉行。依照行程，我們的表演安排在體育館般的多功能性場地，空調有點冷，一排一排折疊的椅子在高高的天花板跟寬廣敞亮的地板間顯得矮小。開始之前，我們請治療師幫助重排椅子變成弧形，以便觀眾可以看見彼此。在他們創造出的圓圈以及我們設立的舞台之間，我們盡力催化他們能共同尋求連結與肯定。他們敘述關於自己在治療會談中發生的神祕、挫折及成功的片刻──以及他們的私

人生活。在表演結束時，房間感覺溫暖了許多。

　　某郡監獄的社工員安排了一場表演，我們列隊通過帶著武器和鑰匙的粗壯男人們。警衛搜查我的樂器袋子，拿起每個鈴鼓和鋸琴檢查一番。當警衛看著樂器時，想到的是武器而非音樂。「你不可以帶這個、這個還有這個進去。」受刑人聚集在沒有窗戶而且充滿消毒味的餐廳，他們看到我們似乎很高興。他們說的是關於自己如何被陷害、女友如何離開他們、出獄將會像是什麼樣子這類的故事。表演結束後，他們圍著我們，期待更多互動，最重要的是，他們想要繼續說說他們的故事。其中有些人會有這樣的機會：因為我們其中一位演員日後將會回來，帶領他們一系列的工作坊。

　　我們在家鄉的舞蹈工作室，有優雅的弧形窗戶可以看到街道以及寬廣光滑的地板。房間內擠滿父母親與小孩，我們與大部分的人彼此認識。故事一個接著一個進行著：一位母親敘述一段童年記憶，連她的小孩都沒聽過；一位小男孩挑選他父親在他有關噩夢的故事中演出；四到七歲的孩子搶著說一些受傷的故事，都跟他們能夠掌控身體世界的能力有關。主持人僅僅想為了多樣性，而試圖改變主題：「我今天看到也有一些祖父母來，誰願意說說關於和祖父母在一起特別時光的故事？」三個人舉手。「好的，Jacob？」「我從樓梯摔下，然後縫了幾針。」

133

　　這些都是我與創始劇團表演的片段,大多數的一人一故事劇場能夠依此連結到相似性的表演經驗。將我們故事論壇形式帶進社區的每一個角落,包含一些不常看到劇場的地方,是我們的主要支柱——不但是我們的酬勞,也是我們的物質來源、我們每天的食糧。

創造一人一故事劇場的空間

　　在上述的表演裡,我們都是在除了表演外,經常還有其他用途的空間裡進行。在上述一些例子中,例如監獄,我們將要使用的場地一點也不友善。在所有情境中,只有最後一個案例,在舞蹈工作室的家庭式演出時,空間才能完全讓一人一故事劇場任意使用。這空間是親密的、美感的、充滿了創造活力的符號,觀眾早已經感受到與一人一故事劇場和其他人彼此之間的連結。

134　　當一人一故事表演不能在類似這樣的場地進行時(大部分時候場地都不合適),我們的首要任務就是盡己所能地轉化整個空間。從某部分來看,這在邏輯上很簡單——我們需要一定的空間可以移動等等,但是事實上所需要的還會更多,如同在第七章所說,場地空間的安排是表演儀式的一部分。

　　空間的親切感愈少,你所需要準備的就愈多。不只是空間,還有觀眾——包括解釋、消除疑慮以及示範過程。同時,你還必須要有耐心,對於在大眾前自我揭露感到陌生且憂慮的

人們來說，可能會需要花一整場表演的時間，才能達到某些程度的開放；但對其他觀眾來說，可能在表演一開始時便已經達到。這現象在工作坊與表演的情境中，都同樣會發生。最困難的一人一故事經驗之一，是我們帶領重刑犯監獄的青少年團體，他們全都因為重罪而入獄，包含謀殺、強暴以及攜械搶劫。從創始劇團來的四位演員和他們共同連續進行十次、花了七次時間，這些罪犯才願意圍個圓圈坐。每週都會有多一點點信任，一開始時，他們試圖用暴力及泯滅人性的性行為讓我們驚嚇及作嘔。這些情節從血腥電影描寫出來的，比從他們真實生活說出來的還要更多──並非他們的生活裡缺少這樣的經驗，而是還沒有準備好要說出他們真實的故事來坦露自己。最後，在結束前，他們讓我們無預期地一瞥他們的脆弱性，甚至是溫柔。最後的其中一個故事是關於在紐約市廉價公寓的屋頂上飼養鴿子，得意洋洋地看鴿子飛走，焦慮地等著牠們回來，同時很好奇牠們現在過得如何。

一人一故事劇場及理想主義

為何我們在如此困難的環境下還要進行一人一故事呢？這困境也許是在物理空間方面，或是在群眾的態度方面，也可能兩者皆有。

打從一開始，一人一故事劇場就被構思為禮物的劇場，正如上一章節所討論的，它就是要提供給全世界成為療癒互動的

135

媒介。我們了解每個人都有故事以及訴說的需要，然而當故事可能要出現時，他們卻有所保留。我們獻身投入將這種論壇帶給「不說故事的」以及已經經驗過分享故事而獲得滿足的人們。當我們第一年嘗試實現這樣的理想時，所獲得的獎勵與成功一次又一次（雖然有時幾乎只有一點點）超過挫折以及阻礙。整體而言，為了從不去看戲劇的人以及另一群重視這種文化經驗的人，而從事劇場工作，感覺真的很棒。當一個未成年媽媽了解到這些大人真的想要聆聽以及尊重她的故事時，她臉上的表情可以美化吵雜簡陋的空間，尷尬的四十五分鐘可以營造出共同的語言。

　　我們從七〇年代中期開始我們的工作，那個年代中，六〇年代改變世界的精神還持續影響著當前的思想。我們想要成為社會療癒與改變力量的渴望與當代的精神不謀而合，但是在雷根時期自私的八〇年代中，我們變得與時代不一致。想要持續肯定一人一故事扮演的社會角色，對我們劇團的自尊形成一種挑戰。當我對一位年輕人解釋一人一故事是非營利組織時，他說：「很快就會變成營利公司了，對吧？」他並不了解為理想而非為營利奮鬥的重要性。

　　並非我們不努力去試著營利，我們申請經費贊助，有時也會申請到──幾乎都是在社會服務領域的工作。我們費盡心力持續探索藝術性發展，通常有美學上的成功，但卻很少獲得藝術組織認可。所以像是要用一人一故事劇場教導智能遲緩者如何使用大眾運輸系統的贊助，成為我們經營劇團的經費來源

——這無疑是對我們人性的試煉，但這還是會帶來欣喜。我從沒忘記一對天真地像是九歲孩童的青少年，手牽著手坐在他們的中途之家，當他們說著第一次在沒人監管下搭鄉村公車的旅行時，那種喜悅與笑容。

對於許多（也許幾乎所有）的一人一故事劇場來說，提供一人一故事給弱勢者的實踐，一直都是重要的特色。這是區辨一人一故事劇場與其他近期重視個人故事潮流的重要特徵。我在想，特別是當代或個人神話的廣義領域中的大師，包括Joseph Campbell 以及 Robert Bly ，他們的工作顯著重要而且有影響力，主要有助於那些研讀神話學的、諮詢榮格學派治療師的、在心理成長中心參加工作坊的、旅行到國際飯店參加會議的人們。相對地，一人一故事劇場草根的單純性以及直接性，讓每個人幾乎都容易接近和了解它。過程也能立即連結所有不同教育、世故及財富階層的人們關係。在美國華府的一個無家可歸的婦女也許從不會參加當地的一人一故事劇場，但是劇團可能會來到她的收容所進行表演，她便能說出自己的故事。

一人一故事在私人組織

並非所有的一人一故事劇場都遵循傳統專注在社會服務工作領域中，依循著其理想主義，在光譜的另一端，可以應用在私人企業的組織發展。大約一九八九年開始，有些一人一故事劇場及個人實務者已經發掘將這事業帶進私人企業的管道。在

私人組織中，一人一故事劇場成為一種可以說出實話及經驗的
論壇，舊有的管理模式遭到挑戰而面臨重整，所有這些都在具
有建設性及創造性的方式下發生。

　　大部分的公司都充斥著嚴格等級制度的工作環境，那些負
責執行他人決定的員工也許缺乏充分的成就感、滿意感或與他
們工作的連結關係——當你想到大部分的人花多少時間在工作
上時，這導致嚴重的失落感。在一些企業裡，上層管理階層似
乎最後都了解到，如果線上作業員可以因為自己的工作而感覺
到更加投入並得到更多獎賞，那就可能會達成他們想要增產的
目標。於是針對陳舊的結構與停滯的溝通，這些管理階級開始
想要探討新的想法，例如一人一故事，以產生新的替代方案。

　　當員工受邀來說他們的故事時，真正會發生的內容遠比執
行長想像得到的還要多。情緒會被攪動、分享、聆聽，自尊與
真理會自我顯現在之前從未被看見之處。有位男性這一輩子第
一次在大眾面前哭泣著說：「我從不相信情緒如此可貴。」另
一人說：「這修復了我的希望。」

　　從事此類工作的一人一故事劇場將面對收穫及危險，發現
一個人的作為能延伸並幫助到另一群人，可以從中得到滿足，
在其中發現到光鮮亮麗的名流也只是想要說故事的人，並不比
罪犯、老師或藝術家缺少人性或迷人之處。目前私人企業領域
也是一人一故事工作者有機會賺到一大筆錢之處，因為很難靠
在其他領域工作——藝術表演或社會服務——所賺的為生，開
業執業能有機會獲得優渥的報酬將會帶來極度的滿意，甚至陶

醉。

　　但是這也將付出代價，特別是如果唐突地往這方向前進，賺大筆鈔票的前景可能導致極大的壓力。有些擅長於私人組織工作的劇團已經在競爭的議題與表現的標準上決裂絕交。有些成員談到他們深沉且未解決的掙扎的痛苦，另一個損失是為一人一故事的傳統喜愛者表演的心力與時間將會減少。

　　當聽到這模式時，我好奇是否在工作中有兩全其美的過程，也許當這些劇團在示範及教導一人一故事劇場的人性價值時，他們也能吸收一些資本市場並非行善的價值觀，同時發現這些價值觀造成情感傷害。

專業性、雄心抱負及愛

　　無論一人一故事劇場是否會投入私人企業工作，遲早都要面對世界化的問題及牽連。

　　基於創立劇團所需要的是單純的熱忱，不需擔心太多的技巧或經驗，每個感興趣的人都可以逐漸成為團員。當你能做得更多，然後想要追求一人一故事藝術潛力的慾望也會隨之發展，感受到想要分享的激情、自豪及衝動──「讓我們把它帶給全世界！」這時表演水準的評估問題會開始浮現：我們準備夠好到可以表演了嗎？可以收門票了嗎？將我們自己當作專業資源嗎？假如每個人有相似的技巧或發展的承諾，對藝術性標準的自我評價將導致團體內的壓力。當可以邀請新成員參與劇

139 團的時刻來臨時，可能也有挑選的過程：挑選跟現在其他團體成員擁有同樣的才能與能力的演員，但是原來的成員也許在內心會好奇，如果換他們來試鏡是否也會被錄取。

劇團持續的排練、表演及發展，讓有些人非常喜愛，以至於想用一人一故事當作謀生的工具——他們對自己說，這可以是個職業，而不僅是個有興趣的副業。聽到其他一人一故事劇場的狀況將會激勵他們，他們了解一人一故事可以如何運用當地行政機構及社區活動，有些團員開始在機構、學校及企業中工作，他們領有收入，其他有正職的團員則無法參與。對一些劇團而言，這樣的異質性變成了問題：有雄心抱負的成員覺得被其他人拖累，他們覺得自己技巧增進，但是其他人進步緩慢。在關於專業性、金錢、包容性或者藝術性的微妙議題中，團員會發現劇團正沿著棘手的路徑前進。有些劇團運作停滯，有些則能達到共識，也許一起決定劇團要成為專業的團體，或是也許僅僅接受技巧與抱負的差異性，並且找到調和與適應的方法。

最穩定的劇團似乎一方面會發現介於藝術與專業實現之間需求與魅力的平衡點，另一方面以允許共容性的步調前進。這意謂著需要放下最令人暈眩的極致雄心壯志。假如你完全很澈底及真實地堅持社區的價值——依照 Jean Vanier 的定義「讓每人發光」（bring each other forth），你將永遠不會成為脫口秀的熱門人物，也不會從戲劇界得到高度評價或賺到大筆鈔票。相反地，你將欣然接受公民演員的方法，最重要的是，所有行動

都是為了愛。

🌿 一人一故事劇場在教育

　　在全世界中，許多團體及個人實務者都在探索一人一故事劇場應用在教育的可能性〔註1〕，他們已經在所有層面上實驗過在學校的實況。雖然有些會因為學校文化和狀態而感到沮喪，但是其他的人靠著外交手腕及堅持，在對待一人一故事劇場友善的校園環境中已經獲得成功。從一次表演到許諾超過幾天或幾個星期的方案，藉以提供一個論壇，可以討論學校校園正在處理的議題，或是提供探索課程題材的新方式。一人一故事劇場甚至可以成為永久的特色——我知道兩個高度成功的學校團體，各在美國阿拉斯加及英國新漢普郡，一個由中學生組成，定位為「危機」——自殺、酒癮以及其他青少年期所屬的危險；另一個是十一及十二歲的孩子組成，到社區中的安養中心及小學表演。

　　所有我們提及經驗過一人一故事劇場的好處都相互關聯，而且對兒童也適用：自我肯定、理解及主控感、他人分享你的經驗的啟示、積極地建立認同感。若有兒童日後成為一人一故事劇場的演員，還會有更進一步的收穫。對於情緒及社會支持有特別需求的年輕人，有機會歸屬於這樣的團體就如同抓到了救生圈，這些年輕人滿足於置身安全、親密及一致的環境中分

註 1：參閱 J. Fox (1993). Trends in PT for Education. *Interplay*, 3, 3.

享自身的故事，並且在公眾前發揮他們的技巧讓他們感到自

141 豪。

　　一人一故事過程在學習本身扮演核心角色的任務，特別在一些現今教育趨勢的脈絡中，根據 Gardner 的多元智能理論，除了已知的兩種——語言及邏輯－數學，還有一些已經辨識出通常也在教育中強調的智能類別〔註2〕。在演出的故事中探索新觀念時，主要學習模式為身體動態的、空間的，抑或是人際的兒童可能更加能領會。不同於競爭方式，另一種學校教育潮流是集體學習，重視共同合作的技巧所帶來的優點。一人一故事創造出當下立即獎賞的劇團合作經驗，在過程中，將每個人的長處充分運用才能導致成功。（一人一故事輔助教學的能力也在成人教育中發揮價值——舉例來說，在澳洲、德國、英國及捷克，一人一故事劇場已經運用在成人學生的語言教學上。）

　　雖然一人一故事劇場很明顯地吸引兒童而且有助於學習，但是並不見得能輕易地受到學校喜愛。一人一故事很尊重的是每個人經驗的事實，而不是現狀及大眾所認定的說法。正如同大部分的機構一樣，學校通常不會是承認個人或團體主觀事實的場所。環境也是個挑戰——通常在學校中，要開創出適合一人一故事表演的妥善空間有其困難：太多孩子聚集在廣大禮堂的聚會及遍布桌子的教室中，像是頭蓋骨摩擦軋軋刺耳的下課鈴聲會粗魯地打斷及縮短最後的故事。

註 2： Howard Gardner (1983). *Frames of Mind*. New York: Basic Books.

一人一故事及政治

一人一故事劇場尊崇主觀事實，會有政治性的迴響。你的故事、我的故事及我們的故事有著無可置疑的正當性，這樣的訊息是相當充權的（empowering）。在官方說法並不認可個人主觀經驗的政治脈絡中，這樣的充權具有破壞性。僅僅是對私下傳說的、記憶中的、重複流傳的故事的敘述與相信便能導致對改變的呼籲，甚至是改革。經過改革後，依舊藉著敘述故事的方式以避免真相被遺忘，被更強大的力量所共同選擇，無論他們是壓迫行為的新面孔或是媒體的老面孔。

在一九九一年，我們聽說一個蘇聯中央電視的四人拍片小組，想要到新帕茲來拍攝一人一故事劇場的起源。他們已經製作過莫斯科一人一故事劇場（Moscow Playback Theatre）劇團的影片，他們想要在他們影片開頭增加幾個 Jonathan 的鏡頭，並且拍攝新的有關創始劇團的紀錄片。在他們預計到達的前一星期，莫斯科發生了舉世震驚的政變，我們當時很肯定地認為他們會取消旅程，甚至當幾天後政變又被弭平，我們更加確定他們應該會取消。有可能有新聞工作者在會影響一生的故事發生中途想要離開莫斯科嗎？但是他們準時到達。

在他們來此的決定背後，無論還有什麼其他的動機——他們之中至少兩個人真心地想像，拍攝一人一故事劇場可能可以成為在娛樂界成功的途徑——他們帶著訴說他們上個星期所發

生事件的故事的需要來此。他們正在情緒最激動的時刻，我們
安排了非正式的一人一故事表演。透過翻譯，編劇 Svetlana 訴
說在車臣街道上，一個哭泣的老婦人將自己置身於緩慢駛向人
群的坦克車前。她哭著說：「殺了我！殺了我！」「不要殺他
們！他們還年輕，我已經活夠了，殺了我！」坦克驟停，一位
年輕士兵從坦克車內爬出來，還流著淚。當 Boris Yeltsin（譯
註：葉爾欽）宣布政變帶頭者正逃往機場時，導演 Igor 正在蘇
聯國會，他了解這意謂著政變結束，便跑出去告訴群眾。一開
始，群眾並不相信他，然後聽到大叫、唱歌及大笑。他也說了
在紅場有關三個年輕人的葬禮，他們為了反抗政變而遭到殺
害。他提到廣大的廣場擠滿了人，多到連你要移動一下都不可
能。但是他們保持安靜、尊敬，甚至溫和，當群眾中有人昏倒
時，人們迅速移動，好像發生魔法般的消失讓救護車可以通
過。

　　看見歷史轉捩點正在我們眼前發生真是令人驚嘆，我們問
Svetlana 為何他們還是準時前來，她回答：「因為你們所做的
就是關於故事，那我們還有哪時會像現在更需要訴說我們的故
事呢？」

◀ CHAPTER 10 ▶

在全世界擴展

有一天，我們收到位於匈牙利新成立的一人一故事劇場寄來的信，對我們來說，遠在那邊還有著一人一故事劇場活動，還真算是個新聞。我們從未去過那個國家工作，也從來沒有匈牙利人來我們這裡接受過訓練。我們非常欣喜，但一點也不驚訝，到目前為止，我們已經習以為常地知道一人一故事劇場在全世界中擁有它自身獨立的生命、有能量的且不可預測的成長模式。

原來是匈牙利的人透過一卷錄影帶認識了一人一故事劇場，是在米蘭由瑞典籍老師帶領的一人一故事劇場表演，這位老師在我們這裡訓練了幾年，假如有人想要追溯一人一故事的關聯，總是會有個這樣的連結鏈。從一開始，一人一故事劇場的成長就已經是人與劇團間的口碑相傳——這過程緩慢，但是個有生命力且結實的發展，經過了這麼多年，大多數人看過表

演或是聽過朋友分享談論後都會被一人一故事所吸引。現今愈來愈多人因為書籍傳單而能有第一次機會來認識一人一故事劇場，但是假如他們因此受到激勵而持續認識一人一故事，他們會發現自己身處於一種最像是口語傳統的網絡中，因為我們所進行的便是故事，我們經由自己的故事來認識彼此。

幾年前，除了我們創始劇團從事一人一故事劇場，如果還有其他一人一故事劇場可能創立時，我們必須思考品管、擁有權及規範等問題。有些人建議我們去申請名稱與內容的專利和授權，如此我們才能確保其他人想要從事一人一故事劇場的進行方式，能和我們當初創立時的實踐與價值一致。以此方式，我們不僅能夠監管以「一人一故事劇場」為名的工作標準，而且還有立場從其他劇團的營利中得到金錢利益。這種模式的運作在人類的潛在進展及商業行為上都是可被接受的，但是對於一人一故事劇場就是行不通，就是不對。我們傾向另一種模式，就是想法觀念是藉由面對面的接觸來分享，而非以買賣交易的方式。在訓練過程中確立品質管控，因為一人一故事的效果是憑藉其特有的本質，所以任何想要從事一人一故事劇場的人，如果沒有充分地重視尊重、安全、以及美學的優雅就不可能成功。

因此我們鼓勵其他人能使用我們發展的形式，並且能探索它、運用它、與它共遊並且分享它，我們盡可能提供訓練與支持。在一九九〇年，我們將包含免稅的法定結構移交給新設立的國際一人一故事劇場網絡，這網絡的形成是為了提供全世界

的一人一故事實務工作者互相連結與支持，同時我們也決定要
開始為一人一故事的名字與標誌爭取商標註冊。當一人一故事
發展到我們無法預期的層次時，我們覺知到要小心防止一人一
故事的名字被亂用。到目前為止，這樣的情況還沒有發生過，
網絡連結與支持性的回饋讓一人一故事的工作持續忠於它的目
標與價值（關於國際一人一故事劇場網絡與一人一故事的法律
地位的資訊請見附錄）。

合作與競爭

　　當一人一故事更為推廣後，一些劇團會發現他們在當地並
非是唯一的一人一故事劇場。當經營六年的劇團聽到從不同網
絡成員組成的新劇團時，可能會感到驚惶失措。或許新劇團是
舊劇團衍生出來的，其發起人與舊劇團可能維持著良好關係，
也可能沒有。

　　如此情況對兩邊都會產生痛苦的互動與不舒服的感覺，地
盤之爭讓醜事外揚，會出現忘恩負義及傲慢的抱怨，以及哪個
劇團比較好的嘀咕，但是這些過渡變化同時也提供一次機會來
測試一人一故事的力量。

　　在過去創始劇團活躍的幾年間，當有個劇團成員找了一些
人聚在一起進行所謂的「在客廳的一人一故事」——私下自行
聚會、分享故事，以及學習表演形式時，我們也面對同樣的挑
戰。一段時間之後，他們的成就感與欣喜自然需要比客廳更擴

展的論壇，他們開始在社區表演──我們的社區。雖然當時我們逐漸鬆散，但是在很多方面我們還是很難過。首先要面對的是尊嚴，當地已經熟悉我們一人一故事的創始劇團表演，改由陌生人組成的新劇團表演時，人們常假設這就是之前所認識的那個一人一故事劇場（即使新劇團也有自己獨特的名稱）。在舞台上，新劇團的技巧發展及使用還不及我們，一想到觀眾會相信他們眼前所見的就是我們的表演時，我們實在感到心痛。新劇團的經驗與聲譽層面也一樣難以與我們匹配，當他們很辛苦地邀請人們前往觀賞時，我們偶發的表演卻毫不費力地吸引了只能站著看的觀眾到場。

　　但是兩個劇團自始至終都致力於尋找和諧的共存方式，畢竟我們兩邊都相信這工作所根基的包容與連結性的價值，所以我們期待可以包容兩個劇團的新的面貌。

　　一段時間之後，我們逐漸成功了。新劇團安穩地創立，技巧變得很熟練，有時我們互相觀賞彼此的演出，偶爾應邀成為貴賓演員而共享舞台演出。雖然兩個劇團各自維持自身的獨特性，但是我們覺得我們都是一人一故事劇場大家族的一份子，彼此提供支持與分享資源，我們甚至分享器材──創始劇團的燈光及道具經常由新劇團使用，然後當我們需要時再借回來，這些器材目前已經增多而且更新了。

　　在其他地方，有些劇團也已經達到類似的合作性，有些還在彼此的差距與競爭中掙扎努力著。對於完全或部分地靠著表演一人一故事來經營的劇團來說，金錢的議題可能增添了特殊

的敏感因素。從當代盛行的經濟觀點主張來看⑴能提供我們所需的是有限的，⑵唯一獲得的方法就是成為成功的競爭者。要了解一人一故事需要更寬廣的視野，因為它所給予的、給了誰、要在什麼環境下……等等，這些都是沒有限制的；而會得到什麼樣的酬報，無論是金錢或是其他報酬形式，也是沒有限制的。

🍃 跨文化的一人一故事

在全世界各地的一人一故事有怎樣的異同？我們來細看三個分別位於紐西蘭、法國及美國西岸的劇團。

法國一人一故事劇場（Playback Théâtre France）位於勒阿佛爾（Le Havre，譯註：法國諾曼第的一個城市），是位於法國北部一個主要為勞工階級身分的港都，如同其他法國城鎮，勒阿佛爾也有相當規模的移民社區，大部分都住在城市的高地地區。在劇團中，有一位上一代家庭移民自阿爾及利亞的男性，今天他在一人一故事劇場的工作坊中擔任協同帶領者，帶來幾位他在移民社區的朋友。這幾位朋友已經共同創建了他們的劇團，這次是他們第一次體驗一人一故事。他們感到緊張，因為工作坊的學員大多數是歐裔法國人，彼此外表看起來都有些相似。在開始的暖身中，帶領者邀請每個人說說自己的優點，來自高地的成員卻說不出自己的優點，

149

但是他們彼此幫助：「她是個很棒的廚師」，「他是個好人」。但是在後來訴說故事的時候，他們毫不遲疑，彼此在說故事人與演員的角色中自由地分享。其他成員對於他們的開放性及有天賦的演出感到驚訝，因此其他成員激勵自己往前進、冒更多的險。移民社區的成員也很驚訝於其他成員將音樂運用自如，並不會覺得表演得不夠好。他們的音樂變成了橋樑，一位男性因為他的音樂而成為團體領導者，他後來加入了一人一故事劇場，他用吉他及歌聲凝聚了所有人，一開始每個成員對於他人的假設及成見都消失了，取而代之的是尊敬與支持。

這劇團成立於一九八八年夏天，隨之舉辦 Jonathan Fox 教導的工作坊，創立者及藝術總監是 Heather Robb（法文為 Bruyère），她是一位到法國 École Jacques Lecoq 學默劇、面具及小丑超過二十年的澳洲人，她在 Lecoq 持續地學習訓練而成為教師，後來搬到勒阿佛爾，她現在在市鎮贊助的 École de Théâtre 裡教導。

150　　這個劇團有八到十位成員，如同很多一人一故事劇場，成員的職業背景相當廣泛，大多數人投入於表演藝術、教書、社會工作，以及有些是上述的組合。他們的年齡分布從二十幾歲到近五十歲，這劇團的長處為藝術的敏感性及經驗——所有的人都在 École de Théâtre 受過劇場訓練，他們努力的冶煉一人一故事劇場成為一種藝術表達形式。

在冬天時，法國一人一故事劇場經常在社區藝術中心舉辦每個月例行性的公開表演。他們也為有時來自當地最貧窮地區或社區中心的小孩及成人做表演，他們開始被認為是當地產業的資源，而非組織發展中的資源，成為豐富勞工者及家庭的特別節目的表演。

到目前為止，這是一個「公民演員」的劇團，靠著他們平常的職業經營劇團。雖然他們有著專業與藝術的老練性，但是從一人一故事表演中幾乎賺不到錢。他們正處於發展的關鍵點，第一次營利收入的一人一故事事業前景需要熱切地討論。有關白天工作性、承諾、最終的劇團身分與目標，這是很具挑戰性的過渡期：大家都有興趣想要邁向專業化，但是大多數的演員在現有的職業中並無自主權可以允許他們慢慢地探索蘊含其中的可能性。

在舊金山灣地區的生活藝術劇場實驗室（Living Arts Theatre Lab）是另一個不以一人一故事為生的劇團。在這樣的議題上，已經比法國劇團簡單了。他們選擇為了內在的滿足而從事此項工作，並沒有計畫朝營利方向擴展。不像勒阿佛爾劇團，生活藝術劇團的幾位成員都是自由業或是彈性工作，所以偶爾白天表演的邀請並不會引發職業生涯與承諾的難題。

這些劇團在有些方面擁有共同特質，生活藝術劇場實驗室全心投入充滿藝術性的工作，並且主動接觸不常看戲劇的觀眾。如同法國的劇團及大多數一人一故事劇場一樣，生活藝術劇場實驗室的十五個團員來自不同的專業背景，心理治療與藝

術的領域為主要代表。劇團主持人 Armand Volkas 是為劇場導演及演員，也是一位戲劇治療師，一些成員也是某領域的創造藝術治療師，另外一些的專業則是療癒與藝術的結合。

生活藝術劇場實驗室每個月在教堂大廳舉辦傳統式的一人一故事劇場的公開表演，也提供教會服務為老人和復原團體表演。他們使用一人一故事進行獨特的方案，就是讓戰後世代的猶太人與德國人一起面對大屠殺的歷史。歐裔猶太人的兒子 Armand 構想出這個方案，稱為「和解行動」（Acts of Reconciliation），當時歐裔猶太人是在第二次世界大戰中反抗侵略的戰士，直到他們被送到集中營。

在一場治療與劇場交織一個月之久的過程中，Wolf 訴說他年輕時在德國的故事，是這個過程的精華演出。他記得當他還是個小孩時，也許五歲，跟一群小男孩一起玩樂，其中一位男孩教他們一首歌，Wolf 深受其意象與刺耳音樂所困擾，好多年後他才了解那是首納粹進行曲。五歲時，你很難不去贊同團體，當時他壓抑了內心的不舒服，當朋友行進間放聲高唱時，他也加入了朋友所為。

這故事還有後半段，現在十七歲的 Wolf 和女友在法國南部度假，他們迷路走到墓園。Wolf 發現他剛好在猶太人墓區，正站在墓碑前面，墓碑寫著「懷念著身軀化做朽土的猶太人」，Wolf 凝視著墓碑，他聽到了那首歌。

　　這對於單純的社區來說，無論是和解行動表演或是一場娛樂表演，生活藝術劇場實驗室認為所進行的在本質上最重要的是心靈性的，他們在尋找一人一故事在此向度最可以實現的情境——Armand 認為也許會有教會想要有一人一故事劇場，如同教會通常都有詩歌合唱團一樣，他既非完全認真，也非隨便說說。

　　在紐西蘭首都的一個陡斜的演講廳中，威靈頓一人一故事劇場（Wellington Playback Theatre）正在為護理科學生及年輕的男女觀眾進行表演。這天是他們開學的第一週結束，時間是星期五下午一點鐘；劇團的六位成員正在參與演出，其他團員忙著平常的職業，今晚他們將一起參加訓練工作坊。

　　這些學生都很年輕，幾乎在第一週就喘不過氣來。他們以前從未看過一人一故事，一開始也不太能接受，但是隨著主持人有技巧、有耐心的問話，以及演員表情豐富的反應，觀眾的信任感及參與度逐漸提升；他們開始抒發一些這週以來他們遇到的困難與受辱的感受，有人說他們都必須接種傳染病的疫苗，很生氣為什麼一定要打針。隨之的流動塑像反映出其受傷的感覺，但是在演出中，有位演員愉快地說：「有天我將對其他人做同樣的事」，學生報以讚許的笑聲。

153

　　隨著表演時間過去，主題改變了。學生有很多機會抱怨後，主持人將問題轉移到另一方面，邀請他們回想是什麼讓

他們來到這裡學習。一位講師分享過去的某個經驗，當她無法和年老的阿茲海默症病患溝通而感到挫折時，她於是幫老婦人按摩她的腳，老婦人停止了沒人聽得懂的喃喃話語，直視著護士的眼神，她說「真是太棒了」。一位男士記得他在馬尼拉的孤兒院是如何深深地被感動，尤其是有一位小孩，雖然身體殘障，卻很有活力朝氣。在表演結束前，這些學生重新再次感受到來學習護理的利他與關懷的心。

Bev Hosking 在一九八○年參加第一次我們在紐西蘭的工作坊後創立了劇團，後來前往雪梨學習即興劇場。威靈頓一人一故事劇場自從一九八七年一直活躍至今，有些團員還是老劇團的成員。吸引著 Bev 最重要的是一人一故事社群的風采——表演劇團的組群以及宏觀上可在社群中扮演的角色。這些顯示在劇團的化妝及其表演的規模，十四個團員年紀從二十餘歲到四十歲出頭，職業包含專業演員、視覺藝術家、律師、藝術與戲劇的老師、精神科醫師、訓練諮詢專家、母親與諮商師。他們在學校、教會團體及偏遠小鎮為公司及政府部門表演，也在當地健行俱樂會大廳為一般民眾公開表演，這大廳布置了地形圖及活火山魯阿佩胡山的巨幅照片。

154

威靈頓一人一故事劇場穩定、持續地活躍著，而且非常卓越。他們願意竭盡所能無遠弗界地表演服務，他們主要經濟來源是從事其他的工作，因此，從事一人一故事的時間有限。他們在餘力所及與服務價值中取得平衡，如同許多其他劇團，如

果兼職或自營事業的成員人數足以配合，他們也接受白天表演的邀請。有些成員從來沒有空可以進行像是為護理學生所做的表演，但是到目前為止，此劇團尚未因此而分裂，這些白天表演既不頻繁也不優渥到足以讓專業或非專業成員成立次團體。此外，外展進入社區是彼此的共識，無論劇團表演是否只是特別演出的一部分，他們對於能實現社區活動都感到相當愉快。

　　一人一故事劇場逐漸在紐西蘭文化中被接納，那裡高度多樣性族群的觀眾似乎了解一人一故事的內涵。一旦他們了解獲邀來做什麼，很多十八歲以下剛從農村家鄉出道的年輕護士都能接受說故事的邀請。在表演裡，故事即使緩慢但總是冒出來，而且都不是特別內觀封閉或情緒戲劇化的故事。對於隱私，紐西蘭有其文化價值觀，觀眾通常需要相當的鼓勵才願意坐上說故事人的椅子。最有幫助的是演員自身的示範，平凡的人站在舞台上，願意嘗試任何事並且受人注視，這顯示了勇氣，觀眾會受到激勵因而也想在自己身上發現勇氣。

與周遭文化的連結

155

　　無論文化氣息為何，一人一故事劇場是個綜合了多數人個別或共同習慣經驗元素的創新形式，這意謂著每個劇團都必須尋找他們的表現能適用的社區或文化的定位。假如你正好要組成定期戲目的劇場、治療師的團體練習，或是青少年社區中心，你還是需要經歷一個難題，那就是將自己及表演方案介紹

給你希望吸引前來的人群，你也需要創造出團名及名聲，但啟動方式不需要以解釋你所做的內涵的特別概念，有些跟你進行的形式相似的娛樂早已存在。

但是一人一故事演員必須是個先驅者，當主流文化距離一人一故事相關的實踐與價值愈遠，先驅的開拓愈艱辛。一人一故事劇場至少必須憑靠的，包括社群意識、藝術傳承、個人成長的價值與公開自我坦露的接受、集體性、對於可能沒有營利野心的精巧藝術工作的尊敬。藉著與周遭文化涵有的上述任何元素聯盟，新的一人一故事劇場可以開始發展建立，這樣的連結雖然薄小，但將可提供成為參考點，直到大家開始了解這劇場的本質。「是啊，我們是劇團，但是我們不演劇本。」「一人一故事是在安全情境中讓人們彼此分享的方式。」「任何人都可以做得到──觀眾站起來並且成為演員。」「有點像是圍營火說故事。」在某些上述參考點難以描述的地方，要成立表演劇團可能非常艱鉅。在日本，受過一人一故事劇場訓練的人們花了很長的時間才開始組織劇團，他們可能較常將其運用在個人工作中。訓練電話接線生的婦女發現一人一故事很有用，在東京迪士尼的場景幕後工作者也有同樣感受。

156

在紐西蘭跟澳洲，即使在城市中，仍然有一些社區及連結意識，當一人一故事劇場在八〇年代開始在這些國家進行時，與美國相較之下，他們發現這些國家的接受度更高。另一方面，情緒的公開分享也符合更廣的包容性，當時對於治療性工作的價值也較少共識。在法國，私人故事的公開探索可能會受

到質疑地觀望或直接地厭惡，勒阿佛爾劇團必須不僅對於觀眾、也對於演員自己再度保證所說出來的故事不一定要是治療的故事，情緒宣洩不是目標。他們淡化一人一故事的療癒特質，更多強調於劇場的呈現，最重要的是，在此部分他們能發現與文化環境的連結。這劇團起初經由劇場學校而聚集一起，典型的勒阿佛爾文化生活的特徵，更宏觀地說，由市政府贊助的學校的存在就反映出法國的氣息，那就是傾向於對美術與藝術家的支持與尊重。

　　荒謬的是，無論你喜歡與否，無論你接納治療與否，一人一故事維持著一種補償的形式。法國劇團提供對於一般勞工表達與認同的管道，在我們先前提到的工作坊，建造出在經常分裂的歐裔與非歐裔法國人的次文化間的和諧關係。在排練的親暱裡，更深更多裝載著情緒的故事開始湧現，劇團就要搜尋可以滿足這些故事的方式。最後也是最重要的一點，只因為對於個人真實故事誠摯的致意，當劇團與觀眾的故事互動愈深層及藝術化，演出的場景對說故事人也愈有療癒力——對所有觀眾也是如此。

157

　　無關主流文化的其他因素也會影響一人一故事劇場的特性。 Bev Hosking 及很多紐西蘭和澳洲的劇團帶領者與團員已經在雪梨的戲劇表演中心（Drama Action Centre）受訓，戲劇表演中心的技巧與傳統劇目已經與一人一故事混合。（這是一個雙向過程，因為一人一故事劇場現在也是戲劇表演中心課程的一部分。）這些劇團的演出顯示出戲劇表演中心在肢體性與

富有十六世紀義大利喜劇迴響的閃耀劇場技巧的影響，這些特質也連結了澳洲、紐西蘭與勒阿佛爾劇團的特色風格：像是Heather Robb 這位戲劇表演中心的創始者之一就是來自巴黎Lecoq 學校的研究生。

事實上，有很多區別不同的一人一故事劇場的特徵是和劇團自身的構成、影響與環境，以及文化差異有關。和未滿三十歲的戲劇學生與藝術家所組成的劇團比較起來，一個由四、五十歲的心理劇師所組成的劇團就會有不同的活動樣貌、著重與見識，即使他們都身處於同樣的文化環境中。主持人的背景尤其具有影響力——他或她的興趣與長處將主要決定了誰可以參加劇團，以及劇團將專注的焦點主題。

雖然文化及其他因素會帶來差異，但是我先前所提以及其他我可想到的更多的劇團更有著顯著的相似性。劇團組成的成員都有廣泛的年齡層及不同的職業種類，劇團都擁有表演藝術及助人專業背景的主要成員，每個劇團每月公開表演——在社區活動中心而非真正的劇院。另外，這些劇團全都表演給各式各樣的觀眾看，特別想要提供給與藝術隔絕的人們。沒有一個劇團是依靠一人一故事維生，然而三個劇團全都是非常專業地獻身投入，並且具有高度的表演水準。

158

運作中的聯合國

當全世界的一人一故事工作者聚集一起時，相似與相異的

組合立即變得明顯。在一九九一年，Jonathan 和我帶領一人一故事劇場工作坊，當時有大約二十七位成員，分別來自日本、貝里斯、德國、法國、英國、澳洲、紐西蘭及美國，另外有五個莫斯科的一人一故事劇場團員盡最大努力前來，沒有錢也不懂英文（上章所述蘇聯電視團隊就是透過製作這個劇團的拍攝而前來了解一人一故事）。

當我們涉入一人一故事工作時，所有人的任務就是發現我們能夠真實地彼此相遇與學習之處。僅僅語言狀況的挑戰就令人氣餒，對於難以了解英文的人，說英文者必須經常提醒自己說話放慢，並且仔細聆聽陌生的腔調與片語所說出來的話。我們必須很有耐心地為蘇聯人做翻譯，他們其中一人說德語、一人說法語：我們必須精心計畫小組活動，確定懂德語的 Yuki 和德國人 Johan 同組。所以藉著彼此，可以替 Valentina 翻譯，以此類推。雖然進行緩慢，但是有效而且奇妙。

很快地，我們自由地在彼此故事中演出，運用默劇模仿或用音樂替代語言，或是進行多國語言的場景，令人驚異的是效果良好。我們透過演出的故事學習到彼此的生活與文化的滋味，國家認同還是不同，但是隔閡感融化了，連結我們所有人的是故事——基本的、共通的意義單位。

每次當我們坐在大團體中，輪流讓每個人有機會說出自己的經驗，我總是因為我們的多樣性與對彼此的深層同理所感動。聲音與腔調的多樣性、一些人困難地運用英文、一些人說著聲音宏亮地穿透耳膜的蘇聯語、充滿著接納與人性的面孔，

159

準備好看見彼此的真我——我突然想到這就像是個小型聯合國，有如此的不同，但這次運作成功了，這裡的人真實地彼此傾聽與學習，無疑地，他們了解共享創造性的力量。

再一個故事：

在寫這最後一章時，我出去帶領兩天的一人一故事工作坊，地面的雪積得很深，但是空氣中有著春天的柔軟。

週末的最後一個故事是從巴西來的男性精神科醫師所說的，他的工作包含導演一個由大城市裡的街童及慢性精神病患組成的戲團，他的故事是巴西近期對最高權力的腐敗、自戀、貪婪的考驗，以及他本身見證到這些的暴怒與憎惡。他說他像所有的人一樣，並非不以自己為重，但是他的工作是給予而非奪取、充權而非剝削、連結而非疏離。

160

在演出中，兩組角色交替成為焦點：一組是 Paulo 與被遺忘的劇團，在一起共事時發現他們的力量；另一組是極度求取私利的總統及夫人，既貪婪又愚蠢。當成員演出此場景時，他們的故事感引發出未預期的戲劇性發展；在他們的描繪中，Paulo 的劇場團員正是總統跟夫人為求私利所剝削的對象，共同合作激發力量，他們挺身站起，打敗腐敗的人物而獲得勝利。

觀看這過程非常令人滿足，而不僅是幻想的實現。以 Paulo 為例，在工作坊中的每個人都是獻身於各類的人類服務

工作，我們的專業工作藉著隱晦的、更常是難以描述的信念所鼓舞打氣——我們能夠幫忙、聆聽並趨向於協助受困的人們是一種方法，也許是唯一的方法來療癒這個擾亂不安的世界。雖然在現實生活中，巴西總統政權滅亡的實現遠比街頭群眾及精神病患的挺身行動還要複雜許多，一人一故事場景所描述呈現的甚至是更宏偉的層次——人類關係連結與創造性的勝利。

這故事中還有個故事——此刻中更大的故事，這故事和我們正在紐約鄉間的房間內聚集在一起有關，聆聽著 Paulo 說著謹慎正確的英文，告訴我們有關於他成長並且將很快回歸的遙遠生活的一面，那生活和我們不同但本質卻相似。他的故事反映出我們同在此地的目的：故事的主題就是一人一故事劇場本身的主題。

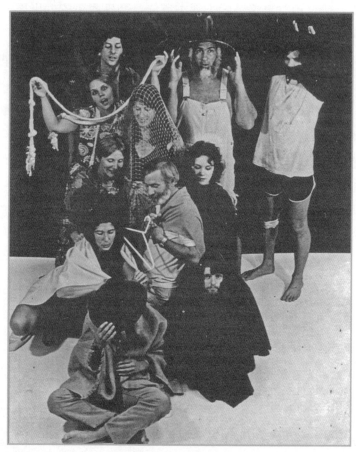

（photo：Joe Murphy）

● 在一九七九年的一人一故事創始劇團，從左上方順時鐘方向依序是：
Jonathan Fox, Vince Furfaro, Neil Weiss, Susan Denton, Michael
Clemente, Carolyn Gagnon, Gloria Robbins, Danielle Gamache, Judy
Swallow, 拿衣架的 Peter Christman, 漁網下的 Jo Salas。

Glossary
詞彙表

acknowledgment 致意：舞台上的一幕，當所有的表演動作完成時，演員轉向說故事人，參閱內文 36 頁。

audience up 觀眾參與：邀請觀眾上台成為演員參與演出，參閱內文 43 到 45 頁。

chorus 大合唱：演員們緊靠在一起合唱並帶動作。可以是故事戲劇的一個元素（也稱為「情緒塑像」），也是一種說完整故事的方法，參閱內文 40 頁。

conductor 主持人：舞台上的主持人或指導，參閱第五章。

correction 修正：重新表演故事的其中一部分，當說故事人的反應顯示出這個表演錯失了故事重要的觀點「相較於後面的轉化」，參閱內文 37-38 和 73 頁。

fluid sculpture（moment）流動塑像（動作）：以聲音及動作對觀眾的評論發出快速且短暫的回應。演員們一次一人做一個現場塑像，其他演員依次加入聲音及動作到上一個已完成的動作上，參閱內文 29-31 頁及圖片。

interview 訪談：這是表演的第一步，當說故事人在主持人的引導下說出他的故事，參閱第三與第五章。

offer 給予：即興演出的技術基礎。為了傳遞整個故事，一位演員藉著說或做以製造給予，其他演員將對此做出回應，

有可能是接續上一位演員的演出，也有可能是反駁上一段，參閱第四章。

pairs（conflicts）一對對（衝突）：演員們兩兩站在一起，展現觀眾被兩個相反的情緒所拉扯的經驗，內文 38-40 頁及圖片部分。

performance 表演：有著一群訓練有素的演員團隊及特定觀眾的一人一故事劇場（相較於後面所述的工作坊）。

presence 風采：當演員在台上猶如自我般，他們的專心與專注的素質。「沉靜與簡潔」（Keith Johnstone），參閱第七章。

props 道具：幾片布或是一些木製或塑膠的箱子用來當作印象主義的舞台布置或戲服，參閱內文 68-70 頁。

psychodrama 心理劇：一種基於即興演出個人故事的治療取向。在心理劇裡，說故事人被稱為主角並演出屬於他自己的戲，但從頭到尾被治療師－導演所指導著，參閱內文 140-143 頁。

scene（story, playback）場景（故事，重播）：完整地演出觀眾所訴說的故事，參閱內文 32-37 頁次序的描述及圖片部分。

setting-up 場景（舞台）布置：訪談之後的故事舞台，當演員們安靜地準備演出的扮演角色及舞台布置，同時樂師也演奏著製造情緒氛圍的音樂，參閱內文 34 頁。

tableau story（freeze frame, statue story）一頁頁的故事（定

格、雕像故事）：當故事被以不同的標題分段訴說時，演員們立即做出各種動作來表現不同的標題，參閱內文 41 頁及圖片部分。

teller's actor 扮演說故事人的演員：被挑選出來扮演說故事人一角的演員，參閱第四章。

transformation 轉化：在原本的故事照實演出之後，一個實現說故事人對故事不同結局的想像的場景（相較於之前的修正），參閱 37-38 及 96-97 頁。

workshop 工作坊：一人一故事劇場以團體的方式呈現，其中故事由團體中的參與者來演出而非專業演員（相較於前頁的表演）。

Appendix
附錄

　　國際一人一故事劇場網絡（IPTN）在紐約州註冊，為一人一故事劇場企業名下的非營利組織。如果國際一人一故事劇場網絡的個人與劇團成員需要，他們被授權可以使用名稱及標誌。

　　目前在下列國家均有國際一人一故事劇場網絡的成員：澳洲、貝里斯、巴西、加拿大、英國、芬蘭、法國、德國、匈牙利、以色列、義大利、日本、荷蘭、紐西蘭、北愛爾蘭、挪威、蘇聯、蘇格蘭、瑞典、瑞士，以及美國。

　　若需要有關網絡或是一人一故事劇場訓練資訊，請寫信到：

www.playbacknet.org
www.playbacknet.org/school

References and Resources
參考書目

關於一人一故事劇場：

Fox, J. (1982). Playback Theater: The Community Sees Itself. In *Drama in Therapy*, Vol. 2. Courtney and Schattner, Eds. New York: Drama Book Specialists.

Fox, J. (1991). Die inszenierte personliche Geschichte im Playback-Theater. (Dramatized personal story in Playback Theatre). *Psychodrama: Zeitschrift fur Theorie und Praxis. 1,* 31-44. (Translated as "L'histoire personelle mise en scène dans le Théâtre Playback" in *L'Art en Thérapie*, J-P Klein, Ed. Paris: Editions Hommes et Perspectives, 1993.)

Fox, J. (1992). Trends in PT for Education. *Interplay, 3,* 3.

Fox, J. (1992). Defining Theatre for the Nonscripted Domain. *The Arts in Psychotherapy, 19,* 201-7.

Fox, J. (1994). *Acts of Service: Spontaneity, Commitment, Tradition in the Nonscripted Theatre.* New Paltz, NY: Tusitala. (Translated as *Playback Theater: Renaissance einer alternTradition.* Cologne: InScenario Verlag, 1996.)

Good, M. (1986). The Playback Conductor: Or, How many arrows will I need. Unpublished manuscript.

Interplay. (First issue 1990). Newsletter of the IPTN, issued three times yearly.

Meyer, I. (1991). Playbacktheater: Theater aus dem bauch. (Playback Theatre: Theatre from the gut.) *Pädextra,* 11-13.

Salas, J. (1983). Culture and Community: Playback Theater. *The Drama Review, 27,* 2, 15-25.

Salas, J. (1992). Music in Playback Theatre. *The Arts in Psychotherapy, 19,* 13-18.

Salas, J. (1994). Playback Theatre: Children Find Their Stories. In *Handbook for Treatment of Attachment-Trauma Problems in Children.* Beverly James, author. New York: Lexington Books.

Salas, J. (1995). The Basics of Playback Theatre. *STORYTELLING Magazine,* January 1995, 14-15.

Thorau, H. (1995). Play It Again, Jonathan! In *Die Zeit* (Germany), December 1, 1995.

(video) Bett, R. and McKenna, T. *Playback Theatre in Action.* Perth, Australia: Edith Cowan University.

關於劇場與劇場遊戲：

Boal, A. (1979). *Theatre of the Oppressed.* New York: Urizen.

Boal, A. (1992). *Games for Actors and Non-actors.* New York: Routledge.

Brook, P. (1968). *The Empty Space.* New York: Avon.

Brook, P. (1979). Leaning on the moment. *Parabola, 4,* 2, 46-59.

Brook, P. (1986). Or so the story goes. *Parabola, 11,* 2.

Cohen-Cruz, J. and Schutzman, M., Eds. (1994). *Playing Boal: Theatre, Therapy, Activism.* New York and London: Routledge.

Johnstone, K. (1979). *Impro: Improvisation and the Theatre.* New York: Theatre Arts Books.

Johnstone, K. (1994). *Don't be Prepared: Theatresports™ for Teachers, Vol. 1.* Calgary, Alberta: Loose Moose Theatre Company.

Pasolli, R. (1970). *A Book on the Open Theater.* New York: Avon.

Polsky, M. E. (1989). *Let's Improvise: Becoming Creative, Expressive and Spontaneous Through Drama.* Lanham, MD: University Press of America, Inc.

Schechner, R. (1985). *Between Theater and Anthropology.* Philadelphia: University of Pennsylvania Press.

Spolin, V. (1963). *Improvisation for the Theater.* Evanston, IL: Northwestern University Press.

Way, B. (1967). *Development through Drama.* London: Longman's.

關於心理劇與戲劇治療：

Fox, J., Ed. (1987). *The Essential Moreno: Writings on Psychodrama, Group Method, and Spontaneity.* New York: Springer.

Kellerman, P. F. (1992). *Focus on Psychodrama.* London: Jessica Kingsley.

Landy, R. (1986). *Drama Therapy: Concepts and Practices.* Springfield, IL: Charles C. Thomas.

Moreno, J. L. (1977). (4th Ed.) *Psychodrama*, Vol. 1. Beacon, NY: Beacon House.

Courtney, R. and Schattner, G., Eds. (1981). *Drama in Therapy.* New York: Drama Book Specialists.

Williams, A. (1989). *The Passionate Technique.* London and New York: Routledge.

其他主題：

Gardner, H. (1983). *Frames of Mind.* New York. Basic Books.

Imber Black, Roberts, and Whiting, (1988). *Rituals in Families and Family Therapy.* New York: Norton, 11.

Keeney, B.P. (1983). *Aesthetics of Change.* New York: Guilford

Press.

Sacks, O. (1987). *The Man Who Mistook His Wife for a Hat.* New York: Harper and Row.

Salas, J. (1990). Aesthetic Experience in Music Therapy. *Music Therapy*, 9,1, 1-15.

Index
索引

（條目後的頁碼係原文書頁碼，檢索時請查正文側邊的頁碼）

國家圖書館出版品預行編目資料

即興真實人生：一人一故事劇場中的個人故事 / Jo Salas 著；
　　李志強、林世坤、林淑玲譯. --初版. --臺北市：心理,2007.08
　　面；　公分. --（戲劇教育系列；41505）
　　參考書目：面
　　含索引
　　譯自：Improvising real life: personal story in playback theatre
　　ISBN 978-986-191-040-6（平裝）

1.即興表演　2.劇場

980　　　　　　　　　　　　　　　　　　　　96012763

戲劇教育系列 41505

即興真實人生：一人一故事劇場中的個人故事

作　　　者：Jo Salas

譯　　　者：李志強、林世坤、林淑玲

執行編輯：陳文玲

總　編　輯：林敬堯

發　行　人：洪有義

出　版　者：心理出版社股份有限公司

地　　　址：231 新北市新店區光明街 288 號 7 樓

電　　　話：(02) 29150566

傳　　　真：(02) 29152928

郵撥帳號：19293172　心理出版社股份有限公司

網　　　址：http://www.psy.com.tw

電子信箱：psychoco@ms15.hinet.net

駐美代表：Lisa Wu（lisawu99@optonline.net）

排　版　者：辰皓國際出版製作有限公司

印　刷　者：東縉彩色印刷有限公司

初版一刷：2007 年 8 月

初版四刷：2017 年 1 月

I S B N：978-986-191-040-6

定　　　價：新台幣 250 元